行政法人之評析

～兩廳院政策與實務～

陳郁秀

白鷺鷥文教基金會 策劃
Egret Cultural & Educational Foundation

遠流出版公司 出版

目錄

序

當初政府推行行政法人制度用意良好，在組織行政上可以因應社會的發展趨勢，也可以接受環境的挑戰，跳脫框框式的官方組織運作規定，在經費使用、人事聘用上有較多的彈性，發揮效率。

兩廳院是行政法人母法尚未通過前即率先實施行政法人的機構，由於台灣是個人治的社會，行政法人實施至今，對於這個制度各界因人、因立場而有不同的解釋，官方也因人而異，有不同的見解，有人將它視為一個真正的行政法人，有人視之為附屬組織，也有人以受補助單位對待它；民間人士大部分認為行政法人應該像民間企業獨立不受政府限制。對於行政法人的董事長或董事會的角色定位，也有不同的認知與不同的解讀。兩廳院在改制為行政法人六年以來，一直在這種夾縫下自我追求與努力，也漸漸成為一個典範，可作為政府成立類似組織或改制為非營利機構的基本參考模式。

政府將兩廳院改制為行政法人的動機與理念很好，使得兩廳院可以符合全世界劇院的運作模式。有人將這個法人視為兩廳院的場地管理者；有人認為兩廳院應該具備該有的藝術節目、前瞻性的藝術節目、兼備推廣國際化、跨領域，或是民間不容易達成的節目的功能，是個全方位多功能的組織；也有人指出兩廳院應該是國家的劇院，應該引進國際上的節目到台灣演出，尤其是國內其他組織、或團體不能引進的節目，或是邀請國際傑出的藝術表演團隊

到台灣表演，讓無法出國的人也可以欣賞到國際上新型態的表演藝術，此外

也應該將台灣團隊推介到國際上；也有人期待國內優秀的團隊在兩廳院首演

後，不論是向兩廳院租借場地，或與兩廳院合辦，或其他任何形式合辦，都可

藉由兩廳院的協助到世界各地演出。

政府對於表演藝術的贊助，可以直接補助經紀人、藝術團體、藝術中心

或學校。兩廳院屬藝術中心，接受政府的補助經費，應該使用在補助觀眾身

上，降低票價，讓觀眾可以有更多機會欣賞表演藝術。兩廳院提供給觀眾的

節目型態，應該有兩種層面，一種是適合一般大眾欣賞的節目，這種節目類

似大學的通識課程，經過參與讓觀眾瞭解與體會表演藝術創作的過程及其所

要表現的內涵；另一種是屬於藝術共同認可的表演藝術節目，或提供世界共

同認可的創新的、前衛的、經典的節目，這種節目的策劃演出需要有眼像的

精神，要有眼光去挑選籌辦，不要考慮票價的問題，也不要設定為自負盈虧

的角色。

科技與藝術結合方面，政府機關如國科會、教育部、經濟部已經推動許

多計畫，希望在表演藝術方面也可以引進新的觀念與做法，激發台灣表演藝

術團隊的創作力。而新類型節目的引進通常需要冒險，且需要較長的時間籌

洽，通常需在兩年前即開始挑選、接觸、研商與決定，這是一般公務部門或

一年一度的預算程序所無法達成的，行政法人制度突破了這方面的約束，提供較多的彈性，使得兩廳院可以順利的扮演居中的角色，引進許多國際級前衛的表演藝術。

　兩廳院組織的改制，為文化藝術機構面對社會發展趨勢的重要改變。兩廳院的經驗，可以提供未來文化藝術中心成立經營組織的參考。期盼政府在推動文化創意產業時，也能夠強調表演藝術是促進創意關鍵的重要性。

吳靜吉

兩廳院第一屆董事會第二任董事長
兩廳院第二屆董事會董事

前言（代序）

本書為筆者從事三十多年文化藝術工作的總驗背景，所逐漸累積之專業思考與政策理念的論述，特別選對事關台灣文化藝術公部門發展前景，予以正向而深切的評析與期望，多所用心，強烈呼籲。

自幼赴法國學習鋼琴，見識到歐洲人的生活隨時隨地都可以接觸文化，親近藝術，無論大城市或小鄉鎮，隨手捻來都是藝術，無意間就可輕易的感受文化美感。這些情境，長久以來一直縈繞腦海，揮之不去，內心裡也立下以耕耘台灣文化之美為志業的決心。

1975 年在國立巴黎高等音樂院完成學業返國，即投入台灣的音樂教育，擔任國立師範大學音樂系教授，1990 年與先夫盧修一博士共同發起成立遍尾文史工作室，以行動實現理想，1993 年再擴大成立白鷺鷥文教基金會，用文化藝術做公益。1994 年以後開始從事藝術行政工作，陸續擔任師大音樂系系主任、所長、藝術學院院長、在此期間並參與教育部多項專門工作，如高等教育學門總召集人、藝術委員、國立編譯館編輯委員等。2000 年轉任中央政府公職，先後受命擔任文建會主委、總統府國策顧問兼外交部無任所大使、國家文化總會秘書長，以及國立中正文化中心（兩廳院）董事長等職務，期間又受聘為國藝會董事、行政院國科會文化小組召集人、教育部行政法人評鑑委員會總召集人等職位。近十五年來，一直親

身參與國家教育文化重要政策的制定及計畫的實施，以及各種藝術領域相關制度規範的訂定與審查，經常自我期許須珍惜各種可以奉獻的機緣，戮力以赴。

為本乎職責，善盡所託，有機會便跑遍台灣大小城鎮、鄉村、社區、學校，發掘許多散佈台灣各角落的在地藝術，也參與大大小小的藝術活動，深刻體會到台灣表演藝術工作者的優勢及處境。因深感國外藝術發展的新趨勢，可激發台灣相關領域的新創意，曾無數次遠赴世界重要藝術之都，拜訪當地文化部長、重要主管，以及國際級頂尖藝術家，一方面邀請來台分享經驗，傳授藝術新觀念，甚至促成多次跨國合作創作及演出，提升台灣藝術團隊的視野及競爭力；另一方面也透過交流，將台灣優秀的表演團隊引介到國外參與知名的藝術節。2009 年，兩廳院所創辦的第一屆台灣國際藝術節——「未來之眼」，即有多項跨國共創的標竿作品，這些成果的累積與呈現，正逐步書寫為台灣表演藝術歷史，也為台灣當代藝術的蛻變，立下不同階段的里程碑。

兩廳院為國家級的文化藝術機構，自 1987 年成立以來，對外為我國文化的表徵、表演藝術交流的平台；對內為國內表演藝術團體創作的載體、民眾提升藝術素養的媒介。換言之，兩廳院的功能，不單是表演藝術展現作品

的場域，其背後更承擔負了卸下「曲高和寡」藩籬與拉近觀聽眾距離的任務，將觀聽眾的支持力量與網絡轉化為台灣表演藝術再發展的能量。因此，兩廳院的管理機構——國立中正文化中心所具備的國際視野，以及治理模式與運行機制，關乎台灣整體文化藝術的未來發展。

筆者從多年的政策推動與實踐過程中深刻體認到：一個政策或計畫的成敗，端賴各種環節的順利連結與確實執行。從內外環境條件的理解、策略的擬訂、人脈的導入、制度與計畫的執行、成果的評估與考核到檢討改進，是一連串的管控流程，每個環節都是成功與否的關鍵。兩廳院自2004年3月改制為行政法人到2009年底將屆滿六年，現階段，從台灣整體文化藝術和兩廳院的進展層面，認真、務實的檢討其實際運作所產生且必須面對解決的層層問題，再尋求改進之道。

兩廳院自改制以來，已歷經二屆董事會，其機構定位、組織架構、運作機制、預算額度與自籌經費比率，以及內、外部的監督程度等議題，關乎其是否可以發揮功能、達成既定的公共任務與目標，也是國內各相關單位行政法人化的借鏡。未來，國家還有許多重大藝文建設，譬如台中大都會歌劇院、高雄衛武營藝術文化中心、大台北歌劇院、流行音樂中心等，均需以專業規格研訂相關制度。筆者擔任在兩廳院董事長已屆三年，雖時而遭受誤

會，疑慮甚至責難，惟因仍在其位，為求台灣表演藝術與兩院院穩定發展，避免紛爭，不曾試圖對外解釋或論辯。

而今，在即將卸任的前夕，考量目前兩廳院的設置條例在行政院行政法人法尚未核定前即制定並執行，這兩年來不斷有文章或專書出爐，均肯定「行政院組織改造委員會推動小組」對兩廳院行政法人的設計與貢獻，但兩廳院現行機制並非完全符合當時組改會的結論，為秉持對台灣文化的責任感與使命感，同時基於職責所趨，將仔細將其演變過程一一陳述，更以親身的體驗與長期的行政經驗，針對兩廳院的運行實務如政府補助兩廳院的合理預算額度，兩廳院的自籌比率、隸屬團隊組織型態等提出切則出則的分析與建議，期盼對未來台灣文化藝術的發展，兩廳院的營運，以及爾後國家重要藝文機構成立類似組織，均有所助益，並請各界共同思考，是所企幸！

第 1 章

行政法人的組織設計

教育部為提升國內表演藝術水準，充實國民文化生活內涵，於 1982 年
3 月破土興建國家戲劇院與國家音樂廳（通稱兩廳院），並於 1985 年成立
「國家劇院及音樂廳營運管理籌備處」；1987 年籌備處更名為「國立中正文
化中心管理處」，兩廳院建築則於同年 10 月正式落成啟用，惟管理處的組織
條例並未通過立法院審查，未完成立法程序；1992 年行政院正式核頒「國
立中正文化中心暫行組織規程」，兩廳院法定名稱及地位「暫時」確定。
1993 年行政院決議以財團法人型態進行國立中正文化中心設置審議，惟因故
1994 年提出「財團法人中正文化中心設置條例」於立法院審議，並於
未能完成立法。致使其組織規定迄始終無法確定。2001 年正值行政院完成
政府組織改造，又鑒於國立中正文化中心長期處於組織法未經立法院完成立
法，屬於「黑機關」的詬病，2002 年行政院正式向立法院提出「中正文
心設置條例草案」，將組織正式定位為「行政法人」。2004 年 1 月，立法院
終於完成立法程序，通過「國立中正文化中心設置條例」，同年 3 月 1 日國
立中正文化中心正式定制為行政法人。雖仍維持「國立中正文化中心」[1] 名
稱，國家戲劇院與國家音樂廳的不動產也維持國有，但其經營型態，治理模
式以及與教育部的關係，則脫離公務機構附屬關係，成為受教育部委託管理
兩廳院建築主體並負責執行公共任務的行政法人，且是截至目前國內唯一的
行政法人。

一、現狀

1　為避免和中正紀念堂產生混淆，本文以兩廳院稱之。

1. 設置條例相關規定執行情形

「國立中正文化中心設置條例」2 第一條開宗明義：「為營運管理國家戲劇院及國家音樂廳，以確立其國家級表演藝術中心之定位，提升國家藝術形象，創造國際競爭優勢，並推廣表演藝術及社會藝術教育活動，提升國民文化生活水準，特設國立中正文化中心。」因此，兩廳院定位為國家最高表演藝術機構，代表台灣與國際國際藝術接軌，是靈魂之窗，國內精緻藝術創作的典範，又是全民文化生活的場域。當前，兩廳院以「創作紮根」、立足國際」、「建立經典」、「全民文化生活」為中程發展願景，積極推動跨國國創作，樹立優質品牌形象。

在行政法人組織型態下，兩廳院設董事長一人，由行政院院長就董事人選聘任，綜理董事會業務。除董事長外，另有董事14位、監察人3位、由監督機關（教育部）報請行政院院長聘任。董事會負責兩廳院工作方針核定、營運計畫與營運目標審議、經費籌募、年度預算核定與決算審議、自有不動產處分或其他設定負擔審議、重要規章審議或核定，以及藝術總監監任免等事項。根據設置條例第十四條所列的規定、董事長、董事與監察人均為無給職。但是董事會為充分溝通與發揮效能，除每三個月的定期董事會之外，目前又依據各位董事的專才領域分別設立人事小組、營運小組、財務小組目另設表演藝術委員會，按業務需求細膩的研議相關議題、提出具體建議。截至目前第一屆董事會已召開過26次大會、24次的分組會議，審查提案高達164案；第二屆董事會至2009年12月止已召開過18次大會、32次的分組會議，審查提案高達133案。

2　係指2004/01立法院院完成三讀通過「國立中正文化中心設置條例」，請參考附錄一。

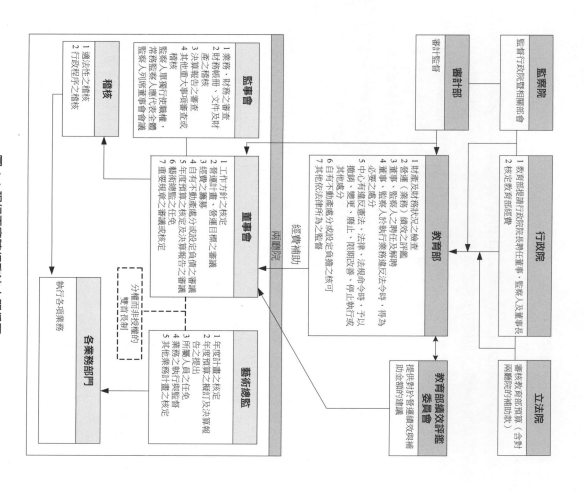

圖 1-1　現行兩廳院行政法人關係圖

此外，兩廳院設置藝術總監一人，由董事長提請董事會通過後任免，受董事會督導，對內綜理兩廳院業務，並為對外代表。所屬人員任免、業務執行與監計畫核定、年度預算擬訂與決算報告提出，以其他業務計畫核定等事項。換言之，教育部將兩廳院委託董事會管理，董事會為營運管理兩廳院及其他業務，再將兩廳院的不動產，連同其內部的資產、人員、設備，經費編列清冊，授權藝術總監經營管理。

另，2005 年 8 月 1 日，原國家音樂廳交響樂團納併為國立中正文化中心附設樂團，名為「國家交響樂團」，為兩廳院另一支附設演藝團隊。

2. 外部關係

就行政法人制度設計，行政法人擔負的任務具高度公共性，為發揮效率，在營運上強調尊重其專業與自主性[3]，因此相較於其他公務機構在人事任用、預算、會計與採購等行政規範上較為寬鬆，但行政法人必須自律，政府與社會也必須就其營運續效課其實。以現行設置條例的規定而言，外部單位對於兩廳院的關係，皆集中於經行政院院長遴聘的董事會，而非實際對外代表的藝術團隊（如圖 1-1）。

3. 改制後兩廳院內部組織

由於兩廳院原屬公務機構，所屬人員包括公務人員與僱聘人員等類型。為保障原任人員權益，以及避免改制的抗爭，設置條例第二十二條至第三十

3 劉宗德主持，2005，《行政法人設置有關問題之研究》，考試院研究發展委員會委託研究。

條，分別規範留任與不願隨同移轉等權利保障與執行原則。現今兩廳院的人員屬性非常複雜，有改制後轉變身分及改制後新聘的一般人員 212 人、總國家考試合格的公務人員 3 人、公務留用派用人員 4 人、教育人員 6 人等共計 225 位正式員工，另有點工約 127 人，志工約 37 人。兩廳院改制後的內部組織，依據設置條例第十六條規定，由兩廳院自行訂定組織規章等，總董事會通過後，報請監督機關核定。2004 年改制後的組織架構如下：

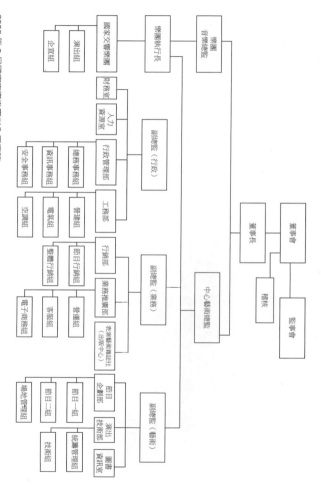

圖 1-2 2004 年改制後的兩廳院組織架構圖

2005 年 8 月國家交響樂團併入兩廳院

　2008 年 8 月，兩廳院為提升組織運作效能，進行組織精簡，將內部組織調整如下：

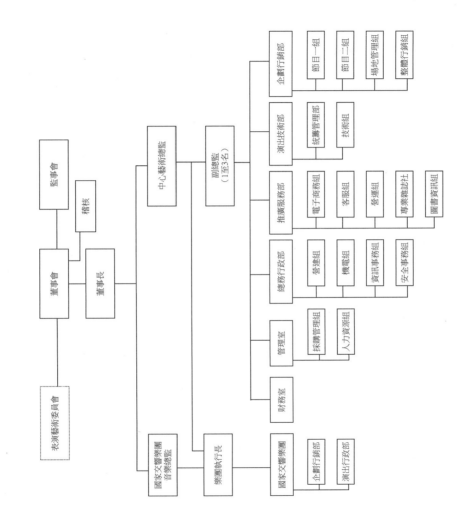

圖 1-3　2008 年改組後的兩廳院組織架構圖

此次組織內部改組，重點在於強化兩廳院的行政效能和團隊精神。兩廳院從六個業務部門、三個幕僚單位及一個雜誌社，整併成為四個業務部門、二個幕僚單位。其中掌管財務的財務室，以及提供事務採購、人事管理的管理室，屬幕僚單位，同時支援兩廳院與交響樂團相關行政事務；至於業務的單位部分，由原先的節目企劃部與行銷部合併為企劃行銷部，以增加節目規劃與行銷間的聯繫與協調效能；原行政管理部的資訊事務、安全事務，則與工務部合併為總務行政部；表演藝術雜誌社併入推廣服務部，強調該出版品的藝術知識與資訊的推廣服務功能，朝向擔任兩廳院出版中心的功能角色調整。組織精簡後，部門功能與業務內容重新統合，降低溝通成本，也建立了過程導向的責任網絡與體系。舉例而言，在改組前，節目企劃（節目企劃部）與節目宣傳（行銷部）分屬兩個獨立業務部門，各有不同總理，不但在業務的推動上有溝通複雜化的現象，且負責節目的部門不必對票房負責；而負責宣傳的部門對節目內容及進度本身無法深入並有效掌握，不但事倍功半，也容易造成互相推諉責難的窘境，改組後已獲得重大改善。

二、問題分析

1.「國立中正文化中心設置條例」制定過程

面對 21 世紀至全球化衝擊與知識競爭的挑戰，政府機關的積極作為，施政效率與效能，成為國家競爭力良窳的重要關鍵。為順應此一局勢，總統府

於 2001 年 10 月成立「政府組織改造委員會」，進行政府行政架構的檢討與組織的調整，並提出「去任務化」、「地方化」、「行政法人化」與「委外化」（簡稱四化）等四大改革方向。

從藝術層面而言，兩廳院似乎是非重要指涉政府施政效率與效能的單位，但在這一波政府改造的工程中，一方面，由於兩廳院組織自開幕啟用以來始終未能完成立法，長期以來以「國立中正文化中心暫行組織規程」運作，常被詬病為黑機關，定位不清，故有機構改制的急迫性；另一方面，兩廳院為我國文化藝術形象的表率，業務性質具服務民眾與藝術團隊的公共性，且需有彈性的人事制度以達升效能等特性，完全符合當時政府組織改革推展行政法人的原則，因此，在「行政法人法」尚未完成立法程序之前，即由行政院直接將兩廳院原送核定的「財團法人中正文化中心設置條例」，經過協調後改為行政法人組織型態的「中正文化中心設置條例」送立法院審查。換句話說，行政院與行政院組改會乃是扭轉這項依關兩廳院營運體制的關鍵，超乎原來兩廳院的主事者甚至主管機關教育部的原先規劃方向。

依行政院 2002 年 12 月 24 日送請立法院審議之「中正文化中心設置條例」草案（附錄二），兩廳院改制為行政法人後，係以設置董事會方式，置董事長一人、無給職，由主管機關提請行政院院長就董事人選聘任之，對內綜理董事會業務，對外代表行政法人，擁有重要人事任免或核定權。另兩廳院置藝術總監一人，由董事長提請董事會通過後聘任，受董事會監督，執行院業務。

上開條文在 2003 年 12 月 23 日立法院召開朝野協商時，會場臨時提出

不同版本（由立法院法制局提出），經協商通過之條文即為現行法條，變更現定由藝術總監對外代表法人。立法院朝野協商過程中，行政院人事局、行政院研考會等機關皆於會中提出意見，認為法人代表之相關法條應依行政院原送版本並參酌行政法人法草案之規定；惟主導協商之立委表示，兩廳院員工有高度藝術文化專業性，且行政法人法草案尚未完成立法，不宜以行政法人法草案來規範現制中心設置條例，導致現行「國立中正文化中心設置條例」之規定，既有董事會設置董事長，又有藝術總監為對外代表，形成所謂「雙首長制」的爭議問題。

2. 催生現制的關鍵會議

實際上，上述情勢牽動的關鍵，源於 2002 年 8 月 3 日原兩廳院朱宗慶主任召集的第五次願景小組會議。該會議出席者有立法委員、藝文界領袖以及學術界等多人，討論議題為「財團法人中正文化中心設置條例」中有關政府補助預算額度、員工權益以及對外代表等問題。曾這一開始，朱主任即提及由教育部長兼任董事長之意見，似乎牽動兩廳院的體制已有想法。其後，有出席者發言（當時台大管理學院院長何承恩）：「部長有這個時間管理嗎？其實真正還是執行長在做事，對於董事長好像不是很公平。假如這個機構要真正運作獨立的話，將這一個很龐大的機構，雖然營運資金 5、6 億並不算多，可是做的卻是個重要的工作，我個人是屬得專任比較好，權責一致，專業性也夠。」如此代表權責應壓一致的看法。

相繼，其他出席者（立法委員林濁水）雖不針對本項議題提出意見，但

在談及預算時表示：「不過適合兩廳院的表演藝術有一定的範疇，那各式

各樣多元的表演藝術統轄於兩廳院，用兩廳院的標準去整合所有的表演藝術

不一定妥當。我認為是給足夠的預算就好了，畢竟適合兩廳院的表演藝術

有一些客觀的限制，館長對表演藝術也會有主觀的構想，假如有一些表演藝

術館長不喜歡的，那豈不是會有影響。」這番話可見對「一人決策」的方式

不具信心。

與會者開始提出對兩廳院執行者的專業性與憂心政治力介入的問題，

（雲門舞集藝術總監林懷民）強調「專業的空間，執行長必須是專業

的。」其中，堅決反對董事長制者（立法委員李永萍）認為：「在台灣這種

社會，能做到董事長、年紀、地位、聲望都需要有一定的層級，不會找一個

年輕活力的人來做董事長。可是文化機構一定要有活力的人來做董事長，這

是很現實的問題，所以我是堅持反對董事長制。」又說「至於執行長，可以

有一套相關的查核機制，可以從很多職權內部分工，甚至未來細部規則的時

候，把職掌辨明，什麼部分誰簽章就可以，法律刑事任務清楚就可以了。採

董事長制，我們面臨的問題恐怕是找不到人可以擔任董事長。」這表明了許

多人仍不了解，機關組織的內部職權分工，應是主事者權力的下放，執行職

務上的授權，而非權力的分割；再者，兩廳院的專業能力與年紀長幼間的關

係，也未必呈正比。

而後，民間的文化機構館長（新舞台負責人辜懷群）依其經驗，呼應：

「支持執行長制，絕對不可採用董事制。……一定要由執行長自己去負責，

例如節目的選擇，……一個榮譽性的董事長，而這個榮譽的董事長他必須要

喜愛，不喜愛也沒關係，但是要支持表演藝術文化。」這表示董事長僅是榮譽職，因此支持執行長制。

從實務面，有與會者提出憂慮，（何承恩）認為：「說到董事長、執行長制，最主要就是權責的問題，不過實務上還是要專業來做這樣的事情……為什麼我就採董事長制，其實這兩個是需要搭配的，假設董事長是一個名義，還是要有一個人搭配他，因為內部要管好不是那麼容易，其實很多事情要做好，就必須有很多的事業，若說執行長，那他也要有一個副手來搭配，這個副手是做好內部的管理，然後他去做對外。」言下之意，兩廳院的任務需更多人投入，共同完成。

也有發言者（林懷民）認為董事長只要具備募款能力就可以：「事實上，國外董事會是主要募款的，董事長是募款的大將，而執行長是非常的專業，通常是藝術總監，所以必須在這裡表達出來這樣的一個特色，當然我們這細面有很多是適用政府自財團法人的，但是到現在為止，對於劇場管理的專業沒有著墨，如果一開始把他們的精神表達得很好，事後不要再亂七八糟解釋，所以董事長最好是個工商界的，一吆喝就有很多人來捐款。

事實上，名譽董事會、名譽董事長是否適合一個表演藝術環境尚未成熟的國家，是否適合必須擔當國家付予如此重大公共任務的組織，恐怕仍需再審慎思量；再者，如果董事長只負責募款，何不自己成立財團法人基金會，再找一個人來執行即可。如此，兩情相願認為董事長只需要募款供他人使用，就現實面而言，恐更難覓得一位有責無權的賢達人士。

該次會議中，最後有人（立法委員羅文嘉）表示：「界定董事長是董事會代表，但所有的總營執行都是由執行部門，那這樣就會比較清楚，其實可

以在條文中把精神寫進去。」有人（政大管理學院院長吳思華）補充：「我想，剛才大家關心的是，董事長如果要有對外募款，那可能要寫清楚，也不是說執行長制或董事長制，而是不同的專業，職權要講清楚。最終以（羅文嘉）「所謂董事長是董事會選出來的代表，那這樣他的職權就小很多。」、（李永萍）「所以對外是代表本中心，對外代表董事會。」結束該次會議。

綜上，可發現該次會議僅就有關財團法人化的兩廳院係採董事長制或執行長制進行討論，與會者大多認為：執行長應具備專業能力，執行兩廳院業務，為對外代表；董事長代表董事會，應有募款能力，兩者的功能應清楚明列於法條上。對於負責兩廳院成敗的董事會，甚至其組成成員──董事專業性的重要性與影響力，並未關注與討論；再者，教育部下設董事會、監事會，董事會下再設藝術總監代表中心，權責規範如何重新規劃？組織架構疊床架屋的問題並未獲得討論與解決。

根據政府機關（構）成立新組織或舊有組織改制的法定程序，通常由成立單位依其業務性質、組織特性、內外在環境，以及未來發展趨勢評估後，草擬初步組織架構與相關規範，經過多次的諮詢與公聽會，提出相關組織法（或設置條例）草案，提送上級主管機關審議，再提經行政院院會通過後送立法院審定。其作業程序[4]，必須經過無數次冗長的討論，反覆推敲思考前後條文的周延度與可行性，層層會商後才提送立法院審議。

兩廳院的改制時間點，正達「行政院組織改造推動委員會」積極推動「四化」改革，事涉該委員會的行政院的行政法人建制原則，其過程與結果，應已經過組織改革，教育部乃至行政院多次研議，討論而獲致共識。另外，自上述議至教育部提送行政院、或行政院院會通過「中正文化中心設置條例草

4 相關作業程序請參考附錶三：行政院行政法人建置作業流程。

案」，期間長達四個月之久。兩廳院相關主管針對兩院的體制，不論是從

「財團法人」改為「行政法人」，或是設置條文的逐條內容與精神，理

當經過多次和組改會、教育部乃至於行政院研究、討論與協調，這從上開會議

相關建議已大部分融入於 2002 年 11 月 27 日兩廳院呈報教育部的「財團法

人中正文化中心設置條例草案」，審議意見回應表暨所提報行政院的「行政法人中正

文化中心設置條例草案」，同年 11 月 29 日教育部提報行政院的「財團法人中正

文化中心設置條例草案」，及同年 12 月 16 日行政院會通過提送立法院

的「中正文化中心設置條例草案」，可以印證。

　　然而，惟獨「代表人」乙項，在兩廳院提報教育部（2002 年 11 月 27 日）

設置條例草案將董事長與藝術總監的職掌明定為「董事長對內綜理董事會

務，對外代表董事會」，「藝術總監受董事會之監督，綜理本中心業

執行本中心業務。隔月，行政院會通過版本又為「董事長對內綜理理事

中，獨缺行政法人有關對外代表的規定。但兩天後（2002 年 11 月 29 日），

教育部報行政院版仍維持行政法人建制原則所規範的「董事長對內綜理本

中心業務，對外代表本中心」，有關藝術總監部分則為「其受董事會之監督，

會業務，對外代表本中心」，藝術總監部分仍維持「其受董事會之監督，執

行本中心業務」。可見該次會議有關對外代表人的專業性或政治酬庸的疑

慮，未能完全說服組改會、教育部與行政院。究其因，或許行顧及「行政法人」

的任務不同於「財團法人」；或計考量權責的一致性、避免發生外部無故直

接監督執行者，而恐出現執行者有權無責的弊端。但主事者顯然沒有放棄採

行本的長對外代表法人的意圖，於是透過立法院審議過程，由立法院、請參見表

心提出不同版本，反而出現行政部門（例如兩廳院、教育部、行政院、請參見表

表 1-1 兩廳院設置條例中有關代表人規定之相關版本本對照表

規範 版本	董事長	藝術總監
兩廳院版 2002 年 11 月 27 日	董事長對內綜理董事會會務，對外代表董事會。	受董事會之監督，綜理本中心業務。
教育部版 2002 年 11 月 29 日	董事長對內綜理本中心業務，對外代表本中心。	受董事會之督導，執行本中心業務。
行政院版 2002 年 12 月 16 日	董事長對內綜理董事會業務，對外代表本中心。	受董事會之督導，執行本中心業務。
立法院法制中心版 2003 年 1 月 9 日	董事長綜理董事會業務。	受董事會之督導，綜理本中心業務，對外代表本中心。
行政院行政法人法草案第一版 2003 年 4 月 22 日	董事長對內綜理行政法人一切事務，對外代表行政法人。	
行政院行政法人法草案第二版 2005 年 8 月 8 日	董事長對內綜理行政法人一切事務，對外代表行政法人。	
行政院行政法人法草案最新版 2009 年 2 月 5 日	董事長對內綜理行政法人一切事務，對外代表行政法人。	

註：行政院行政法人法有關行政法人代表，依設置組織特性可設置董事會、理事會或首長，本文僅比較設置董事會者的規定。

1-1) 各版本對於制度一致的主張，在面對立法院法制中心版本時，在兩造權勢不相當的局面下未能堅持，以致現行的國立中正文化中心設置條例，是採行在「代表人」上有權責兩歧的版本。

3. 檢討營運現況

兩廳院現行的設置條例，先於行政院行政法人法的立法，且為當今我國唯一採行行政法人制度的機構。為求營運順暢，避免日後其他機構重蹈代表人權責不明之覆轍，實應釐清事情真相，擺脫眾家思考的本位主義，以國家立場、台灣精緻藝術發展層次的高度，以及推廣至全民藝術層面，虛心檢討其缺失，尋找解決改進之道。

■ 內部行政規章的制定

平心而論，改制至今，兩廳院在人事、會計以及行政運作的靈活度上已有明顯成效，譬如：人事進用已不再受公務人員任用法的限制，兩廳院得依「國立中正文化中心人事管理規則」的規定，進用無公務員資格的專業人士；節目及一般採購也較一般公務機關靈活，針對節目的製作，委託或引進，訂定有「國立中正文化中心節目經費評估暨採購作業要點」，不受年度預算限制，也不受公開評選或議價的限制；而非節目之建築修繕或事務採購，則另訂定有「國立中正文化中心採購作業規章」，都是針對兩廳院工作特性而設計；會計方面，則依據實際狀況或緊急情形，得以採取權宜

機動調整原則，以提升經費使用效能。

就行政管理而言，兩廳院依據業務特性，自訂相關規定據以實施，截至

目前，董事會以及各部門為了管理、執行與內控等相關業務，已制定高達百

餘項的規章或作業要點（如附錄四），可見兩廳院內部的管理日臻制度化。

就功能而論，兩廳院相關內部規章的訂定，對內，不但提供各項行政作業與

流程有明確規範可依循，藉以提升行政效率，且權責分明，便於管考，更可

以強化自律能力；對外，透過資訊公開，透明化兩廳院的治理規章，更有利

於外部監督。有關外界曾擔心行政法人化後，兩廳院會變成「黑盒子」致外

界無從了解與監督，事實上關於整個資訊公開等透明化問題，兩廳院已努力

推行且進步中。作為全國第一個行政法人機構，外界自然較無法了解兩廳

院，因此，歷屆的主事者更應秉持開放的思維，無私無畏的態度，嚴謹的去

管理兩廳院，以消除外界疑慮，獲得支持。

■ 政策形成過程的問題

如上述兩廳院的內部運作似乎較以往更為精進，但攸關兩廳院發展最

重要的營運目標、年度工作計畫與預算的制定流程，卻受到目前兩廳院所採

行的雙首長制的扞格，容易產生董事會與藝術總監權責不清，徒增決策與執

行間溝通成本的困擾，其中，以年度工作核定權以及預算核定權的問題最為

嚴重。

根據國立中正文化中心設置條例，兩廳院董事會職掌如下：

一、工作方針之核定。

二、營運計畫、營運目標之審議。

三、經費之籌募。

四、自有不動產處分或其設定負擔之審議。

五、年度預算之核定及決算報告之審議。

六、藝術總監之任免。

七、重要規章之審議或核定。

而藝術總監的職掌如下：

一、年度計畫之核定。

二、年度預算之擬訂及決算報告之提出。

三、所屬人員之任免。

四、業務之執行與監督。

五、其他業務計畫之核定。

兩廳院的業務推動計畫，係依據三年期的中程營運計畫，營運目標，逐年訂定年度執行計畫與相關預算，據以實踐既定目標。實務上，每年的下半年間，通常由業務單位依指示，規劃下年度的工作計畫與相關預算，再送經審定後實施。根據上述設置條例的規定，年度工作計畫的核定權與預算的核定權，分屬藝術總監與董事會的職權，未能一致。因此，當藝術總監已經核定各業務部門的年度工作計畫，並依據年度工作計畫擬定年度預算後，送交董事會審核時，若董事會對業務執行方式或內容有異議時，恐造成彼此間的困擾。倘若，藝術總監堅持己意，可能需要花費許多時間與精力提供更

多的資訊，來說服董事會，造成溝通成本增加。又假使，董事會堅持不同意

計畫內容，將挑戰藝術總監的職權，造成彼此溝通的鴻溝，也有可能損及藝

術總監的領導權威。例如，1997 年「整體園區規劃及停車場地下開發規劃」

案中的「臨時劇場」，其設置編列新台幣 2 億 9800 萬元的預算案遭董事會

否決，及 1998 年的「捷運連通工程案」原編列新台幣 7000 多萬元，後因物

價上漲須再追加約新台幣 1 億元之預算，遭董事會決議暫緩辦理，不但造成

董事會與藝術總監之間的緊張關係，也引起外界及媒體諸多不必要的負面揣

測。

兩廳院的第一屆監察人黃秀蘭曾以實務運作為例，認為由於兩廳院設置

條例立法作業的倉促，以致董事會的職掌及藝術總監的職掌，部分條文發生

無法相應配合之情形，影響著董事會職能的發揮以及引發「董事會制」或「藝

術總監制」無謂爭議。設置條例條文的疏失，還包括計畫名稱用語的混淆、

董事會與藝術總監權責的混亂，董事會重要人事權任免問題，甚至指明：

設置條例第十五條第一項第一款規定，藝術總監應有核定年度計畫的

權限，卻未規定年度計畫須送交董事會審議，僅於設置條例第十九

條第一項第一款規定：「會計年度開始前，應依據年度工作計畫，

編列年度預算，提經董事會核定後，報請監督機關備查」，究竟「年

度計畫」與「年度工作計畫」是否相同，亦啟疑義；倘使概念相同，

為何用語有異？且年度預算既依據年度工作計畫編列，何以年度預

算須提送董事會核定，年度工作計畫卻無須經董事會審核，倘

若年度工作計畫發生違法或不當之情事，據之編列的年度預算董事

會，如何核定？如行政法人制度設計採行公司法理之原則，自應賦予董事會核定年度計畫的權限，始能強化董事會主導本中心營運策略的走向。[5]〈黃秀端，2004：73〉

可見，當初設置條例審定之際，或思慮的不周延，或急於增列某些條文（藝術總監的職掌），一時間的便宜行事，以致未能釐清各種職權，已經造成兩廳院必須面對重大計畫之審議與預算編審流程不合理所可能引發的困擾，也引起外界諸多對兩廳院內部不和諧的疑慮與誤會。這些問題，恐是當年主導設置條例草案修正的諸公始料未及，亟待儘速修法以避免爭端。

■ 監督課責機制的盲點

依設置條例規定，監督機關對兩廳院的監督權限為：

一、財產及財務狀況之檢查。

二、營運（業務）績效之評鑑。

三、董事、監察人之聘任及解聘。

四、董事、監察人於執行業務違反法令時，得為必要之處分。

五、本中心有違反法律、法規命令時，予以撤銷、變更、廢止、限期改善、停止執行或其他處分。

六、自有不動產處分或其設定負擔之核可。

七、其他依法律所為之監督。

5　黃秀端，2004，〈行政法人董事會的定位、職能、專業分工及其與執行長之權責劃分——談述國立中正文化中心之實例〉，《強化行政法人公司治理能力圓桌論壇資料彙編》，行政院人事行政局，行政院經濟建設委員會，國立台北大學公共行政暨政策學系主辦。

換言之，就設置條例的立法精神，兩廳受教育部或部直接監督的部

分為董事會、董事與監察人，諸如董事、監察人聘任及解聘，或董事會所為

的決議包括營運計畫、營運目標、營運績效、年度預（決）算、財產的處

分、違反法令之糾正以及依法律所作為等，都是教育部與外部監督單位監督的

對象與作為。惟獨不及於實際對外代表並綜理會務的藝術總監。

雖樂藝術總監經董事會任免，僅受董事會的監督，然而，每三個月召開

一次的董事會，在無專任董事或董事長的情況下，僅憑藉開會所發給的書面

資料，要提供具體意見已顯困頓，遑論達到有效的監督；而內部稽核的查核

對象屬內部員工的行政流程與作業規範，尚不及於決策與計畫層面。換言

之，就目前兩廳院的設置條例而論，監督機關教育部所將兩廳院委託董事會管

理，董事會又委託藝術總監綜理會務，產生重複委託代理的衝突；然而行政

法人所重視的課責機制（立法院、監察院、監察院暨其所屬審計

部、行政院、監督機關教育部暨其所設評鑑委員會）都指向、集中於董

事會為對象，矛盾的是，董事會卻難以規範到實際握有職權的藝術總監乙

職，實不符行政法人法草案的課責精神。從兩廳院現行關係圖（圖1-1）與

依行政法人法草案精神兩廳院的關係呈顯現的關係圖（如圖1-4）相較，即可清楚

了解兩廳院現行機制的盲點。

4. 相關意見回應

由於行政院最近又積極推動行政法人法草案的立法工作，相關行政法人

制度設計的議題，又廣為各界討論，其中有關法人代表的議題，由於兩廳院

圖 1-4 行政法人法制度有關兩廳院理想關係圖

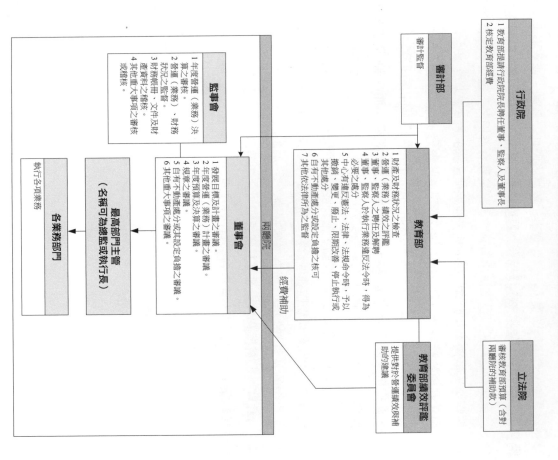

註：參考《外國經驗及我國行政法人推動現況研討會會議錄》2006/04/07、人事行政局主辦、台灣公共行政與公共事務系所聯合會承辦，台大政治系協辦：董事會以及監事會的職權，參考「附錄五、行政法人法草案」，行政院核定版 2009/02。

有切身的經歷，因此特別在此回應相關意見。

■ 對獨排眾議的獨角戲──董（理）事會的專業執行者制的回應

根據行政院版草案，未來行政法人的法定代理人只有董事會董事長及首長制兩種制度，這其實是不足的。回歸到當初推動「行政法人」的初衷，應增列「專業執行者」之選項，讓「專業執行者」也是可以成為「法人代表」的一個適合選擇，故不應急於推翻兩廳院已經存在的運作體制（不以董事長為法人代表，而以實際負責業務的藝術總監擔任法人代表）。多一個管道，多一個選擇，也多了一個追求成功的機會！〈朱宗慶，2009：74〉

該書矛盾之處在於，不斷肯定「行政院組織改造委員會推動小組」關於行政法人的設計，但是兩廳院最後運作通過的卻不是行政院版本、董事會會專業執行者制只是一個語焉不詳的制度設計，兩廳院執行的結果如前述所造成困擾。

屬於公務機構的巴士底歌劇院由法國文化部管轄⋯⋯。藝術總監的任期六年、由總統任命。藝術總監是向政府負全責，故以藝術為最高依循標準，行政工作則以配合藝術總監為原則。〈朱宗慶，2005：90〉

上述針對董事會專業執行者制度，所鄰之國外案例為法國巴黎歌劇院（Opera Bastille）、巴黎國家歌劇院（Palais Garnier），其董事會由文化部選任組成，藝術總監直接由「總統」任命，然而此為特殊案例，不適合直接類比。

■ 當然是「人」的問題——是制度的問題還是人的問題？

> 我必須再度申明，所有關於兩廳院「行政法人」的質疑都是人為因素引起的，問題不在行政法人制度上。因此，也絕不該導致行政法人草案的設計有所侷限！〈朱宗慶，2009：75〉

制度乃訂定給「人」依循，更是由一群「人」制定而來，現行「國立中正文化中心設置條例」有關教育部、董事會與藝術總監屬床架屋的問題、當然是「人為因素」所造成。行政法人是政府行政組織型態的一種，其間該有之科層設計、權利義務的分配與制衡，自有一套組織設置的專業原則。國外立法案例在在多有。兩廳院目前所面臨的組織設置上的困擾，若非部分人士執意「創意設計」的結果，就可能是太過「量身訂做」的後果。總之，當然是「人」的問題。這個問題在行政法人法草案審議的同時，將「國立中文化中心設置條例」有關董事會及藝術總監（執行長）的職權等相關規範一併修正即可。作為全國第一個行政法人，實行六年後的今天，預算、會計、人事的鬆綁使兩廳院效益大於困擾已是事實，但既然還有進步的空間，面對問題提出修正，實為順理成章。

三、解析與建議

世界各政府組織制度的建制，皆有其獨特的法系傳統，有其特殊的環境與亟欲達成的目標，因法系差異、行政改革理念不同，以及組織定位、權責與運作實態則明顯不同，各具特色。我國行政法人制度亦然，係在政府組織再造的前提下，為達組織精簡，提升行政效率等目的，參考國外相關組織設置理念與精神，再斟以國情與實際環境而設計。兩廳院法人設置條例的通過實施時間先於行政院行政法人法（至今尚未經立法院完成立法），具有優先試驗的特性，大體上其內容設計為擷取各國相關組織體制的綜合體，實作六年間已發現具體問題與缺失，當今應即時檢討權衡癥結，重新檢視與改進，方可導正。

1. 國外案例經驗

就國外相關劇院的組織設計經驗，各大劇院的組織型態依國情有所不同，概述如下：

■ 英國

皇家歌劇院（The Royal Opera House, Covent Garden）[6]

可溯及十八世紀歷史悠久，擁有知名的英國皇家芭蕾舞團，屬財團法人組織，設董事會，有董事 16 位，由英國文化媒體部（Department of Culture,

Media and Sport，簡稱 DCMS）指派。董事會聘請行政總監、董事會董事、皇家芭蕾舞藝術總監、歌劇音樂總監，分別管理相關業務，並設有行銷、媒體、人事、財政、開發等部門，人員約 750 人。每年約演出 290 場，歌劇與芭蕾各半（各約 22 齣劇作）。其中三週，邀請國外芭蕾舞團演出，另三週為維修期，偶而也提供場地外租。全年預算達 6500 萬英鎊（約新台幣 32 億 5000 萬元），其中 2000 萬英鎊（約新台幣 10 億元），由英國文化媒體部所資助的藝術理事會給予補助，3000 萬英鎊（約新台幣 15 億元）來自票房，500 萬英鎊（約新台幣 2 億 5000 萬元）為餐飲、紀念品店、空間出租等收入，1000 萬英鎊（約新台幣 5 億元）為募款收入。

擁有 2230 個座位，另設有 380 個座位的劇場，供歌劇彩排，或實驗性芭蕾演出。

該劇院曾歷經多次火災而毀損，1999 年以二年三個月的時間重新整修。

國家劇院（National Theatre）[7]

於 1969 年落成啟用，屬財團法人組織，設董事會，董事中一人為藝術理事會的成員。董事長聘請藝術總監、行政總監，推動節目企劃、研究發展、教育、導覽與公關等事務。藝術總監任期通常為五年，行政總監則無任期限制；另設財務部與行政管理部負責財務、人事、前台服務與機電等工作。

該劇院內有 3 個劇場，Oliver 劇場擁有 1160 個座位，Lyttelon 劇場有 890 個座位，Cottesloe 劇場有 400 個座位。每年約演出 1200 場節目，其中自製節目約 27 個。年度總費約 3000 萬英鎊（約新台幣 15 億元），其中藝

術理事會補助 1100 英鎊（新台幣 5 億 5000 萬元），其餘仰賴票房收入、其他收入、贊助等；較為特殊者為出租演出過的道具與服裝，目前約有 6 萬件的道具與戲服可出租，藉以增加收入。劇院另附設青書局、餐廳、服務觀眾。

巴比肯中心（Barbican Center）[8]

於 1982 年完工開幕，堪稱歐洲最大的複合式表演藝術中心，屬倫敦市法人組織（City of London Corporation）所有，該組織為英國第三大藝術基金會，同時負責經營及贊助巴比肯中心的運作。該組織設董事會、執行委員會，其下依活動類別設置音樂、戲劇舞蹈、教育、藝廊與電影四組經營管理之。

該中心設有三座表演廳，其中巴比肯廳（Barbican Hall）擁有 1949 個座席，為倫敦交響樂團（London Symphony Orchestra）及英國廣播交響樂團（BBC Symphony Orchestra）的駐地；另有 1166 個座位的巴比肯劇院（Barbican Theatre），以及 200 席的小劇場。此外，還有 2 間展覽廳、7 間會議室、3 間餐廳、2 間畫廊、3 間可容納 155 至 288 人座的小型電影院，以及非正式的演出空間。貫穿全年的常態藝術節簡稱為「BITE」（Barbican International Theatre Events），為具有國際性且追求創新的藝術活動，除與國際知名藝術家合作，以委託創作或合製的方式推出新作外，也鼓勵年輕藝術工作者發表創作。目前外租業務僅開放巴比肯廳，由於必須優先提供駐地樂團以及長期合作團隊使用場地，而其節目每年演出量又高達 270 場，因此全年能開放的檔期相當有限。全年總收入約 3300 萬英鎊，其中 1800 萬英鎊來自倫敦市政府的資助。

8 http://www.barbican.org.uk

■ 日本

獨立行政法人國立美術館[9]

主要整合東京國立近代美術館、京都近代美術館、國立西洋美術館及國立國際美術館，於 1999 年 4 月制定獨立行政法人化之要件進行檢討，針對中央省廳所管事業成事務中，何者適於獨立行政法人個別法同時，國立美術館為其中之一。依據該所訂組織規程，設有理事長、理事三人及監事二人為幹部。理事長得任命理事中一人為副理事長以為輔佐，各館下設有「課」，如企劃課、庶務課、美術課、事業推進官、學藝課等；且設有館長、館長由理事長自理事中任命，下有課長、事業課、具有專業知識之職員，課下設有股長。此外，各館亦招募有任期制之客座研究員從事調查研究，評議員（會）從事意見諮詢，這些幹部及職員均具有公務員身分。主要業務為美術作品之收存保管、提供參觀展覽、調查研究、教育宣導以及場地設施之對外利用。

在日本，類似如上組織性質之獨立行政法人，尚有國立科學博物館、國立博物館。

獨立行政法人日本藝術文化振興會[10]

日本獨立行政法人有兩類，一是其成員為公務人員身分，稱為特定獨立行政法人；另一是其成員不具公務人員身分，稱為非特定獨立行政法人。藝術文化振興會為非特定獨立行政法人，表示其成員不具有公務人員身分，組織設有理事長、理事及監事為幹部，由文部科學大臣認可，理事長員責任命由專業人士組成約 20 人以內之評議委員會，其下分別依國立劇場、國立文樂劇

9　劉宗德主持，2005，《行政法人設置有關問題之研究》，考試院研究發展委員會委託研究。

10　劉宗德主持，2005，《行政法人設置有關問題之研究》，考試院研究發展委員會委託研究。

場、新國立劇場、藝術文化振興基金等部門，設有不同單位（課）及職員。

業務目的主要有：對於藝術文化活動之援助、策劃傳統藝能及現代藝術之公

演、傳統藝能傳承人才之養成、現代藝術相關專業人員之養成、相關調查研

究及資料收集等。有關國立劇場部分，其財源主要來自公演或設施使用費之

收入、國庫補助金等；而文化藝術振興基金部分，由政府及民間出資成立之

基金（合計 642 億日圓）資助文化活動，以及文化廳對營運費予以資

助。文化藝術振興基金下設有營運委員會，依不同領域分成四個部門，下設

有專門委員會，從事上述補助案件之審查工作，並向理事長提供意見。

業務性質類似之獨立行政法人，尚有日本體育振興中心、科學技術振興

機構、日本學術振興會。

■ 美國

甘迺迪表演藝術中心（The Kennedy Center for the Performing Arts）[11]

為非營利事業組織，除了紀念甘迺迪總統，更是國家表演藝術文化中心，主

旨是為發展及呈現多元的表演藝術節目。這些節目包括：戲劇、音樂、歌

劇、舞蹈、教育以及公益活動，以華盛頓特區的市民及全國人民為對象；同

時也涵蓋國際藝術能力建構、藝術行政管理等相關發展的課程。

評議會一年召開三到四次，所有預算及表演節目與相關業務，均必須通

過主席和評議會的投票決議。由於甘迺迪藝術中心財務狀況良好，主席與評

議會通常會核准所有預算及表演節目與相關業務。

11　參閱張說欣，2009，《NSO 研究案：建立 NSO 的獨立品牌》，兩廳院研究專案。

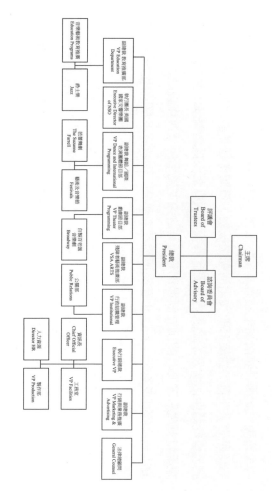

圖 1-5 甘迺迪表演藝術中心組織圖

■ 德國

普魯士文化遺產基金會（The Prussian Cultural Heritage Foundation）[12]

　　位於柏林，是個獨特的文化管理組織。德國統一後，使得原本分散東、西柏林的前普魯士皇家收藏得以匯集，目前包括博物館區（德語：Museumsinsel）在內共有 5 大博物館區、17 座博物館皆由該基金會管理，轄下的柏林市圖書館、普魯士照片檔案局與機密檔案局等，皆是兼具重要文資保存與古蹟建築意義的博物館。

　　基金會的最高決策機構是基金委員會（德語：Stiftungsrat），由聯邦政府和 16 個邦政府代表組成；諮詢委員會（德語：Beirat）則由 15 位相關學

12　Prussian Cultural Heritage Foundation website (English)，http://www.hv.spk-berlin.de/english/index.php

術專家組成，擔任基金會的顧問。

　　基金會主席可決定諮詢委員會成員，並共同主導基金會轄下博物館或研究單位的政策，包括組織、內容、預算與人員，茲以其中最知名的博物館島（Spreeinsel）北端的博物館為例。第二次世界大戰期間，位於柏林市中心施普雷島，有70%的博物館被炸毀，自1950年起動的戰後重建，並未包括這些受損最嚴重的博物館，原本打算拆除，但因未找到可臨時存放典藏的地方而暫緩執行，直到1987年，當局終於決定不拆除這些博物館，而是在原建築上採取安全和修復措施；施工方案在1989年前已經制定完成，但又因所需資金過大而未能實施。德國統一後的1990年代末，政府確定由普魯士文化遺產基金會統合管理全國重要的博物館，且開始大規模進行博物館島的重建工程。基金會於1999年確定博物館島的重建總規劃藍圖，以博物館建築群的設計概念，除了整修原建物，並針對二戰後東、西德分裂期間各館典藏混亂四散的情況，進行重新分配規劃，預計2015年整修完工。可見該基金會集國家文物典藏與教育推廣大任於一身，組織與權力龐大，為德國文化資產保存相關事務的重要推手，其績效與功能也獲得肯定；柏林的博物館島即因建築與文化結合，被聯合國教科文組織指定為世界文化遺產。

　　該基金會2009年的預算2億5115萬歐元（約為新台幣115.5億元），資金來源包括自營收入、捐贈，聯邦政府與各個邦政府補助，其中聯邦政府與邦政府分別為3：1。博物館島的整修計畫工程則由聯邦政府統籌，專職員工大約2,000人，約25%為國家公務員。根據2007年參觀人數統計，共有530萬參觀人次到訪所屬博物館，其中最受歡迎的是佩佳蒙博物館（德

語：Pergamonmuseum）與老博物館（德語：Altes Museum），參觀人數每年超過百萬人次。

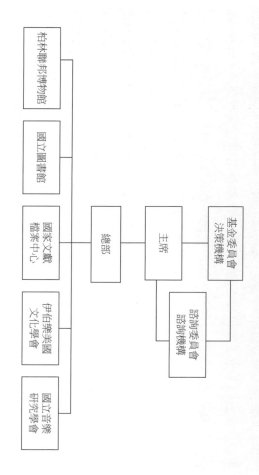

圖1-6 普魯士文化遺產基金會架構圖

基金會所屬博物館與部門如下：

A. 柏林聯邦博物館（德語：Die Staatlichen Museen zu Berlin）

包括：老博物館、漢堡車站當代藝術美術館（德語：Hamburger Bahnhof）、文化論壇（德語：Kulturforum）、老國家畫廊（德語：Alte Nationalgalerie）、佩佳蒙博物館（德語：Pergamonmuseum）、新國家畫廊（德語：Neue Nationalgalerie）、波德博物館（德語：

Bode-Museum）、新博物館（德語：Neues Museum）、達連博物館（德語：Museen Dahlem，含東亞美術館）、音樂樂器博物館（德語：Musikinstrumenten-museum）、貝爾格魯恩博物館（德語：Museum Berggruen）、攝影博物館（德語：Museum für Fotografie）、斐德列斐登堡教堂（德語：Friedrichswerdersche Kirche）等處。

B. 國立圖書館（德語：Staatsbibliothek），含 Potsdamer Strasse（德語）及 Unter den Linden（德語）兩處。

C. 國家文獻檔案中心（德語：Geheimes Staatsarchiv）

D. 伊伯美國文化學會（德語：Ibero-Amerikanisches Institut）

E. 國立音樂研究學會（德語：Staatliches Institut für Musikforschung）

■ 法國

巴黎巴士底歌劇院與巴黎國家歌劇院為公家機關，隸屬文化部，均設有董事會與藝術總監。其中，巴黎巴士底歌劇院董事會有 11 位董事，7 人由法國文化部指派，另 4 人為員工代表，主要職責在於通過預算；藝術總監任期六年，由總統任命，向政府負全責，前一屆任滿前三年，即選出下任總監，避免業務與節目出現銜接問題[13]。國內有人以此為例，認為兩廳院的對外代表即應仿效比照，由藝術總監擔任，董事會只負責募款即可；殊不知，巴黎巴士底歌劇院的藝術總監由總統任命，是法國在其特殊政治社會背景與文化發展趨勢下的特例，非歐美國家的通案，因此強制加諸於我國，實為舉例不當。

13 朱宗慶，2005，《行政法人對文化機構營運管理之影響——以國立中心改制行政法人為例》，樂賞文化事業有限公司，pp. 89-91。

法國的國立博物館有 33 所，政府在 1990 年推動國立博物館法人化，使其享有獨立自主的權利與彈性。

2. 我國學者專家的主張

縱觀我國有關行政法人意思機關的制定，往往因不同政策擬訂者、管理營運者、監督者、表演團隊、一般民眾等不同角色，而有不同觀點。根據劉坤億《台灣推動行政法人經驗分析》調查結果顯示，學者從權力制衡和擴大社會參與的觀點，大多主張董事會制，而監督機關與改制單位大多從決策效率的觀點出發，主張行政法人宜採用首長制或董事長制[14]，至於現今兩廳院設置成雙首長制，主要緣於當初設計者以兩廳院的專業性考量，在董事會外又創設藝術總監一職，以綜理業務並為對外代表。

各界關於行政法人意思機關相關主張彙整如下表：

表 1-2 意思機關相關主張彙整表

定義者	相關規定或主張	制度設計
行政法人草案	為使行政法人之組織有更多元化、彈性化之設計，並符規模經濟之原則，委於第一項明定行政法人應設置董事會。但得視具組織規模或任務特性之需要，不設置（理）事會，而置首長一人。	董事會制或首長制擇一

14 劉坤億，2005，《台灣推動行政法人化之經驗分析》，台北大學公共行政暨政策學系，pp. 99-100。

定義者	相關規定或主張	制度設計
國立中正文化中心設置條例	**第六條** 本中心設董事會，置董事十一人至十五人，由監督機關自下列人員遴選推薦，報請行政院院長聘任之： 一、政府相關機關代表。 二、表演藝術相關之學者、專家。 三、文化教育界人士。 四、民間企業經營、管理專家或對本中心有重大貢獻之社會人士。 前項第一款之董事三人，第二款至第四款之董事各不得超過四人。 本中心設監事會，置監事人三人至五人，由監督機關報請行政院院長聘任之；解聘時，亦同。 監察人應互選一人為常務監察人。…… **第八條** 本中心置董事長一人，由監督機關提請行政院院長就董事人選聘任之；解聘時，亦同。董事長綜理董事會業務。 **第十五條** 本中心置藝術總監一人，由董事長提請董事會通過後聘任之；受董事會之督導，綜理本中心業務，對外代表本中心。	雙首長制（總監與董事會雙軌並行）
劉坤億	學者從權力制衡和擴大社會參與的觀點大多主張董事會制[15]。	董事會制
劉坤億	監督機關改制單位大多從決策效率的觀點出發主張行政法人自採用首長制或董事長制[16]。	首長制

15 劉坤億，2005，《台灣推動行政法人化之經驗分析》，台北大學公共行政暨政策學系，pp. 99-100。
16 劉坤億，2005，《台灣推動行政法人化之經驗分析》，台北大學公共行政暨政策學系，pp. 99-100。

定義者	相關規定或主張	制度設計
劉宗德教授主持的《行政法人設置有關問題之研究》	依據中正文化中心設置條例之規定，該中心係由藝術總監對外代表行政法人，並具有所屬人員之任免權，如此一來，該中心形成雙首長制。雖然具有藝術總監，又董事均為無給職，惟董事會並無人事免權，又董事長、董事均為無給職。依此模式運作，恐招董事會沒有實際之人事權與決策權之疑慮，未來如何董事會或董事長角色之間有理念不合之情形時，仍乃應進一步觀察。而未來解決之道，即仍應以董事會對外代表行政法人，藝術總監並應隸屬董事長同進退，以落實責任制度[17]。	董事會制
朱宗慶	選擇「藝術總監」的職務設計，以及設置權責分工是參考了世界知名國表演藝術中心的組織結構而來，完全是為了兩廳院以「藝術為核心」的專業發展需求所設計[18]。	雙首長制（同中正文化中心設置條例）另定名為專業執行者（亦即總監或執行者與董事會與藝術總監雙軌並行）
朱宗慶	建議除了董（理）事、首長制之外，可以增列「專業執行者」之選項。一如「行政法人」制度是國家多種經營制度裡的一項，應視機構本身的條件以及對未來機構發展方向來選擇，不宜過度擴張。相同地，「專業執行者」也是可以成為「法人代表」的一個適合選擇！[19]	董（理）事會專業執行者
李永萍	兩廳院這樣的劇院認該要採行藝術總監制，像美國紐約知名的劇場是由檔長藝術總監主導、代表其藝術方向。以藝術總監為中正文化中心的對外代表，而董事長定位為財務營理，地位崇高為募款能力。否則董事長可能因政治或其他因素而上任，一掌權會干預非專業領域的人事問題，產生排擠專業人員的情事[20]。	雙首長制董事長與藝術總監分權

定義者	相關規定或主張	制度設計
黃錦堂	新公共管理治理模式，統治層級必須員員對於共同體策略性的領導以反作出政治上之重點決定。包括：策略、整體領導、各部門之施政控制、對產品品領域或產品團體之整體預算能夠加以遵守（維持），以反對百姓與國會提出施政的成績。 我國草案之設置董事會與監事會並名相關人選等，固然也係一種宏觀的調控，但足否過度、以反足否造成決策流程延宕，行政法人機關施政成敗模糊化。母體機關之應有調控責任反而弱化（因為已經「大權旁落」於該董事會）、違反行政一體性原則之結果，非無討論餘地。毋寧，安當的方法在於，應有由該被行政法人化之原先首長一一必要時也得於完成行政法人化改革時便加以撤換，為獨任制之經營管理。至於創意或社會／公共關係／管理之學者專家提供諮詢，該首長於必要時當然得接請財經／公共關係／管理等種緊密不等的組織方式。 再者、若采董事會之體制，因為所有董事均由部長任命，而部長係由執政黨（之行政院長與背後之總統）所任命、難謂無政黨角頭之虞，尤其任執政與在野間存有激烈對抗的當今，而 2008 年總統大選布幕也逐漸拉開當中、董事會之專業作或將進一步造成執政黨勢力之入侵，而危害到機關之專業與自主發展 [21]。	首長制

17　劉宗德主持，2005，《行政法人設置有關問題之研究》，考試院研究發展委員會委託研究。
18　朱宗慶，2009，《法制獨角戲話說行政法人》，傑優文化事業有限公司，p. 76。
19　朱宗慶，2009，《法制獨角戲話說行政法人》，傑優文化事業有限公司，p. 78。
20　陳銘薰、劉坤億主持，2004/11/24，《行政法人公司治理模式可行性》，人事行政局委託研究，pp. 189-191。
21　黃錦堂，2005/10/17，〈行政法人理論與方向〉，《行政法人理論與實務研討會議實錄》，行政院人事行政局主辦，pp. 9-10。

3. 評論

從兩廳院設置條例的建置過程得知，主事者的主張均過於本位主義，透過關心台灣藝術表演的立法委在立法院制委員會的提案，以及藝文界意見領袖的遊說，使得立法院三讀通過版本迥異於組改會所提出的版本，以致產生實際運作上人事的扞格與紛擾，制度不合理，外部無人可監督執行者之怪異現象。

經訪問兩廳院及工作的人員，反映出兩廳院行政法人後面臨諸多問題，譬如：外界尚未熟悉行政法人制度，以致增加兩廳院對外行政溝通的困難；監督機關、評鑑單位、董事會、總監等攬權分工不清，角色不明確，導致指揮系統紊亂；課責制度鬆現，增加許多行政文書作業；組織制度的缺失，導致人事紛擾[22]及同仁適應問題，均是實際運作不夠順暢，仍可改進的地方。NSO 前音樂總監簡文彬，也就其觀察認為，兩廳院在法人化後反而上級層級變多，增加各種公文流程等等，以致更為繁複；但是從另一個角度來看，由於法人化後導入現代化的企業經營管控制度，整體效率比過去確有些許提升[23]。

■ 政策制定與執行間權責不清

如上述，我國的行政法人係擷取各國組織改革的理念與精神，因應國情而設計。就國外經驗而言，行政法人組織與一般行政機關的最大的不同，在於政策與執行的分野，行政法人組織通常是在主管機關的政策規範下，執行

22　參見「附錄六：專業人士訪談」；現職兩廳院幾位主要幹部訪談紀錄。
23　參見「附錄六：專業人士訪談」；前任國家交響樂團藝術總監簡文彬訪談紀錄。

所約定的任務；換句話說，兩廳院的監督機關教育部對於兩廳院的政策方向

應該先有主張，再擬以編列有關落實公共政策的補助預算，並評鑑其績效。

然而現況是現行兩廳院的法人制度，不但要自己訂定符合國家任務與社會責

任的營運政策，也必須執行政策，而自採「雙首長制」，使得政策制定者及

其程序與計畫的策畫與執行者之間，其關係與界定模糊不清，權責更不公

允，導致紛紛擾擾仍。

前研考會主委施能傑曾說明，董事會的職權乃對外主導法人策略管理和

發展方向，對內全權選擇適任的執行長，監督其達成組織策略方向的績效責

任，而非實際指揮執行長選定如何達成績效的方式和程序。[24] 實務上，落實

發展目標最重要的是有效且可執行的工作計畫，倘有董事會與執行長（或藝術

總監）意見不一，或對預期執行成效的判斷不同時，在現行不合理的行政流

程上，只會徒增成本，如兩廳院即發生過董事會與藝術總監對捷運運聯通案意

見不同，只好一再的重複評估的案例。兩廳院主要幹部在本研究訪談中，

就曾經表示：董事長及總監與董事長意見不一致時，兩廳院運作也比較不順暢，

也較困難，當總監與董事長意見不一致時，兩廳院運作也比較不順暢。

有人主張，在效率化的前提下，執行長全權決定法人內部各項管理工

作，並有權因應環境變化，隨時自行調整內部單位，人力和資源配置。[25] 此

就行政法人法的規範，行政法人的組織隨著規模大小，任務特質與差異，確

實可各有不同的設計模式，首長制自可為選項之一。以兩廳院而論，其服務

的表演藝術領域，包括音樂、舞蹈、戲劇與戲曲，每一類都是專門學問，加

上當今許多藝術早已跨類別、跨領域，結合各種媒材的藝術表現形式更是未

來新趨勢之一，國內很少有人可具備所有的專業，更別提藝術表演以外如財

24　施能傑，2004/11/26，行政法人組織會比較好嗎？
25　施能傑，2004/11/26，行政法人組織會比較好嗎？

務、法律、管理、行銷等各項事業。因此，董事會必須是一個集合各種專業的合議制組織，能提供各種想法，不致偏頗某一個領域，也更符合全民參與共享的精神。

■ 公法人負有公共任務，無法完全脫離政府指導

有關外界對於政治干預的顧慮，實在令人百思不解。如要完全脫離政府的指導權，就不應由政府遴聘各董事，否則不相信由行政院院長聘任的藝術總監是不適合的，而選擇相信這樣機制下所產生的董事長所聘請的藝術總監，這在邏輯上是不通的。況且董床架屋，只會徒增行政流程、溝通協調的程序與時間而已，甚至無法精簡人力，反而增加許多秘書等幕僚人員。

此外，董事會絕非僅是監督單位的身分，其權責是接受監督機關委託直接對監督機關負政策與績效之責的單位，若只是代表監督機關從事兩廳院內部監督，則內控層次過多，且部分權責與監事會的功能也會重疊。事實上，兩廳院的組織、人事、內部稽核、議事及其他重要規章，依法均須由董事會通過後報請監督機關核定，董事會乃直接對教育部負責。

■ 營運政策制定與執行者時間上的落差

目前，兩廳院的三年期營運計畫的擬定與實際執行，不僅在期程上有落差，而且當營運計畫第三年之6月30日前必須提出次三年期中程計畫時，新任藝術總監往往在當年3月到4月間才上任，就任不到3個月即要提出下

個三年期的中程計畫，譬如第二屆董事會新聘藝術總監於 2007 年 4 月正式
上任，6 月之前就必須提出 2008 年至 2010 年中程營運計畫，實在非常不適
當。這也造成三年期的營運計畫的制定流程，倉促循一般行政程序，由業務
單位草擬，再經層層彙整後，提交董事會的實務現象。不可諱言，由於初任
兩廳院的藝術總監無法短期間透析所有業務，並提出未來的目標方向以及三
年期的營運計畫。因此，有關三年期中程營運計畫的提出時間表，有必要再的
建議於每三年的中程計畫執行至第二年時即提出下一個三年期的中程計畫，
例如 2008 年至 2010 年的中程計畫，執行到 2009 年 6 月時，應即提出 2011
年至 2013 年的中程計畫；由每一屆董事會任任期的第二年時，通過下一個
三年期的中程營運計畫。

■ 人員身分複雜

前述兩廳院從業者，有一般人員，經銓敘核定之公務人員，經教育部核
定之教育人員、點工、志工等等，不同身分人員有其各自適用的人事規章，
所以產生內部管理的困擾。為求公平與合理，目前部分內部人事規定不得不
以比照公務員的方式訂定，譬如年終獎金即多比照公務人員規定，發給 1.5
個月獎金。行政法人為提升營運效率而聘任有能力的專業人士，人事鬆綁為
必要措施；就組織內部的和諧以及提升人事管理的效度與一致性而論，建議
於改制時保障身分轉換權益的前提下，應該採取強制規定，將留任公務員
一律以轉任為非公務員為宜，這點可提供未來欲規劃法人化的機關參考。

4. 小結

兩廳院行政法人化後實際運作的結果，已經產生出董事會與藝術總監意見

相左時權限不明的窘境。雖然藝術總監由董事長任免，藝術總監擬任法人代

表的權力來源來自董事長的任命，但若發生施政意見不一時，依目前

「國立中正文化中心設置條例」第九條及第十五條規定，分別為藝術總監對

年度計畫有核定權，董事則對半年度預算有核定權，如此究竟依誰的意見為

主。確實造成紛擾不斷。如前述捷運聯運案、臨時劇場案，雖然總監計畫核

定，但在董事會審查半年度預算時卻未獲同意，造成兩造衝突，即是一例。

兩廳院為台灣等先實行相關組織型態的文化藝術館所，其成敗自然為外界所關

注。尤其對於欲施行相關組織型態的文化藝術館所，更是動見觀瞻，理為典

範，實應謹慎仔細的思考，就台灣國情與實際運作層面，思考出合理且符合

行政程序與效能的行政法人設計方式。

其實，主張應另設藝術總監對外代表中心者的意見不外乎兩廳院負責人

須具備「事業」，以及避免「政治介入」，然而對於總經營管理一個代表國家

表演藝術指標、4個廳院、人員超過300人的單位，所謂「專業」又豈只是

表演藝術專業，還必須具備財務、管理、行銷、國際視野與人脈等能

力或總經驗。依台灣現狀，董事會由不同領域的專家、學者所組成，反較有機

會「全面性」顧及兩廳院的發展。而在實際運作上，目前董事會下設各種委

員會，包含人事委員會、財務委員會、營運委員會等專業小組，都能以專案

的方式討論各該領域的相關議題，或以董事會議召開前的各種會前會方

式，事前提出有關資訊供初步商議，俾使董事會正式會議的討論得以聚焦，

有效，充分發揮各個董事的專業才能。

至於遴免「政治介入」之事，現行由行政院長聘任董事長、董事長任免藝術總監，若說採藝術總監制即可避免「政治介入」，實在令人不解其中有何有效機制，況且董事長真要介入，不過是多一道手續，多酬庸一個人罷了。因此，兩廳院專業化的落實，包含三種層面：一、決策過程參與者的多元專業，也就是董事會成員應包含多領域的專業；二、具執行與管理能力的執行長（總監），秉承董事會決議，遴聘專精敬業的工作人員，落實各項計畫與業務的實作人事與會計的彈性機制，遴聘專精敬業的工作人員，落實計畫與業務的實作面，以提升效率。

未來，台灣將陸續成立各種表演藝術中心，如南部的衛武營、台中的歌劇院，三大表演藝術中心的定位與關係，相互間的支援系統如何產生與運用，是現階段應事先研究與討論的重要議題。

第2章

預算額度

一、現狀

1. 預算來源

兩廳院預算來源，包含營運收入、政府補助、受委託研究與提供服務收入、捐贈及其他有關收入等；政府補助費用並未指定特定項目，而是廣泛運用於幾項重要業務預算規模變動過大，導致內部行政及人力運用的不穩定，以及財務控管的不易，也影響外界對兩廳院的觀感，再則考量業務單位所提送設備的重要設施維修及購置費，以及其他特殊維修計畫所需總費等。

2. 預算編列與審核程序

兩廳院自改制行政法人後，有一段時間係採取由下而上的預算編列方式，第二屆董事會鑒於兩廳院預算編列無法明確區應組織發展方向及財務控管的不易，也影響外界對兩廳院的觀感，再則考量業務單位所提送的預算編列並無足夠時間與機制可於董事會上調整修正，因此於 2007 年編制 2009 年預算時，開始以較明確的預算編列與審核程序，具體的概算編列機制，改正並強調一定的編列原則，例如人事費（用人費與業外包費）不得高於總支出 30%，節目費不得低於總支出 33%。

現行兩廳院每年度預算的編列與審核程序為，各業務單位於每年 9 月彙編下下年度總概算，董事會參考總費概算於同年 12 月通過下下年度主要業務預算收支編制原則，即各主要會計科目預算比例（請參考表 2-1），業務

表 2-1 兩廳院主要業務預算收支編列原則

（單位：新台幣萬元）

項目	2010 年 概算及佔比		2009 年 預算及佔比		2008 年 預算及佔比		2007 年 預算及佔比	
	金額	%	金額	%	金額	%	金額	%
自籌收入合計	30,750	100%	30,440	100%	24,049	100%	22,608	100%
演藝收入	10,600	34%	10,500	34%	6,615	28%	6,997	31%
贊助收入	1,600	5%	1,600	5%	1,070	4%	800	4%
租金收入	8,400	27%	8,331	27%	6,873	29%	6,748	30%
服務收入	4,250	14%	4,037	13%	3,630	15%	4,034	18%
年費收入	420	1%	420	1%	970	4%	370	2%
其他項目營運收入	2,080	7%	1,952	6%	1,850	8%	1,859	8%
財務收入	3,400	11%	3,600	12%	3,041	13%	1,800	8%
成本、費用、資本支出合計	83,171	100%	85,983	100%	88,523	100%	94,280	100%
自製節目直接成本	28,740	35%	28,234	33%	21,249	24%	31,058	33%
銷貨成本	1,226	1%	967	1%	1,059	1%	500	1%
行銷費用	6,711	8%	6,311	7%	7,740	9%	6,783	7%
用人費用	17,858	21%	18,952	22%	19,154	22%	19,921	21%
外包費	6,182	7%	6,182	7%	5,266	6%	5,328	6%
其他項目費用	20,056	24%	19,490	23%	19,500	22%	21,718	23%
資本支出	2,398	3%	5,847	7%	14,555	16%	8,972	10%

時間點	工作	單位
每年09月	籌編下年度經費概算	兩隸屬院業務單位
同年12月	通過下年度主要業務預算收支編列順目	兩隸屬院董事會
隔年03月	完成下年度預算編列	兩隸屬院業務單位
隔年06月	核定下年度預算並送教育部備查、納入教育部預算	兩隸屬院董事會及業務單位
隔年08月至10月	核定教育部預算	行政院
隔年10月至12月	審核教育部預算	立法院
隔年11月至12月	依據教育部審查刪減通過之預算進行年度預算調整	兩隸屬院業務單位

圖 2-1 預算編列與審核程序圖

單位則依據此原則於隔年 3 月完成下年度預算編列，隔年 6 月董事會核定下

年度預算並送教育部備查，將兩廳院預算納入教育部社教司預算項下，隔年

8 月至 10 月行政院核定教育部預算，隔年 10 月至 12 月由立法院審核教育

部預算，隔年 11 月至 12 月兩廳院依據教育部審查刪減通過之預算進行年度

預算調整，隔年 12 月前再由董事會核定後報教育部備查，上述程序示意請

參考圖 2-1。

從表 2-1 中，可以清楚看出 2008 年以前每年各科目的預算變動幅度較

大，而 2009 年以後透過概算及編列原則，年度預算呈現較清楚及穩定的經

費輪廓，有了內部編列審查的程序與標準，兩廳院的預算結構上，相當程度

的制度化與透明化，監察機關，立法院乃至一般民眾都可隨時至網站上查

閱，兩廳院院隨時接受各界監督。

3. 教育部補助經費原則

兩廳院改制前行政法人後，有關兩廳院的公務預算補助的合理額度應該是

多少，一直是值得討論的議題。現行的補助預算編列額度，主要根據行政院

於 2004 年院臺教字第 0930087821 號公文函釋辦理，自 2005 年度起，每年補

助 6 億 4000 萬元，滿三年後，每年酌減 3%，連減三年（2008～2010）後，

再予檢討評估。近年來之政府公務補助預算之編列為，2006 年含 NSO 合計

7 億 5136 萬元（兩廳院 60800 萬元，NSO14336 萬元），2007 年含 NSO 為 7

億 4914 萬元（兩廳院 61843 萬元，NSO13070 萬元），2008 年含 NSO 為 7

億 1694 萬元（兩廳院 60080 萬元，NSO11614 萬元）；2009 年含 NSO 為 6

億 6398 萬元（兩廳院 53160 萬元、NSO13238 萬元）；2010 年為 6 億 5438 萬元（兩廳院 51240 萬元、NSO14198 萬元）。有關於兩廳院歷年預（決）算概況請參考表 2-2。兩廳院改制前營業結計短絀 11 億餘元，教育部依據設置條例第二十七條的規定分三年撥補，解決兩廳院預算長年虧損的最大難題。這種預算結構的問題，也發生在兩廳院附屬團隊，詳請參考本書第六章。

表 2-2 兩廳院歷年預（決、概）算有關收入部分概況表

(單位：新台幣萬元)

	2010 年概算	2009 年預算	2008 年預算	2007 年決算	2006 年決算	2005 年決算	2004 年決算
兩廳院總收入	85,790	91,400	85,479	94,042	129,351	91,576	44,800
自籌收入	30,750	30,440	24,049	28,823	67,122	26,370	23,114
公務預算補助收入	51,240	53,160	60,080	63,800	60,800	64,000	18,000
專案預算補助收入	3,800	2,800	1,350	1,419	1,429	1,206	3,686
成本及費用支出	80,773	80,136	73,969	69,589	93,902	65,223	70,205
本期剩餘	5,017	11,264	11,510	24,453	35,449	26,353	-25,405

註：2006 年因引進節目《歌劇魅影》，因此預算規模及收入、支出皆較其他年度為高，詳見第三章問題與批判說明。

二、問題分析

近年來，隨著資訊科技的進步與運用，表演藝術的演出技術與運用的媒材更形複雜與多元，每場表演所花費的舞台設計費用、製作成本、人力成本，以及所需籌演時間之增加，以致投入製作的成本不斷攀升；這在座位數固定、票價無法大幅調漲（基於兩廳院公共任務的執行，票價過高不利於推廣且不符合一般民眾的消費能力）的限制下，節目收入無法對應提升、產生所謂「成本病」[26] 的現象，因此票房回收成長有其侷限性，不應成為各界期待的唯一目標。

兩廳院的年度預算非一成不變，受到編列大型硬體維修、採購設備的影響時，預算編列上較易容易產生重大落差，譬如最近一次前後台所需整修專案就編列了新台幣 3600 萬元，而高性能燈光採購單價動輒上百萬元，目前兩廳院正進行對歷經二十多年的上下舞台設備作全面更新，規劃將未若確定全面執行須相關館舍整修，預算更可能高達新台幣 6、7 億元。兩廳院的財產既然仍屬國有財產局，為維持兩廳院的競爭力與穩定營運，相關硬體的重大修繕與採購，應由行政院另行編列預算直接補助較為合宜。

扣除影響兩廳院預算列收支構面較大的變數——重大修繕與採購後，整個預算支出與收入構面相對穩定，所剩的差異可以聚焦在節目辦理的塊面上。不同節目政策使得節目支出與收入的差異頻大，例如 2006 年，即因為引進《歌劇魅影》節目，使兩廳院當年的預算支出從一般年度的新台幣 7 億元上下，增加為 9 億多元，可說是歷年來的特例。另外也有金融海嘯等大環境因素，對全國經濟及商業行為造成的衝擊，使兩廳院的票房收入、票務系統

26 表演藝術業的生產力幾百年來幾乎維持不變的狀況，但勞力與物價因成本隨時間及科技進步而提高，在藝術產業上整體工資及成本的增長並無法被生產力所帶來的收益所抵銷，因此造成成本及效益上的收益差距，形成逐漸增添藝術行業在任務上的難題。請參閱陳音如：2005，《國內主要表演藝術場地收益差距研究——以國立中正文化中心、新舞台為例》，國立臺北藝術大學藝術行政與管理研究所碩士論文。

代售佣金、駐店權利金、理財投資等收入，毫無例外的受到影響，惟此因素為全球性議題，不在本書的論述範圍內。

兩廳院受政府委託管理兩廳院四個室內表演場地與戶外廣場，並遂行法定公共任務，有關教育部每年編列預算補助兩廳院的預算額度為何，目前仍大致依據前述 2004 年 7 月行政院院長指示：「……自九十四年度起請教育部在基本營運經費基礎下酌增補助 1.5 億元，政府補助達金額 6.4 億，以符合國際劇場營運之需求，惟滿三年後，每年酌減百分之三，連減三年後，補助金額再予評估，……」的函示辦理。對於即將到來的 2011 年，監督機關對兩廳院的合理補助額度，吾人應深入具體討論。

三、解析與建議

1. 國外案例經驗

■ 英國知名的音樂廳

英國的大部分劇院或劇團維持營運資金來自市場經營所得，包括英國皇家歌劇院、國家劇院、皇家阿爾伯特音樂廳（The Royal Albert Hall）等少數能得到政府部分公共資金扶持的國家級藝術院團，也都必須透過強有力的市場運作，攫取維持劇院或劇團營運所必須的資金。以英國政府重點扶持的世界一流藝術劇院皇家歌劇院為例，一年所需資金約 6500 萬英鎊，其中 30%

來自政府專項扶持補助金，50～55%為票房演出收入，15～20%仰賴劇院其他經營收入（如衍生產品、餐飲、場地出租等）。英國皇家歌劇院長期簽約全職員約1000多名，60%以上人員為行銷、運作及管理人員，可見營運管理為其強化效能的主要手段。較為特別的是，莎士比亞環球劇院（Shakespeare's Globe Theatre）則毫無政府補助的情況下，以完全上演莎士比亞戲劇的強烈特色和靈活的融資手段，自給自足。27

■ 美國洛杉磯華特・迪士尼音樂廳（Walt Disney Concert Hall）

美國知名的音樂戲劇院以洛杉磯華特・迪士尼音樂廳為例，其興建提案來自於華德・迪士尼的遺孀莉莉安，當年宣布捐出5000萬美元建造一座以華特・迪士尼為名的音樂廳，要求具有最佳的音響效果，以及一個她所鍾愛的花園。迪士尼夫人莉莉安將目標定位於一座世界級具最佳音效的音樂廳，並確立組織架構，成立華特・迪士尼音樂廳委員會（Walt Disney Concert Hall Committee）、次委員會（Subcommittee）以及諮詢委員會，啟動工作在 M. Nicholas 領導下，經過一連串不曾稍歇的籌建規劃與甄選工作，由建築大師法蘭克・蓋瑞（Frank Gehry）擔任。音樂廳的營運是由音樂藝術中心擔任類似房東的角色。在營運經費上，由藝術中心負責統籌，一年所需要的總經費為2500萬美元，其中音樂廳本身的年度租金收入為1000萬美元，都政府方面則負責每年的硬體維修費用，而來自加州州政府的補助，每年都少於年度營運費的1%（約少於26萬美元），其他不足的經費就必須仰賴企業募款來挹注。由於音樂廳的維護費相當昂貴，於是藝術中心事先與演出團體簽

27　http://www.zjcnt.com/Article/2007-09-18/97923.shtml

訂條約，將每一張票價的 5% 預留為維修準備金[28]。

■ **法國拉維列特園區內的法國音樂城**

法國巴黎市郊拉維列特園區（Parc de la Villette）內的法國音樂城，背後有法國國家音樂學院支持，在經營管理方面，園區由監督單位文化部提供大部分營運經費，整個園區年度預算約為 2 億歐元，由三大文化設施分別就藝術運用，同時也有票房的營收及私人企業的贊助。園區每年有 800 萬人次造訪，接待的藝術家超過 1500 名，再加上每年超過 600 場次的各種付費及免費表演活動，不但快速造成園區的磁石效應，更為這個一度沒落消沉的地區重新注入活力。

■ **其他國家**

其他的國外經驗，如日本新國立劇場每年預算約 80 億日幣中有 60% 來自政府文化廳[29]，法國夏特雷劇院[30]，法國巴黎市立劇院[31]，美國甘迺迪藝術中心來自政府的資金亦超過 60%[32]，蘇聯的劇院有 50% 以上的經費來自政府及企業贊助[33]。

2. 兩廳院合理的預算規模

有多少錢和多少人，能做多少事，有一定的關聯性，為達成法定營運目

28　http://www.libertytimes.com.tw/2004/new/feb/15/life/art-1.htm
29　http://www.nntt.jac.go.jp
30　http://www.chatelet-theatre.com
31　http://www.theatredelaville-paris.com

標，兩廳院須有穩定、確切的預算來源。

如上所述，扣除人事薪資、硬體設備等固定支出後，關於兩廳院預算補助額度多寡的爭議，可以聚焦在節目辦理的塊面上，理論上，不論政府補助多少金額，兩廳院都設法讓其所管理的四個表演廳運作無疑，從單純的場地出租管理者，到引進不同等級類型的國外節目，甚或是委託創作或兩廳院自製節目，都是可能的經營模式。只是，兩廳院若要達到該有的公共任務與機構目標，確實需要有足夠的預算支應。兩廳院不可能無限制的縮小或擴大，如何依據現今台灣整體藝術環境的發展與需求，配合兩廳院各項條件的限制，於中程計畫擬訂出最合理的節目規劃策略，都是教育部補助兩廳院合理預算規模的基準。

如同2006年人事行政局「行政法人制度推動誘因及其成效之研究」報告中指出，國立中正文化中心法人化後近三年，於強化經營責任及成本效益，多元參與和公共服務各方面，都有一定程度的績效，惟有三項迫切工作有待進行，一是策略校準，二是組織校準，三是強化法人治理。其中策略校準部分，研究報告指出監督機關教育部、董事會與行政團隊三者間，對於兩廳院的發展策略目標必須先進行策略校準，在具有高度共識的前提下，才有可能創造出更高的組織績效。合理的預算規模應該建構於策略校準後的共識上，然而策略校準卻是兩廳院目前面臨的困難之一。要進行策略校準前，必須各方先對兩廳院的客觀條件及表演藝術工作常規有所了解，才可能尋求對話，找出共識，創造組織績效。

本書為方便各界能夠順利進行策略校準，先將目前行政實務上兩廳院辦理節目的各項條件及限制敘述如下：

32 黃賽德主持，2003，《因應兩廳院行政法人化之組織架構與人力配置規劃研究案》國立中正文化中心委託研究，pp. 38-64。
33 陳音如，2005，《國內主要表演藝術場地收益落差研究——以國立中正文化中心、新舞台為例》，國立臺北藝術大學藝術行政與管理研究所碩士論文，p. 4。

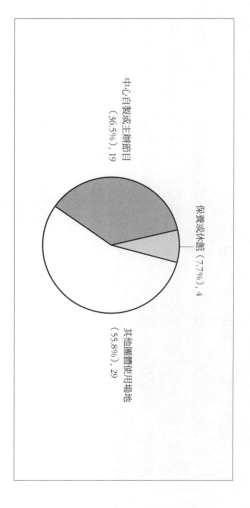

圖 2-2　2008 年戲劇院場地的節目檔期（單位：週）

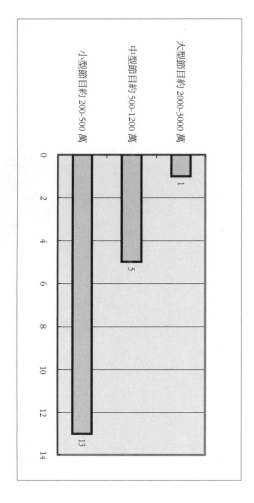

圖 2-3　2008 年戲劇院場地的各類型節目舉辦（單位：檔次）

(1) 戲劇院

以戲劇院而言，兩廳院規定節目所使用的檔期不宜超過總檔期數的40%，以避免排擠其他表演團隊及藝術經紀公司使用場地的權利。而目前戲劇院的節目形態多以一週為一檔期，週一至週四拆裝台，週五至週日演出，故一年52週，扣掉兩廳院停電保養及舊曆年休館共4週，真正可以辦理節目的時間為48週；兩廳院在不超過40%檔期自用的原則下，約有19週的檔期可自行使用，所能辦理的戲劇、舞蹈、戲曲等類型節目總合約計19到20檔，這已經是兩廳院所能主辦並使用戲劇院場地的上限。至於每檔節目的成本應編列多少才適合？由於節目形態多變所以製作及行銷成本也相對多變，雖然並無一定標準，但也非完全沒有邊際，以下僅依兩廳院辦理節目的經驗與市場行情，粗略歸納數值供各界參考。

戲劇院所辦理的節目，其每檔製作、演出及文宣等直接成本，大約可以區分為較小型的製作或合作案約新台幣200萬到500萬元，中型製作約500萬到1200萬元，大型製作含兩廳院旗艦自製節目約2000萬到3000萬元。以2008年戲劇院為例，合辦的節目為例，共計19檔86場，其中含1檔大型旗艦製作、5檔中型製作、13檔小型製作，總費用約為新台幣1億元，2007年兩廳院於戲劇院的節目則共計19檔，合辦的節目的主辦上

(2) 音樂廳

在音樂廳場地的使用方面，由於拆、裝台較為簡易迅速，因此沒有戲劇院一週能排定一檔節目的限制，扣除停電保養及休館外，原則上每天可排進一場表演。另兩廳院在音樂節目的主辦上，則因屬團隊國家交響樂團

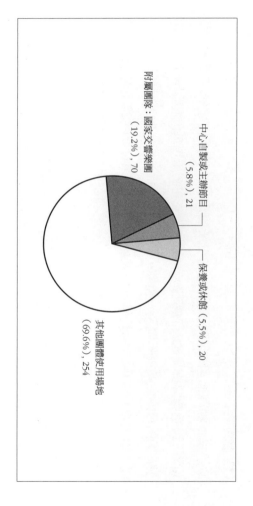

附屬團隊：國家交響樂團
（19.2%），70

中心自製或主辦節目
（5.8%），21

保養或休館（5.5%），20

其他團體使用場地
（69.6%），254

圖 2-4 2008 年音樂廳場地的節目檔期（單位：天）

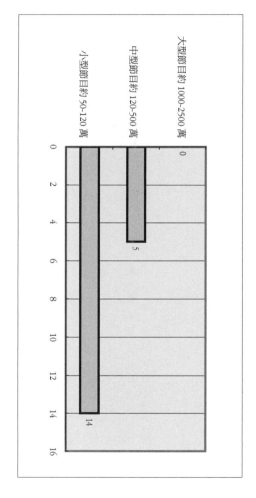

大型節目約 1000-2500 萬

中型節目約 120-500 萬

小型節目約 50-120 萬

圖 2-5 2008 年音樂廳場地的各類型節目舉辦（單位：檔次）

（樂團依規定另有獨立的預算編製）每年約有70場固定演出，再加上配合

政策每年會與國家國樂團及國家國樂實驗合唱團合作約4或5檔節目。因此兩廳

院需要在音樂廳主辦的節目數量就大幅降低；目前以國外樂團引進、夏日爵

士系列、配合節慶辦理相關音樂會等為主。一年約20檔。音樂節目的直接

成本也可粗略歸納為：與其他團隊合作或小型節目約新台幣50萬到120萬

元、中型節目120萬到500萬元、大型編製及兩廳院旗艦節目1000萬到

2500萬元。以兩廳院2008年於音樂廳所辦理的節目為例，共計19檔21場

演出，其中合扶植國家國樂團、實驗合唱團的5檔節目，而該年並無大型節

目、中型節目約5檔、其他14檔為小型節目，共計總經費約新台幣2000萬

元。2007年兩廳院於音樂廳為主、合辦的節目為26檔，其中大型節目1檔，

中型節目11檔、小型節目14檔，總經費約6600萬元。國家交響樂團每年

固定約70場次的演出，除了1至2檔歌劇於戲劇院演出，以及5至6檔室

內樂於演奏廳演出外，大部分都在音樂廳演出，總製作費約為5、6千萬元，

另編列於國家交響樂團預算中，不在前述統計範圍內。

(3) 實驗劇場

實驗劇場在場地使用的限制條件上與戲劇院接近，以兩廳院自行使用場

地不超過40%為原則，檔期安排上同樣以一週一檔期為原則，惟因實驗劇

場演出的製作規模較小，相對拆裝台時間也較精簡，因此有以四天為一檔期

切割出較多檔期的可能，且因正式演出的時間較短，因此可演出場次也較多

（一天可排多場演出）。兩廳院原則上辦理實驗劇場的節目每年約為20檔，

而實驗劇場除引進國外較前衛及小劇場的節目外，也主動規劃了「新人新視

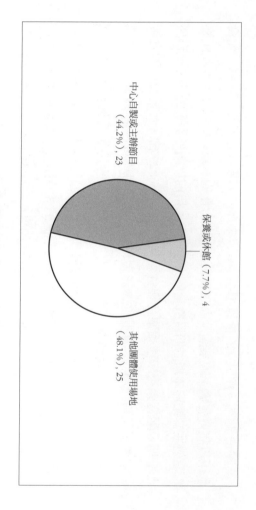

圖 2-6 2008 年實驗劇場場地的節目檔期（單位：週）

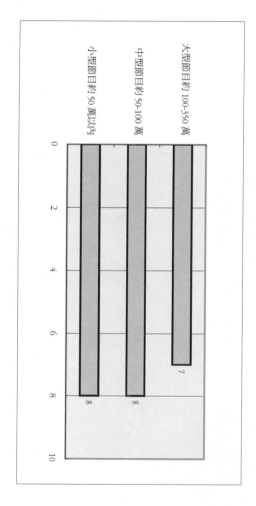

圖 2-7 2008 年實驗劇場場地的各類型節目舉辦（單位：檔次）

野」及「新點子劇展」等系列節目，作為國內劇場界新人、新劇、新舞碼的養成空間。在節目經費上可約略歸類為：國外引進或較大型的製作每檔約100萬到350萬元，中型製作約50萬到100萬元，小型製作則低於50萬元。以兩廳院2008年於實驗劇場所主辦的節目為例，共計23檔93場次，其中國外引進及較大型製作8檔，中型製作8檔，小型製作7檔，總經費約新台幣2200萬元。2007年因尚未舉辦「新人新視野」系列，所舉辦的節目較少，共計12檔，其中大型製作4檔，中型製作2檔，小型製作6檔，總經費約760萬元。

(4) 演奏廳

演奏廳如同音樂廳，原則每天可安排一場演出，場地使用的客觀條件限制相對較少。兩廳院於演奏廳所主辦的節目，除少數國內外邀演外，主要為發掘培養新人的「樂壇新秀」音樂會及講座型音樂會。相關節目經費粗略區分為：國外及較大型系列製作約100萬到300萬元，中型約20到50萬元，小型則低於20萬元。2008年度兩廳院於演奏廳主、合辦的節目共計20檔24場，其中國外引進節目1檔，中型製作4檔，小型製作15檔，總經費約為400多萬元。2007年兩廳院於演奏廳則有17檔演出，中型製作1檔，小型製作16檔，總經費約為160萬元。

(5) 藝文廣場和生活廣場

除了四廳以外，兩廳院還負責管理戲劇院、音樂廳兩棟建築中間的藝文廣場（大廣場），以及分別臨愛國東路和信義路兩側的生活廣場（小廣場）。

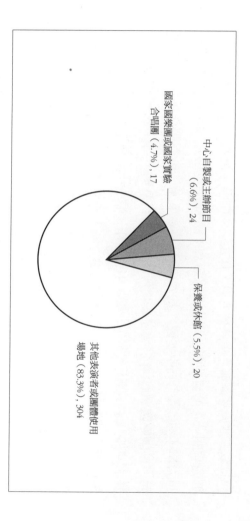

圖 2-8　2008 年演奏廳場地的節目檔期（單位：天）

中心自製或主辦節目（6.6%），24

國家國樂團或國家實驗合唱團（4.7%），17

保養或休館（5.5%），20

其他表演者或團體使用場地（83.3%），304

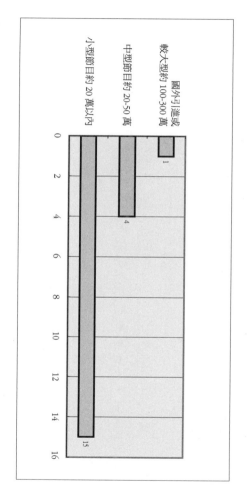

圖 2-9　2008 年演奏廳場地的各類型節目舉辦（單位：檔次）

國外引進或較大型約 100-300 萬　1

中型節目約 20-50 萬　4

小型節目約 20 萬以內　15

為推動兩廳院成為全民共享的場域及推廣表演藝術，兩廳院每年都舉辦免費的廣場表演活動，2009年開始更與台灣國際藝術節結合，在藝術節系列節目上檔之前，先由廣場演出揭開序幕，另外也配合耶誕節點燈或爵士系列節目等辦理較小型戶外活動。其中藝文廣場大型活動每次的預算規模約為新台幣1500萬元，而中小型活動約為100萬元至600萬元左右。2008年度因兩廳院進行屋瓦更新工程，並未舉辦大型的廣場表演，僅辦理了一次小型的耶誕點燈活動，費用總計約為80萬元。2007年的廣場藝術節有20多個節目表演，屬於大型活動，另有明華園戶外演出2場及戶外節目轉播2次，屬中、小型活動；最特別的是，該年為慶祝兩廳院20週年，特別邀請法國陽光劇團到兩廳院廣場搭棚演出9場，由於表演方式特殊，成為高成本製作，總計該年度廣場活動總經費約5800萬元。

本章僅以2008年、2007年的決算為例，呈現節目費用大致額度，惟必須說明的是，這兩年度的預算編列皆尚未適用概算編列原則，因此總預算的差異性也較大。2008年因兩廳院進行屋瓦修復停辦廣場大型活動，又無大型週年慶特殊案例，且費用最高的跨國旗艦自製節目亦僅有一檔，因此總節目費用偏低。2009年起預算編列開始採用概算編列原則，且國際藝術節的開辦及自製跨國旗艦節目的擴大（約2至3檔）成為既定政策，具特殊性的國外或跨國大型節目、國內精緻大型製作節目，節目總經費因而隨之增加。如前所述，希望往後每年的節目總製作經費將不低於總支出33％，且在政策未改變及機構無重大修繕等需求變數的前提下，預算應可年年維持穩定，如此才能確保節目品質，蓄積整體表演藝術界的能量。

就業務而言，扣除重大修繕、重大採購以後，兩廳院節目目算以外的業務
費、人事費、建築物與固定設備增修等費用，實則每年的變化不大，加上節
目費用亦能估算，若兩廳院總費自籌比率也能設定一個目標值（有關自籌比
率設定的問題下一章節討論），監督機關似即可依據兩廳院的目籌比率及年
度節目政策方向（節目數量及規模大小），估算出補助兩廳院的合理預算額
度了。

3. 妥適運用公共資源而非精簡預算

兩廳院行政法人後總常面臨的議題是，各界包括立法院希望政府對兩廳
院的補助越來越少，並落實績效管理、提高組織效能。各界的期待雖然無可
厚非，然而行政法人化的目的，及兩廳院的定位與願景更應該是各界進一步
討論或關心的焦點。在這一波新公共管理基本理論的論述中，法人化目的的
調動的是，文官體系的協調與一致性，落實行政課責，事後管制，以及以績效
與品質為改革的核心。[34] 非單純僅作為撙節政府預算的工具，[35] 而是要強調
共資源的妥適運用與公共任務的遂行，因此不能僅著眼於刪減對法人的行政
補助。就英國案例而言，行政法人的數目雖有遞減現象，但政府補助行政法
人的總金額並未減少，可見英國政府委託行政法人執行的公共任務程度並未
縮減，也不以精簡預算為法人化的目的。對於兩廳院這個全國第一個行政法
人組織，希望各界均能以更宏觀的視野用心看待。

34　范祥偉，2003/12，〈行政法人的政策思與實務運作〉，《人事月刊》第146期，pp. 32-34。
35　施能傑，2006/4/7，〈外國經驗及我國行政法人推動現況會議實錄〉，台灣公共行政事務系所聯合會承辦，行政院人事行政局主辦，p. 92。

第 **3** 章

自籌預算比率

一、現狀

兩廳院於 2004 年改制為行政法人後，兼具推廣與提升國內表演藝術的「公共任務」及經營自主的「準公司化」目標，因此，教育部挹柱的預算逐年遞減，依據 2008～2010 年中程計畫，中心自籌比率必須達 32.36%，而 NSO 自籌比率須達 17.59%。

表 3-1 歷年兩廳院自籌經費（2004～2008 決算）比率一覽表

年度	2004	2005	2006	2007	2008
自籌經費	32.92%	40.43%	72.26% 48.58%（不含《歌劇魅影》）	43.05%	45.64%

註：2006 年自籌經費含《歌劇魅影》，專案收入近四億元，檔期使用三個月，屬特例非常態。關於此特例狀況，請參考本章對大型商業音樂劇之分析。

近年的經濟氛圍，對台灣表演藝術界營運經費有影響，即時反應大環境與境務突發事件所產生的財務收支衝擊，理應在兩廳院內部建立一套基於節目規劃財務與財務平衡的操作管理模式，俾使核心業務節目的視覺規劃能具有效反應環境變遷，兼顧節目政策與收支平衡，朝永續經營的目標精進。以 2008 年為例，兩廳院在雁定獲得監督機關教育部新台幣

6億80萬元的金額補助後，即規劃出當年度的營運模式，據以規劃、配置兩廳院的節目。首先，兩廳院將節目屬性約略分為四大類型：一為實驗創新及推廣類，需有強烈列明顯的目的性，且符合實驗創新、啟發性或全民共享諸多任務之一，例如廣場活動、中南部巡迴演出、前衛創新節目及旗艦自製節目等；二為精緻類，指藝術性高及兩廳院品牌相關、製作成本較高者；三為大眾類，屬大眾娛樂、親子互動、觀眾接受度高者；四為市場類，指觀眾接受度高、具市場性，而預計有盈餘者，其中前兩項為兩廳院的重點規劃節目類型。其次，在實際操作面，為了確保自籌預算的達成，按預估之票房回收比率，將四類節目分級進行實際之預算管控，以決定節目的引進與否，宣傳費、票價、宣傳費、製作費，以及贊助費多寡乃至於贊助費多寡與目標，茲將分級情形說明如下表：

表 3-2 兩廳院節目分類表

級　別	回收率
A	20%
B	50%
C	80%
D	110%

註：回收率＝節目總收入÷節目總經費，此乃依據兩廳院近五年來節目辦理的實際經驗歸納之參考值。

在當年度節目相關部門自籌比率目標值為 33%、節目總經費（包含節目製作、演出、宣傳等直接成本）預計新台幣 3 億元的前提下，各類型節目的總費佔比分別訂定為 A 級佔 25%、B 級佔 30%、C 級佔 30%、D 級佔 15%（如表 3-3）。兩廳院每月均至少召開一次節目總費評估暨採購會議，及時檢討節目的收支狀況，適時計算並調整上述四級節目的規劃與配置比例，以掌控並確保自籌款的達成。

表 3-3　兩廳院節目經費佔比明細表

(單位：新台幣萬元)

節目級別	節目總費佔比		節目總經費（直接成本）	預計收入	自籌比率
A（回收率 20%）	25%	55%	7500	1500	33.00%（1億8150萬元/5.5億元）說明：5.5億元為節目總經費（直接成本），加上節目相關部門人事、行政、總務等分攤費用（間接成本）。
B（回收率 50%）	30%		9000	4500	
C（回收率 80%）	30%	45%	9000	7200	
D（回收率 110%）	15%		4500	4950	
合計	100%		30000	18150	

NSO 也比照處理，將節目屬性分成三類，一為實驗創新及推廣類，需有強烈明顯的目的性，且符合實驗創新、啟發性、教育性、全民共享，如現代音樂、廣場活動、國內外巡演等；二為精緻類，為藝術性高及與建立 NSO 品牌相關者；三為邀演類，指應邀參與演出，非自辦演出。依據票房回收率分類為 ABC 三等級，如下表：

表 3-4 NSO 節目分類表

級　別	回收率
A	7%
B	20%
C	35%

註：回收率＝節目總收入÷節目總經費，節目總經費含製作經費含團員演出人事費。

NSO 的節目以自製節目為主，除因跨界演出需要邀請其他表演藝術團體合作外，均由樂團主導及製作。在自籌比率目標值 18.02%，節目總經費預計新台幣 1 億 8500 萬元包括節目演出費、業務宣傳費、行銷費用及團員演出費等直接成本的前提下，各類型節目的經費佔比為 A 類 11%，B 類 80%，C 類 9%，如表 3-5。

表 3-5　NSO 節目經費佔比明細表

(單位：新台幣萬元)

節目級別	節目經費佔比	節目總經費（直接成本）	預計收入	自籌比率	
A（回收率 7%）	11%	91%	2000	140	18.02%（3695 萬元／2 億 500 萬元）說明：2 億 500 萬元為直接成本加間接成本。
B（回收率 20%）	80%		14800	2960	
C（回收率 35%）	9%	9%	1700	595	
合計	100%		18500	3695	

二、問題分析

行政法人化後的兩廳院雖非營利單位，但提升效率雖為行政法人化目的之一，也是評鑑的重點，而營收能力就是效率評估項目之一。行政法人化後，不單僅享受人事與預算鬆綁的行政便宜權，還應該更重視競爭力與強化公共服務與營收能力。目前兩廳院部分總經費來自教育部補助，其餘皆需自籌因應，包括仰賴門票收入、場地租金、贊助款、駐店收入、票務系統代售票券收入，以及其他周邊經營收入。兩廳院的財務收支如前所述，除節目成本及票房收入變動較大以外，其他業務的收支相對穩定。如今以民間企業計算營收成本的精神，設計一套可彈性辦理節目又能較精準控管節目

預算的模式，逐漸使得兩廳院預算目辦理的業務收支規模更易預估與控管；按照近二年的實作經驗，在教育部補助兩廳院維持既有預算規模、兩廳院政策及運作方式無大大變動下，自籌款比率可達到 40％。雖然如此，兩廳院法人化後仍有幾項涉及營收的重要決策，曾引起各界討論與不同見解，在此特別加以敘述。

1. 調整四廳場租，健全表演藝術市場

兩廳院於 2009 年微調四廳調四廳的場地租金，此舉引起外界關注。事實上，兩廳院每年年四廳的場租收入共約新台幣 3300 萬元，調整後全年預估增加租金約 300 萬元，佔每年自籌總收入約 3 億元的比例並不高，目前兩廳院每三年檢討一次場租定價，場租的逐步適度提高，不是為了增加兩廳院營收，也與自籌比率設定目標的達成沒有直接關係，其真正目的在於健全整個表演藝術市場。目前國外的場地租用遠高於台灣，適度提高國內的場地費用，可建立合理的對價關係，避免國外團體到台灣表演可享受台灣低場租的補助的優惠，而台灣團隊到國外必須負擔該國高場租的不公平現象。而且兩廳院強化營收能力的結果，對台灣表演藝術界能提供更有力的支持，優質節目的合作、場地完善、提供設備、行銷平台的建立、藝文觀眾的拓展，在在都是兩廳院善用營收努力的方向，例如，透過「藝術零距離圓夢」計畫，拓展第一次進入兩廳院的觀聽眾人口（詳見本書第五章說明）。文化藝術無法一直仰賴補助，因此須朝建立一個自給自足的環境的目標而努力，場租的調整即在建立一個合理的使用者付費的觀念。

表 3-6 國內外重要演出場地租用費率比較表

國內外重要演出場地	觀眾席次	租金	該國 2008 年每人平均 GDP	經觀眾座位席次與 GDP 平減後的倍數	
場地名稱	座位數	新台幣／元	美金／元	與場租調整前（新台幣 60,000 元）相較之倍數	與場租調整後（新台幣 78,000 元）相較之倍數
日本東京都 SUNTORY HALL－音樂廳	2006	338,588	37,644	2.94	2.26
香港大會堂－音樂廳	1434	103,038	33,705	1.40	1.08
新加坡濱海中心－音樂廳	1614	125,242	44,113	1.15	0.89
美國林肯中心－Avery Fisher Hall	2738	410,329	47,335	2.08	1.60
澳洲雪梨歌劇院－音樂廳	2679	407,631	50,053	1.99	1.53
台灣城市舞台	1002	40,000	18,966	1.38	1.06
台灣國家音樂廳	2074	60,000	18,966	1.00	1.00

註：本比較表採取取平減作法，將國家音樂廳與各國音樂廳租金之間價格比較上的因素，例如將觀眾席次多寡、GDP 高低加以排除，且目前不考量場地其他相關服務，以正確衡量各國場地租用費之間費的倍數關係。平減計算公式如下：
A：各國音樂廳觀眾席次　B：國家音樂廳觀眾席次　C：各國場地租金　D：國家音樂廳租金
國內生產總值（GDP）每人平均　F：各國 2008 年國內生產總值（GDP）每人平均　K：平減倍數
E：中華民國 2008 年
1. K=J/I　2. J=H/D　3. I=F/E　4. H=G*C　5. G=B/A

根據國內外重要演出場地租用費率，觀眾席次與各該國每人平均 GDP

比較（如表 3-6）可見，日本、美國、澳洲等國家與兩廳院規模相當的音樂

廳，其場租（平減後倍數）約為兩廳院的二至三倍，兩廳院於 2009 年將國

家音樂廳場租由 60,000 元調整為 78,000 元後，已與香港、新加坡等場地較

接近，同時與國內城市舞台的狀況相差不大。

2. 辦理大型商業音樂劇，現階段不宜

如本書前一章及本章所述，2006 年因《歌劇魅影》的節目引進，為兩

廳院帶來極佳票房，確實對兩廳院的預算的自籌比率大有貢獻，有人因此主張

兩廳院應可每年引進一檔叫好又叫座的大型音樂劇，2007 年第二屆董事

會就為了是否於 2008 年引進《獅子王》，召開多次的內部討論會議，最後

由董事會正式拍版，決定不引進。

不引進的最主要的理由是，使用檔期太長，將對國內其他公司與團隊的

檔期使用權產生排擠。引進大型商業音樂劇的最大目的在增加兩廳院營收，

但由於大型商業音樂劇的成本過高，為了回收成本及創造盈餘，演出場次必

不能少，2006 年《歌劇魅影》共演出 64 場，使用戲劇院檔期約 3 個月，

2008 年若欲引進《獅子王》，由於成本更高，裝台更複雜，評估至少需要

演出 70 場，使用戲劇院檔期有可能達到 4 個月之久。如本書第二章所述，

在國內專業劇場不足，無法滿足表演藝術界需求時，兩廳院使用四廳場地的

比例以不超過 4 成為原則，若引進《獅子王》，絕對超出比例甚多，恐不利

於國內整體表演藝術環境，因此董事會在多方意見綜合考量下，作出不引進

的決議。

另從務實面看，既是商業性節目自有民間經紀公司引進；而就其成本效益而言，如此高成本的演出，若在兩廳院戲劇院演出，每場僅能供1500人觀賞，非常不符合經濟規模。目前台灣北、中、南部都正在規劃興建新的表演廳舍，若在功能上作區隔，不同廳舍間應發展出合作互利關係而非競爭關係。因此未來若出現2500到3000個座位的廳院，將能兼顧演出觀賞品質和經濟效益，適合大型音樂劇演出。

至於現階段，兩廳院的節目政策仍以前衛、實驗、精緻之節目為重點，及以自製節目、扶植國內表演藝術能量為重點，因此暫不考慮引進類似的節目。

三、解析與建議

1. 國外案例經驗

自籌款的概念，會被特別強調，這對轉型為行政法人的兩廳院而言，某種程度具有競爭力提升與公共服務與營收能力增強的意涵。國外其他著名劇院的經驗，則與其籌建背景及目前營運的財務狀況有關，茲以本章前述的澳洲雪梨歌劇院（Sydney Opera House）及新加坡濱海劇院（Esplanade-Theatres on the Bay）為例，簡要描述如下。

澳洲雪梨歌劇院於1973年正式落成，總經費為1億200萬美元，足20

世紀最具特色的建築物之一，也是世界著名的表演藝術中心，現已成為雪梨市的標誌性建築，2007 年 6 月 28 日被聯合國教科文組織評選為世界文化遺產。該建築設計者為丹麥的約恩‧烏松[36]（Jørn Utzon）。針對其財務的營運成效，以 2008 年整體貢獻（盈餘）為例，損失 1960 萬美元，這包括營運上 400 萬美元的結餘，以及 2360 萬美元用於建築維護和發展的資本支出。龐大的資本支出使得雪梨歌劇院在財務營收的使用優先次第上，特別重視確保足夠的現金，以維持並且支援一般活動，2007 年至 2008 年的營運流動現金（cashflow）為 200 萬美元。雪梨歌劇院 2008 年的營運收入（Operating revenues）約為 6292 萬美元，其中政府捐款（Government endowment）約為 1442 萬美元，此純粹來自政府的補助約佔 19%[37]。澳洲雪梨歌劇院市場導向的營運模式相當明顯，尤其不能忽視歌劇院主體建築對觀光客的吸引力，因此在策略上乃花費龐大的經費，用在建築、硬體設備等資本的投資上，不過，2008 年前往旅遊的人數卻出現增加緩慢的現象，這突顯了經濟因素下全球市場的不確定性。

新加坡藝術中心的濱海劇院興建案，在 1989 年獲得新加坡文化藝術委員會的官方認可後，採取和香港一樣的做法，除了部分由企業贊助興建經費，其餘主要由新加坡博愛彩券與賽馬協會提供。在政府支持與授權下，由許多出資贊助的民間企業與專家，在 1992 年共同組成「新加坡藝術中心公司」，確定專案經理、建築師與會計等顧問團隊，並專門負責藝術中心的發展與營運管理。濱海劇院 2002 年 10 月 10 日落成，目前仍以政府的補助佔絕大多數，並在董事會中佔約一半的席次，經營管理則充分授權「新加坡藝術中心公司」[38]。目前的營運狀況透過財務報表顯示，2009 年包含售票收入、

36　http://en.wikipedia.org/wiki/Sydney_Opera_House
37　http://www.sydneyoperahouse.com/about/corporate2008annualreport.aspx
38　http://www.libertytimes.com.tw/2001/new/oct/14/life/art-1.htm

場地租用和活動服務，購物中心等租金，資助和捐贈，停車費，商品販售，固定存款利息等所有收入約為 2499 萬美元；新加坡政府將 2009 年的專款方式置於劇院經營公司的財務報表上；而劇院 2009 年的公司累積基金（Associated Funds）約達 202 萬美元。[39]

1181 萬美元（2008 年則為 1073 萬美元），以政府資助金的專款方式置於劇院經營公司的財務報表上。[39]

整體而言，澳洲與新加坡兩國的國際級歌劇院，以其商業化及公司型態經營，政府預算補助的比率不高，甚至將租金減免視為補助。

　　本書前章節討論預算補助規模時，已大致分析英國劇團的狀況。

若以英國皇家國家歌劇院 2008 年～ 2009 年的財務為例，英國政府的無限制基金（unrestricted funds）避免劇院該年預算的準備了 46 萬英鎊的無限制基金（unrestricted funds）避免劇院該年預算的準備了

　　此外，因為門票銷售，募款以及餐飲服務的收入有所成長，皇家國家歌劇院的受託管理者（Trustees）決定花費 40 萬英鎊，因此未來發展和建築的設計藍圖上，並更進一步提撥 80 萬英鎊於 2009 年～ 2010 年的建築設計計畫。皇家國家歌劇院 2008 年～ 2009 年的收入約為 1893 萬英鎊，交易或其他收入大致為 949 萬英鎊，募款 608 萬英鎊，政府專項扶持補助法案（ACE 歲收補助）為 1893 萬英鎊，2007 年文化機構免稅法案（VAT）的償還金則為 115 萬英鎊，分項收入比率為：政府專項扶持補助 35％，票房演出收入 35％，交易或其他收入 11％，募款收入 11％，法案償還金 2％。[40]

　　綜合上述可知，對於公部門補助與自籌預算的比率，因不同國情文化及各劇院籌設背景和營運策略，實際上會有極大的差異。因此，關於兩廳院的自籌款比例，應以兩廳院的營運策略，場地狀況，並搭配國內法規與制度層面為考量，方能更實務地探討與設定。

39　http://www.esplanade.com/corporate_information/annual_results/index.jsp
40　http://www.nationaltheatre.org.uk/?query=annual+report&lid=1625.4&x=21&y=23

2. 我國學者專家的主張

國內有關兩廳院改制行政法人後編列行政法人自籌款乙項的見解各異。人事行政局委託研究的「行政法人制度推動誘因及其成效之研究」報告[41]中曾指出：行政法人係執行特定公共任務之公法人，因此其自籌款佔年度預算之上限比例應有明確標準，以避免先推動行政法人單位忘憚於「贏家的詛咒」（winner's curse），亦即，「我越努力推動法人化，我得到的好處越少，壞處卻越多」。

實際上，就政府財政考量以及法人化效益來而言，大部分的政府機關廣泛認為，行政法人自籌比率的達成度應是審查其績效的一環。這些主張除了直接反應在對兩廳院補助經費於第三年後逐年降低3%的決策上，也未自各種政府機關主辦的相關討論會議與監督報告上。

推動行政法人制度的主管曾曾表示，兩廳院是個表演藝術中心，有門票收入、不應單純依靠政府補助，沒有經費補助的部分，應該自己籌措[42]。研考會則認為行政法人經營的最高價值在於非營利化，但必須經營管理效率化；非營利化，但必須重視財務收入最大化[43]。而監督機關教育部的評鑑報告曾則明示，兩廳院應對未來營運策略與發展預為籌謀規劃，持續合理提高自籌經費比率，儘量朝自給自足的方向努力，以減輕政府的財政負擔。但亦有學者撰文反對兩廳院提高自籌比率到40％，認為提高兩廳院的自籌門檻，將會連動提高場地設備使用費（租金），嚴重影響核心業務、減少對表演藝術的支持，也將降低觀眾欣賞表演藝術的意願[44]。

41　劉坤億，2006，《行政法人制度推動誘因及其成效之研究》，人事行政局委託研究。
42　人事行政局，2006/4/7，《外國經驗及我國行政法人推動現況會議實錄》，p. 144。
43　施能傑，2004/11/26，行政法人組織會比較好嗎？
44　朱宗慶，2009，《法制閱讀角戲——一談行政法人》，傑優文化事業有限公司，pp. 52-55。

3. 兩廳院自籌率的建議

　　行政法人以國家預算補助，從事其為達成公共任務所應為的各項措施，與民營化全然不同，無法大幅減輕政府財政負擔，但仍應就其任務，全面思考財務效益與策略。

　　兩廳院法人化後，不應單僅享受人事與預算鬆綁的行政便利權，而更應該重視提高表演藝術界的競爭力與強化政府或對民眾的公共服務能力，不表示對表演藝術界的支持減少或對民間主辦節目的合作，例如目前每年仍維持大小節目約25檔委託國內團隊製作或對新人、或新創節目的辦理也不因票房的考量而取消；相較於一般價值上，仍採低價政策，年滿65歲以上長者購票一律5折優惠的現況多年不變；而於2007年7月起推出學生購票一律8折優惠的新政策。

　　兩廳院在代表政府管理與分配國家資源的過程中，強調的是提供回應性服務，在提升國家文化藝術競爭機制上，不論票價或場地使用費的訂定，仍應以公平正義為原則，在提供優質基礎建設及普及費率補助的基礎上，提倡使用者付費的觀念。

　　現階段，兩廳院的自籌率原則上以教育部的補助經費額度為基礎，按照三年中程營運計畫及各年度細項計畫列預算後，得出兩廳院的營運預算之自籌比例，而非先全以零基預算的精神設定教育部的補助額度和自籌款比率。譬如2008年，業務單位原先提出約28%的年度自籌比率，後經董事會調整為33%；而經訪談兩廳院主要幹部，也普遍認為有自籌比率的設定，有助於兩廳院進行目標導向的管理，且增加兩廳院經營的效能與動力。

若監督機關將來對兩廳院的補助規模維持現狀，介於新台幣 5 億至 6 億之間（不含 NSO），且若有重大修繕可另行補助時，在對於公共任務無大幅增加或縮減的情況下，則兩廳院應可有 35 % 到 40 % 預算自籌的能力，兩廳院年度（不含 NSO）可運用的預算則可維持在約 8 到 9 億元的規模，是適當的發展方向。

至於自籌比率的設定方向，建議將節目塊面與其他周邊服務收入分別探討。如前所述，節目辦理的政策方向不同，或形態、規模、內容的不同，皆影響兩廳院票房收入甚鉅，必須在內部經營上建立成本與營收的管理機制。而目前兩廳院周邊服務的成本與收入相對穩定，長期而言仍有逐步增加營收的空間，如再釋出可能空間增加駐店，非表演場地的靈活租用，導覽及周邊商品的授權、開發等，另外也以人力外包，系統開發外，與商品設計開發廠商合作等方式降低經營成本。

綜上所言，若監督機關有意擴大兩廳院預算規模，則較建議增加對於公共任務的要求，而依目前在各項客觀條件下，及在兩廳院經營的經驗值下，合理可達成的預算自籌比率約為 35 % 至 40 %。

第 **4** 章

監督

一、現狀

行政法人制度，是藉由鬆綁現行行政人事、會計等法令限制，由行政法人自行訂定人事管理、會計制度、內部控制制度、稽核作業及相關規章等，據以實施，並透過各種監督機制，達到導業化及提升效能等目的[45]。

兩廳院接受政府委託與補助，執行公共任務、落實社會責任，同時也必須公開接受各界的監督，以確認績效與成果。目前，兩廳院的監督機制，可分為立法監督、監察監督與行政監督。其中，行政監督又區分為兩廳院本身的內部監督，及非兩廳院本身的外部監督（包括教育部及行政院等監督機關的監督）；又因行政監督介入時間點的不同，區分為事前監督及事後監督。

1. 立法監督

立法院對於兩廳院的監督，包括制度面與預算面兩種。在制度方面，兩廳院設置條例的訂定與修訂，均需經立法院審核通過，方可實施，而立法院更可透過對教育部的質詢及監督權限，對兩廳院的運作及政策進行了解，亦可依據法第六十七條規定，邀請兩廳院相關人員到立法院備詢。在預算方面，設置條例的第三十四條規定：「政府機關移撥本中心之經費，應依法定預算程序辦理，並受審計監督。」也就是說，立法院雖然主要是透過對教育部每年編列補助兩廳院預算的審核程序，監督兩廳院預算，但仍可隨時依據同政需要安排相關備詢，對兩廳院已有完整的監督權。

2. 監察監督

　　監察院對於兩廳院的監督，包括監察院透過對行政院、教育部監察權的

行使，可針對兩廳院業務提出彈劾或糾舉，而其所屬審計部則對兩廳院有行

使監督預算執行及審定決算的監察權。有關審計監督的規定，明文於設置條

例第十九條：「……決算報告，審計機關得審計之；審計結果，得送監督機

關或其他相關機關為必要之處理。」以及第三十四條之規定：「政府機關核

撥本中心之經費，應依法定預算程序辦理，並受審計監督。」此皆屬於對兩

廳院預算支用之事後審查權。

3. 行政監督

　　指一般行政管理的監督，包含監督機關教育部及其上級機關行政院，以

及兩廳院內部的督導權。

■ 非兩廳院本身的外部監督

　　監督機關對於兩廳院的監督權限，明訂於設置條例第二十條：「一、財

產及財務狀況之檢查。二、營運（業務）績效之評鑑。三、董事、監察人之

聘任及解聘。四、董事、監察人於執行業務違反法令時，得為必要之處分。

五、本中心有違反憲法、法律、法規命令，予以撤銷、變更、廢止、限期

改善、停止執行或其他處分。六、自有不動產處分或其設定負擔之核可。

七、其他依法律所為之監督。」

事前監督

A. 兩廳院董、監事的聘（解）任

兩廳院設置條例第六條規定，改制後設置董事會，由監督機關（教育部）遴選推薦人選，報請行政院院長聘任，組成董事會。換言之，監督機關教育部及行政院，可以對兩廳院董事與監察人行使聘（解）任權力，達到託管理與監督的目的。

B. 營運目標及營運計畫的核定

設置條例第十八條明文，「本中心應擬具營運計畫，並訂定營運目標」，報請監督機關核定。」足見國家對於兩廳院的政策方向、目標與營運計畫，有高度的監督權力。

C. 重要規章及預算的核定

設置條例第十六條、第十九條、第三十二條、第三十四條、第三十五條、第三十六條分別明文，兩廳院的組織、人事、內部稽核、議事及其他重要規章，年度預算之編列，以及會計制度、自主財源的管理辦法、勞債賣務措施、採購作業實施規章等重要行政法規或制度，均須報請監督機關或中央主計機關核定後，始可辦理。

可見，政府對於兩廳院有嚴密的事前監督機制，包括行政院院長依據兩

廳院的任務與特質，遴聘合宜的賢達人士擔任董、監事，委以管理兩廳院的
權責，以及兩廳院相關營運目標、計畫與重要管理規章的訂定，都必須取得
教育部的認可。

事後監督

A. 決算與財務狀況之檢查

有關教育部對兩廳院決算、財務及財產狀況之檢查等監督權權限，分別
訂定於設置條例第十九條與第二十條。應於會計年度終了後二個月
內，將工作成果及收支決算報告提經董事會審議，並經監事會會議通
過後，報請監督機關核定。

B. 績效評鑑

依據設置條例第二十一條規定，監督機關「應設績效評鑑委員會」進
行評鑑。教育部為辦理評鑑，設置了「中正文化中心績效評鑑委員
會」，針對兩廳院的工作成果是否符合既定目標及其成效進行評核；
共評鑑重點，在於兩廳院的執行力、以及對藝文團隊與民眾的服務程
度。評鑑委員會可根據評鑑結果，建議教育部下年度對於兩廳院的經
費補助額度。

C. 資訊公開

係指兩廳院主動披露業務資訊，供社會各界公評。設置條例第三十七
條規定，兩廳院相關資訊應依政府資訊公開法辦理。目前，從兩廳院

的網站可查閱組織、人事等資料，也可點閱財務報表、年度計畫、檔期、法規、招標、審議等相關資訊；績效評鑑委員會每年完成的「營運績效評鑑報告」，教育部除送經行政院備查，也分別公布在教育部及兩廳院的網站，供外界檢視兩廳院的績效，以督促兩廳院積極達成營運目標。2008 年 12 月 24 日董事會更通過制定「國立中正文化中心資訊公開辦法」，對於兩廳院應公開資訊之種類、程序等，皆有明確規定。

綜之，為使兩廳院得以發揮藝術事業、人事與採購彈性等機制，關對於兩廳院的事後監督係屬適法性的監督，包括決算等項的核定、營運（業務）績效的評鑑、財產及財務狀況的檢查，以及相關行政處分是否違反法令等，以確保兩廳院法人公共任務的達成，及財產使用的正當化、制度化及透明化。至於營運策略與業務執行等運行層次，則大體上尊重兩廳院的營運自主權。

■ 兩廳院本身的內部監督

事前監督

A. 董事會議

設置條例第九條規定，董事會應負責工作方針、營運計畫、營運目標、年度預算、重要規章的審議或核定等事項，此屬政策方向、年度工作與預算等運作機制行政管理階段的督導權。董事會議至少每三個

月召開一次。

B. 各項法規及內稽內控制度的建立

兩廳院為有效執行業務、管控預算與時程，從企劃行銷、演出技術、推廣服務、總務行政、到管理、財務等各個層面，訂定了百餘項的法規及內稽內控規章（如附錄四），供部門各層同仁依據標準作業程序與流程執行業務。

C. 兩廳院行政會議

兩廳院內部各單位的業務行政管理，主要透過每個月召開一次的行政會議進行業務執行管考與協調，包括節目辦理、營運狀況、專案實施及例行事務等，於此會議中訂定目標管理數值或預定時程，按月追蹤及例行行政管理與執行，則以定期的行政會議，進行業務督導與管控。

換句話說，董事會以各種內部規章規範各業務單位的行政作為，而具體的行政管理與執行，則以定期的行政會議，進行業務督導與管控。

事後監督

A. 決算與會計師簽證

設置條例第十一條明定監事會的任務為：「一、業務、財務之審查。二、財務帳冊、文件及財產資料之稽核。三、決算報告之審查。四、其他重大事項之審查或稽核。」第十九條規定：「會計年度終了後二

個月內，應將工作成果及收支決算報告，提經董事會審議⋯⋯中心的決算書事經董事會審議後，再經監事會審查。」第三十二條又規定：「⋯⋯本中心財務報表，應委請合格會計師進行財務報表查核簽證」，因此，兩廳院營運與財務運作的結果，是經過多重的檢查與監督而來。

B. 監事會議

兩廳院監察人職掌如前述，除決算的審查外，還包括業務、財務的查，財務帳冊、文件及財產資料的稽核，以及其他重大事項的審查或稽核等。

C. 稽核

依據「國立中正文化中心內部稽核辦法」之規定，兩廳院稽核工作由兩廳院成立稽核部門，指定專人為之。隸屬董事會。稽核工作分定期、不定期及專案稽核三類，內部稽核的目的在於檢查、評估內部控制制度之缺失及衡量營運之效率，適時提供改進意見，協助董事會及管理階層確實履行其責任。稽核結果應撰寫成報告，呈報董事會後交付監察人查閱。

綜言之，兩廳院內部的事後監督，主要以各項業務執行成果與程序的檢查為主，除追蹤處理並確認改進外，也提報監事會議，更列為部門獎懲及績效考核的重要項目。

表 4-1　兩院改制為行政法人前後的監督機制比較簡表

	改制前	改制後
立法監督	1. 預算核定權：兩廳院的工作方針及年度預算須經教育部審查後，送立法院審議。 2. 立法權：兩廳院隸屬組織之相關組織法規，立法院享有立法權。 3. 質詢權：機關首長接受立法院質詢的義務。	1. 預算核定權：兩廳院的財務雖為自主，但部分經費來自監督機關的補助，為籌清財務責任、監督機關核撥兩廳院的經費，仍必須依法定預算程序辦理。換言之，政府補助兩廳院的款項，仍編列於教育部年度預算內，立法院仍能透過審議教育部預算案衡酌的國家總體資源分配，施以監督，任預算未經立法機關通過前，兩廳院不得動用之。因此，立法院對於兩廳院接受政府補助經費，仍有監督機制與管道。 2. 立法權：改制後兩廳院的董事、監察人的資格、人數、產生方式、任期、權利義務、續聘次數及解聘事由與方式，均明定於設置條例內，經由立法通過據以辦理遴聘，故立法院對於行政法人董事、監察人等重要職務的規範，具有完整立法權。 3. 質詢權：立法院可透過質詢及監察機關對兩廳院的業務監督權限，對兩廳院運作進行瞭解，亦得依憲法第六十七條規定，邀請兩廳院相關人員到院備詢。
監察監督（監察院含審計部）	依據憲法規定，得行使彈劾、糾舉及審計權。	透過對行政院與教育部行使監察權與審計權，得詢問兩廳院發布之命令及各種有關文件。

	改制前	改制後
行政監督	有關兩廳院業務的行政監督，屬一般行政機關模式，不論施政目標的訂定、執行的過程以及施政結果，均受上級機關指導與監督。	教育部設置績效評鑑委員會，兩廳院於年度開始擬訂營運計畫及訂定營運目標，經教育部核定後，績效評鑑委員會就原設定目標的達成情形進行評鑑。換言之，僅在事後評估兩廳院是否達成營運目標及其績效，至於年度中的業務執行過程，則賦予兩廳院享有業務自主營運彈性，不干預其營運層面，以求取行政法人落實公共任務與經營彈性兩者間之平衡。
資訊公開	依政府資訊公開法辦理	訂有「國立中正文化中心資訊公開辦法」，內部資訊公開程度較政府資訊公開法更為積極、主動。

二、問題分析

1. 營運計畫與目標的監督流於形式

如上述，監督機關教育部對於兩廳院的營運目標與營運計畫有監督權，教育部對於兩廳院的政策方向權負總責。但實際上，教育部從未參與兩廳院政策的擬定，對於兩廳院所提送的營運計畫，多僅止於書面的審查，且通常在該年度計畫已經執行大半時間，才函文修訂，對整個機構發展

最重要的營運計畫與目標無法充分溝通與了解，更談不上監督與引導了。

2. 董事會與監察人功能受制度限制

設置條例第十四條明文規定，兩廳院的董事長、董事及監察人均為無給職；又如本書第一章所述，設置條例中對董事會及藝術總監的權責劃分不明，導致雖兩屆董事、監察人均願無私奉獻，但以三個月出席一次例會，才能表示意見的機制，與其說是參與決策與監督，不如說是確認與校定；像是橡皮圖章，因此往往使勇於積極任事者被指稱為介入過深，引起侵犯藝術總監的爭權非議。因此，若監督機關教育部認為自己委託並充分授權董事會督導兩廳院的計畫與預算，則不可不正視此問題，否則，雖然整體而言對兩廳院監督的機制已近周延，但實際執行卻有流於形式的現象，不但使兩廳院同仁疲於文書作業修訂，也無法獲得有效的監督。

3. 評鑑機制出現盲點

■ 績效評鑑委員會

行政法人的運作，在業務監督上係以績效管理的精神，採目標導向及結果導向而設計。2004 年 10 月 26 日教育部訂定「國立中正文化中心績效評鑑辦法」[46]，即根據兩廳院的設置目的與營運目標，評估整體營運績效，供教育部了解兩廳院公共任務的遂行程度，作為未來核撥經費的參據。

有關兩廳院「績效評鑑委員會」遴選程序，係依「國立中正文化中心設置條例」第二十一條及「國立中正文化中心績效評鑑辦法」第二、三條規定辦理，評鑑委員會置委員9人至13人，就下列人員遴聘（派）之：（1）政府有關機關代表、（2）表演藝術及經營管理領域之學者專家、（3）社會公正人士：後兩項之人數，不得少於委員總人數二分之一，政府機關代表之任期隨其本職進退。目前「國立中正文化中心績效評鑑委員會」已運作至第二屆。

以第二屆績效評鑑委員會委員名單為例，其中政府有關機關代表5人（即：教育部法規會專門委員、行政院主計處第一局科長、行政院研究發展考核委員會專門委員及教育部會計處副會計長等人）、表演藝術及經營管理領域之學者專家5人，社會公正人士3人。歷屆評鑑委員會名單如表4-2。

以2007年的評鑑作業為例，教育部在進行評鑑作業前即先行召開五次會議，商討評鑑實施期程、委員分組、資料彙整及其他注意事項等，會中決定除書面審查外，另增加實地訪評程序。訪評當日經參考兩廳院自評報告、聽取簡報、書面審閱及雙方意見交換後，綜合撰擬完成「2007年度文化中心營運績效評鑑報告」，為求報告內容完善，再經召開兩次績效評鑑會議審慎討論定案：此份評鑑文經教育部至呈報行政院備查。2008年的評鑑，亦包含實地訪視與綜合座談等過程。

另，第二屆績效評鑑委員會除評估兩廳院的營運績效，也於2007年核定了兩廳院所提的「2008～2010年度中程營運計畫」及「2008～2010年度營運績效評鑑衡量重指標、標準及年度目標值」。2008年並針對節目製作、

行銷推廣、財務經營等提出建議。

上述評鑑程序與流程，看似嚴謹而盡責，但監察院卻針對教育部遴派兩廳院績效評鑑委員時，紕漏應提升其專業領域及職務層級，避免績效評鑑標準拘泥於「保守、防弊」的行政思維，難以針對國家文化藝術的發展方向作出正確指引[47]。也有學者專家為文[48]指陳，「評鑑委員會的成員或各自領域中的專業人士，但其中有部分成員對於表演藝術領域太過於陌生，對於國家劇場應負擔該責任與功能，更是一無所悉，導致於部分提出的意見，反而偏離兩廳院的成立宗旨與目標，或者執行度不高，帶來更多的困擾。」又說「……績效評鑑委員會的政府成員則是科長級及專門委員之事務性官員居多。部分代表公務機關的績效評鑑委員們仍然以『保守、防弊』的態度進行監督，對兩廳院的績效評鑑標準卻又過於陷入經費『盈虧』，『自給自足』的思維，無法有更宏觀的視野，也是一大遺憾。」

表 4-2 國立中正文化中心歷屆績效評鑑委員會委員名單

2005 年績效評鑑委員姓名（職稱）	2006 年績效評鑑委員姓名（職稱）	2007 年績效評鑑委員姓名（職稱）	2008 年績效評鑑委員姓名（職稱）
召集人陳郁秀（文化總會秘書長）	召集人柴松林（人間福報社長）	召集人柴松林（人間福報社長）	召集人柴松林（人間福報社長）
王委員素雲（教育部法規會專門委員）	王委員素雲（教育部法規會專門委員）	王委員素雲（教育部法規會專門委員）	王委員素雲（教育部法規會專門委員）
李委員永豐（財團法人紙風車文教基金會執行長）	李委員永豐（財團法人紙風車文教基金會執行長）	李委員永豐（財團法人紙風車文教基金會執行長）	李委員永豐（財團法人紙風車文教基金會執行長）

47　監察院糾正行政院教育部法務部調查報告，2009/02/12。
48　朱宗慶，2009，《法制獨角戲──話說行政法人》，傑優文化事業有限公司，p. 41。

2005 年績效評鑑委員姓名（職稱）	2006 年績效評鑑委員姓名（職稱）	2007 年績效評鑑委員姓名（職稱）	2008 年績效評鑑委員姓名（職稱）
林委員曼麗（國立故宮博物院院長）	柯委員基良（國立臺灣交響樂團團長）	徐委員莉玲（學學文創志業公司董事長）	林委員公欽（臺北市立教育大學人文藝術學院院長）
柯委員基良（國立臺灣交響樂團團長）	徐委員莉玲（學學文創志業公司董事長）	陳委員海雄（行政院研究發展考核委員會專門委員）	施委員穎澤（行政院研究發展考核委員會專門委員）
郭委員懷羲（行政院主計處主計處專門委員）	許委員雅玲（行政院主計處第一局五科科長）	許委員雅玲（行政院主計處第一局科長）	許委員雅玲（行政院主計處第一局編審）
婁委員懷群（台北新舞臺館長）	張委員美娟（行政院人事行政局專門委員）	徐委員莉玲（學學文創志業公司董事長）	徐委員莉玲（學學文創志業公司董事長）
樂委員松林（總統府策略顧問）	楊委員智華（發展考核委員會簡任視察）	許委員雅玲（行政院主計處第一局科長）	許委員瑞坤（國立臺灣師範大學音樂學院院長）
劉委員宗德（國立政治大學法律系教授）	廖委員智華（教育部會計簡任視察）	廖委員美娟（教育部會計簡任編審）	程委員拱華（行政院人事行政局專門委員）
劉委員鵬德（教育部人事處專門委員）	廖委員年賦（財團法人世紀音樂基金會執行）	潘委員美娟（教育部會計簡任編審）	廖委員年賦（財團法人世紀音樂基金會音樂總監）
廖委員年賦（國立臺灣藝術大學教授）	劉委員昭得（國立臺灣藝術大學教授）	廖委員年賦（財團法人世紀音樂基金會音樂總監）	潘委員皇龍（國立臺北藝術大學教授）
鄭委員淑芳（教育部會計處科長）	潘委員皇龍（國立臺北藝術大學音樂教授）	潘委員皇龍（國立臺北藝術大學音樂研究所研究）	蕭委員新煌（中央研究院社會學研究所研究員）
蕭委員玉真（教育部秘書室科長）	蕭委員新煌（中央研究院社會學研究所研究員）	廖委員昭得（國立研究院社會學研究所研究員）	—
		蕭委員新煌（中央研究院社會學研究所研究員）	

註：績效評鑑委員會任期三年，時有更動，第一屆任期為 2004 年 3 月 1 日至 2007 年 2 月 28 日，第二屆任期為 2007 年 3 月 1 日至 2010 年 2 月 28 日。本表依據各年度國立中正文化中心營運績效評鑑報告的評鑑委員名單，召集人後依委員姓氏筆劃順序排列。

■ 績效評鑑表

績效評鑑的項目是依據「國立中正文化中心績效評鑑辦法」第六條規定產生，其包括項目有：（1）營運目標及營運計畫，（2）顧客及專業服務，（3）創新及成長，（4）財務績效，（5）其他經評鑑委員會決議評鑑之項目。以2008年的營運績效評鑑作業為例，績效評鑑項目與權重有四大面向，分別為：營運目標及營運計畫權重佔20%，顧客及專業服務佔30%，創新及成長為25%，財務構面佔25%。每個績效評鑑面向，又包含表4-3所示衡量指標：

表 4-3 績效評鑑考核衡量指標

績效評鑑項目	衡量指標	
壹、營運目標及營運計畫 20%	1. 營運目標之設定	樹立中心優質節目品牌形象
		營造全民共享的文化園區
	2. 年度工作計畫之執行	
貳、顧客及專業服務 30%	1. 提升服務價值	觀眾總人次（四廳演出節目）
		觀眾對整體服務滿意度
	2. 提升演出品質	室內演出節目總場次
		主辦節目場地使用比率（四廳）
		主辦節目演出評鑑滿意度（評鑑平均分數）
		外租節目演出評鑑滿意度（評鑑平均分數）
		觀眾對於主辦節目滿意度調查
		節目演出成本及效率（製作成本與票房回收率）

績效評鑑項目	衡量指標	
		巡迴演出場次
3. 擴大藝術推廣		主辦節目媒體合作轉播次數
		推廣活動演出場次（推廣演出、講座、藝術宅急配）
		導覽雜誌每月發行量（含付費訂戶、零售、業務運用及公關訂戶）
		出版品種類數
		表演資料庫建置（數位化進度）
		兩廳院之友人數
		網路購票會員數（免費會員）
		兩廳院之友購買主辦節目票券總金額／佔票房收入比率
4. 加強行銷宣傳		大宗團體票銷售管道
		建立兩廳院在台灣之普遍性知名度
		建立品牌，強化兩廳院之國際能見度
		推動贊助計畫，為兩廳院增加收入
		演出單位滿意度調查
5. 提升演出協助的專業性與配合度		排練場地使用時段（含加計裝拆台、綵排時段）
		演出裝台技術服務、演出實務歷練
		主辦開放式藝文活動次數（含戶外演出及室內展覽）
6. 營造全民文化園區		導覽活動參與人次
		圖書館使用人次
		圖書館館藏數量

績效評鑑項目	衡量指標	
參、創新及成長 25%	1. 節目創新	國人創作人次
		國人參與創作演出人次
		創新自製節目案數
		創新委製節目案數
		創新節目製作費用比例
	2. 加強國際合作	引進國外節目檔次及場次
		國內節目輸出國際檔次及場次
		跨國合作節目檔次及場次
		跨國合作節目輸出檔次及場次
		推薦國人創作新製作國外演出檔次及場次
		加強國際藝術交流與合作
		參訪國外著名國際文化藝術機構或藝術節數量
	3. 提升行政、技術人員服務認知與與技能	工作人員教育訓練時間
		內部講師執行訓練課程比例
		加強管理階層人員專業訓練
肆、財務構面 25%	1. 自籌比率	整體自籌經費比率
		節目經營
		場地經營
		公共服務業務
		周邊業務經營
		行政管理
	2. 人事費（含外包及契僱人力）佔總支出比率	
	3. 年度財務報表及營運（業務）資訊之公開	
	4. 資源分配表之提供	

現行的績效評鑑表是與發展策略地圖相結合，強調目標導向中類似平衡計分卡的設計，此種設計較適合作為組織內部管理使用，能使上下角色一致，齊心努力，展現法人發展的計畫、策略與企圖，引導全體同仁朝明確的目標努力；而目標設定又可因應大環境或決策的改變，機動的適時修正與調整。當兩廳院的上下同仁皆以績效評鑑並坦誠面對時，績效評鑑指標才能有效提出，妥適執行。但現行制度以績效數字的攻防，從教育部的評鑑的打分數工具，容易流於保守及文字與數字的目標值，而兩廳院往往僅願意加多一點，屢屢出現要求兩廳院提高績效量指標的目標值，此目標導向式的設計，適用於外部評鑑不同，因此較難訂定合理的評鑑標的。此目標導向式的設計，為了避免做鑑。在監督運作上的副作用，恐怕會應驗管理學的跳蚤效應[49]，雙方立場越多糾葛創越多，反而產生對目標設定的爭議，在自我設限下調節目標的高度，適應後即僵化而無法改變。

三、解析與建議

1. 國外案例經驗

■ 英國：執行性非部會組織公共體（Executive Non Departmental Public Bodies）的監督機制[50]

1980 年英國政府推動的非部會組織公共體（NDPBs）通常是由內閣部會提議設置，透過各別組織設置條例，經由國會通過而成立，也有透過皇室

49　保溝管理者自我期限，心理蝨蚤一個「高度」，不再追求更高跳蚤。請參考 MBA 智庫百科（http://wiki.mbalib.com/）。

50　劉坤億，2006/04/07，〈英國行政法人（Executive NDPBs）之課責制度〉，《外國經驗與我國行政法人推動現況研議實錄》，人事行政局，pp. 2-19。

特許狀成立，或依照公司法登記設置。其中執行性的 NDPBs，在組織性質與特徵上，類似我國的行政法人，大部分採董事會制，享有一定的獨立自主性，其監督機制基本上是逐步發展而成，目的在於促進政策目標的達成；大致分為內部監督、準外部監督、外部監督三類。

內部監督

包括董事會的能力、董事會設置的審計委員會（Audit Committee）以及內部稽核機制。遴聘有能力治理公共團體的董事會，是內部監督的關鍵。董事會下成立審計委員會，目的在於提供諮詢管道，除強化董事會的專業化外，也與內部稽核機制成為上下互動的關係。而英國政府以建立準則性手冊及指南的方式，強化行政法人的內部監督機制，如《公共團體新任董事指南》、《公共團體董事行為指南》、《公共團體最佳實務準則》、《中央政府部會之法人治理：最佳實務指南》、《公共團體實務準則指南》、《審計委員會政策準則》、《政府內部稽核準則》等，作為執行依據。

準外部監督

包括補助部會、內閣辦公室、財政部、公職任命督察辦公室等。補助部會與受補助的公共團體以建立良好關係、達成一致共同目標為要務。內閣辦公室設立「政署暨公共團體小組」和「公職任命小組」，負責輔導工作，包括訂定相關準則及董事會人事任命生命的規範，如《新設置非部會組織公共體之評估》、《非部會組織公共體之特徵與政策》、《非部會組織公共體之覆核指南》、《非部會組織公共體之覆核指南》、《非部會組織公共體諮詢規定》、《規劃與諮詢規定》等。財政部則訂定一

一般規範、人事規範及財務規範，如《公共團體董事會成員的最佳實質務準則》、《建立有效之董事會：增進行政法人董事會之效率》、《選擇正確之FABRIC——績效資訊之架構》等。而公職任命督察辦公室則建立一套監督公共團體獨立董事之任命程序，強化董事的專業性，如訂定《部會任命公共團體行為準則》、《如何從事公共任命：遴選指南》等主要規範，協助輔助部會監督公之團體。

外部監督

則有國會監督、審計監督、監察監督、社會監督四類：

A. 國會監督，如非部會組織公共體的執行長需列席決算委員會，透過國會相關委員會向部會首長的質詢，檢查非部會組織公共體的支出、行政管理及決策執行等執行情形，以確保公共資源的妥善運用。

B. 審計監督，為國家審計署，審計長對非部會組織公共體執行業務情形的審計，有時透過指定會計師進行財務狀況的查核。

C. 監察監督，1967 年英國政府通過「國會監察使法」，所設置的國會監察使為國會官員，由女王派任，對國會負責，處理對中央政府及公共團體的陳情，其中包括對非部會組織公共體的陳情案。

D. 社會監督，為社會大眾與團體對非部會組織公共體所做的各種監督行為。

■ 日本之獨立行政法人

日本為進行「最小政府[51]」的行政改革，縮減行政機關數量，提升行政效率，於 1999 年 7 月 8 日通過「獨立行政法人通則法」，同年 12 月 4 日通過「獨立行政法人關係法整備法」及「獨立行政法人個別法」，且自 2000 年起大力推動改制作業；截至 2006 年 10 月，總計成立 104 個獨立行政法人，其中非特定獨立行政法人（成員非公務員）93 個，特定獨立行政法人（成員仍為公務員）11 個。基於維持獨立行政法人的自律性及自發性，各獨立行政法人主管機關對於行政法人的監督屬必要但降為最小限度，儘量避免事前的介入或干擾其治理層次，因此強調事後的監督[52]。

事前監督

包括：首長與監事的任命、年度計畫的「陳報」、業務報告書及中期計畫的「認可」、財務報表的「承認」等。各個獨立行政法人的業務範圍，規定於各自的個別法中；有關業務營運部分，主管部會會先訂定 3 年至 5 年的「中期目標」，獨立行政法人據以訂定「中期計畫」，送經主管部會會首長認可，而在每年度開始（每年 4 月 1 日至次年 3 月 31 日）前，獨立行政法人根據經認可的中期計畫應訂定該年度業務營運的「年度計畫」，陳報主管部會會首長並公告之[53]。

事後監督

日本獨立行政法人的評價監督屬雙重監督，除各該主管部會會外，總務省

51　市橋克哉，2006/04/07，〈日本における独立行政人〉，《外國經驗與我國行政法人推動現況會議實錄》，人事行政局，p. 42。
52　劉宗德主持，2005，《行政法人設置有關問題之研究》，考試院研究發展與我國行政法人推動現況會議實錄。
53　市橋克哉，2006/04/07，〈日本における独立行政法人〉，《外國經驗與我國行政法人推動現況會議實錄》，人事行政局，pp. 43-44。



（類似我國的研考會）設置「政策評價及獨立行政法人評價委員會」，對於各獨立行政法人評價委員會的評價結果，進行第二次評價，確保評價結果的客觀性及嚴謹性。

各獨立行政法人主管部會設置「獨立行政法人評價委員會」，針對獨立行政法人業務執行績效，包括業務方法書、中期目標及年度計畫等，進行評鑑及意見的提供。評價分為「事業年度獨立行政法人績效」以及「中期目標所涉業務績效之評定」。前者，係調查與分析獨立行政法人年度與中期的實施狀況，並根據調查與分析結果，綜合評定該年度業務績效；後者，針對該獨立行政法人業務的修正廢止、組織及業務等狀況作全盤檢討，並提出必要措施[54]。

2. 國內各界意見

劉宗德教授的研究認為，英國政署制度設置的協調官角色值得我國參考，建議監督部會應成立類似的機制。英國的協調官並非特定官職名稱，而是一個通稱，有時由部會常務次長擔任，有時由部會司處長擔任，由於渠等熟悉業務，適合扮演部會和政署間管理、監督、聯繫的角色。若部會與政署間的關係密切，協調官的功能偏向於支援及協助，若部會與政署間較為疏離，協調官溝通聯繫的角色[55]，就相當重要。就監督機關與兩廳院的政策協調、財務檢查與績效評估等方面的監督而言，目前由行政院的政務委員，一名，監督教育部的政務次長與會計長，以及法規會、會計處，分別擔任兩廳院的董事、監察人與績效委員會的委員，各自以不同的職務參與兩

54 市橋克哉，2006/04/07，《日本における獨立行政法人》，考試院研究發展委員會委託研究。

55 劉宗德主持，2005，《行政法人設置有關問題之研究》，人事行政局，pp. 44-46。

118　行政法人之評析

廳院營運方針、業務稽查以及營運效能的評核，這些角色實際上在某種程度已近似如同英國的協調官制度，以及日本會計監察人設置的精神，惟其設置的功能應能強化並收有效發揮。

相對於自主與彈性管理，學者黃錦堂認為行政法人分權化的重要機制之一，即為「報告機制」，受監督機關依照有關法律，應向監督者做定期或針對事故提出報告，以便監督者審閱後得進行必要的調查或處置；而該意合於監督針對目標以及常見的參數加以系統性的顯示（如表 4-4），且注意合於監督需要的完整性與正確性[56]。

表 4-4 行政法人對監督機關行報告事項

報告項目	目標／參數
任務的完成	數量、品質、時間、對於產出有關的參數
顧客滿意度	如開放時間、友善性、諮詢，以問卷方式完成評估
員工滿意度	如工作條件、滿意度、氣氛、疾病、離職率
經濟性	如每一單件的成本、成本的攤平程度
社會責任	對環境及社會的責任（如對弱勢人群補助）、文化上的責任、對地方生活品質的貢獻等

引自：黃錦堂，2003，〈德國機關「分權化整體責任」改革之研究──兼論我國行政法人的設計〉，《行政法人與組織改造、聽政制度評析》，台灣行政法學會編著，元照出版公司，pp. 31-32。

56 黃錦堂，2003，〈德國機關「分權化整體責任」改革之研究──兼論我國行政法人的設計〉，《行政法人與組織改造、聽政制度評析》，台灣行政法學會編著，元照出版公司。

3. 小結

兩廳院於改制行政法人之前，為社會教育屬性的一般行政機關，隸屬於教育部，接受其指揮監督，內部的行政如會計、人事、採購等相關管理事務，均須符合一般行政機關的法規。改制行政法人後，兩廳院為具有獨立法律人格的公法人，內部行政管理上轉為透過自訂規章，擁有較大的自主性及彈性。

教育部對於兩廳院的監督，除授權由董事會代理進行兩廳院內部的行政督導外，如上述，績效評鑑委員會不但親自訪查評估兩廳院的運作成果，也扮演稽核兩廳院中程營運計畫的任務，可見其實際運作已超越資訊提供的功能，而是代表教育部擔任對兩廳院執行外部監核的角色。有學者認為[57]，績效評鑑委員會僅能監督董事會，不能直接監督兩廳院，等於教育部透過一個代理單位（績效評鑑委員會）自我監督評核另外一個代理單位（董事會），而實際執行運作的兩廳院各級單位卻不受督導評核，不但疊床架屋、邏輯不通，且實際運作也非如此。

在本研究的訪談中，兩廳院主要幹部指出，改制後由於其他行政單位對行政法人的陌生，導致行政溝通困難。例如：行政院公共工程委員會於多項函號的解釋，完全忽略全國唯一公法人的存在，結果兩廳院在行政院為因物價上漲、通令公家機關工程款得辦理追加時，竟被認定歸類為「私法人」而資格不符。另外，指揮系統亦頗為紊亂，教育部、審計部、績效評鑑委員會、董事會等職能分工於實際執行時較為混淆，其中又以績效評鑑委員會所扮演的角色令人困擾。

兩廳院的監察人劉坤億教授任受訪時則直接指出，關於目前績效評鑑委

員會的問題，並非沒有監督而是不知如何監督，評鑑結果是否有權力決定預
算補助額度，也是關鍵因素之一。

至於各界有關行政法人是否適用採購法規範的討論，以兩廳院為例，其
經費大部分來自政府的國家預算，為求效率與彈性，設置條例有排除採購法

適用的規定。但實務上，兩廳院內部自訂有採購作業施規章，除了特殊性
的節目活動外，一般行政事務與硬體設備的採購，原則上仍按照政府採購法的相

關規定及精神辦理，如此自找規範，既可避免弊端，也符合透明、公開的原
則。

另有關董事、監察人及績效評鑑委員遴聘，外界普遍擔憂政治力干預的
問題。依照我國國情與行政慣例，政黨一輪替後，執政政黨擁有龐大的人事

裁量權，經教育部提請行政院院長聘任的兩廳院董事、監察人，無可避免有
其偏好，績效評鑑委員亦如。就研考會委託台大政治系執行的「行政機關組

織評鑑制度研究案」發現，績效評鑑的重點不在於選擇量化指標與精確的指
標權重，而在於組成和篩選一個公正獨立的評鑑委員會和專業的評鑑小

組[58]。有關評鑑委員會的組成部分，本書建議可由兩廳院卸任的歷任董事、
監察人、總監擔任評鑑委員，以借助渠等對於兩廳院業務的嫻熟度，深入評
核出兩廳院的真正成績，並給予有效的督導。

58 蘇彩足主持，2006/11，《建立行政機關組織績效評鑑制度之研析》，行政院研考會委託研究，p. 73。

第5章

全民共享的角色與定位

一、現狀

兩廳院的角色定位，在行政法層面上，與行政法人組織設計、預算、監督機制的關聯，於本書前面章節已詳述，本章將著重在政策層面上，兩廳院所扮演的角色以及節目經營的策略。

現今的兩廳院，見證了二十多年來台灣的藝文發展。昔時，在國人翹首期待下隆重開幕，堂皇的建築、氣派的裝潢以及專業的設備，不僅成為亞洲當時表演藝術的新地標，也揭示了台灣在經濟起飛、政治開明後，人文價值向上提升的劃時代意義。兩廳院於 1975 年開始籌建、規劃，由和睦建築師事務所負責設計，耗資約台幣 70 億元，其中音響、舞台、燈光等設備部分，由西德奇鉅公司、荷蘭飛利浦公司等專家組成顧問組負責，全部工程在 1987 年完成。當時其主管理機構，在威權體制影響下定名為「國立中正文化中心」。

從施工到完成的十年之間，台灣從農商社會轉型為工商社會，政治從高度威權逐漸轉為民主開放，而兩廳院的落成，不但宣告著藝文新時代的展開，也開啟了台灣表演藝術朝向國際化的先聲，這些古撫今，兩廳院的發展負著歷史責任，尤其是機構角色在改制行政法人後，兩廳院從董事及監察人到工作同仁，更積極地為凝聚國內外專業表演藝術能量，並提供全民更優質的表演藝術環境而孜孜戮心力。這個過程，在台灣的藝文發展史上，絕對是一個重要的里程碑。

1. 展現精緻表演藝術的舞台

兩廳院的建築外觀為傳統的中國宮殿式樣，內部則採用各項先進設備及精良材質，具有世界級的水準；其中，音樂廳的管風琴更是當時亞洲最大的管風琴。富麗堂皇的兩廳院，曾經是許多外國元首及貴賓參訪之地，例如新加坡總理李光耀、哥斯大黎加總統柯德隆、美國前總統福特夫人、英國前首相柴契爾夫人、前蘇聯總統戈巴契夫等，兩廳院者實為台灣外交貢獻了一份力量。

兩廳院共有四座室內表演廳及四個戶外廣場，室內表演廳包括位於愛國東路側的國家戲劇院、實驗劇場，以及臨近信義路的國家音樂廳與演奏廳。戶外廣場則提供了各類藝術表演以拉近民眾近距離的獨角戲，無論是單槍匹馬的獨角戲，或是百人以上的交響樂團，甚至是幾萬人的廣場活動，在這裡都能找到最合適的舞台。

兩廳院作為台灣最重要的國際級表演中心，從開幕至今，自行製作節目（自製節目）、邀請國外團隊演出（國外邀演節目）、委託國內表演團隊創作演出（國內邀演節目）、與國內表演團隊或其他機構合作的節目（合辦節目）及開放檔期由表演團隊或經紀公司自行承辦（外租節目）不計其數；全年超過一千場精緻的表演節目，是兩廳院立足台灣，而與世界各地表演藝術同行對話的資本。世界三大男高音的多明哥（José Plácido Domingo Embi）、卡瑞拉斯（José Carreras）、以及大提琴家馬友友（Yo-Yo Ma）是兩廳院的常客；紐約愛樂、舊金山交響樂團、慕尼黑交響樂團、柏林愛樂十二把大提琴、法國陽光劇團、莫斯科馬林斯基劇院基洛夫芭蕾舞團、澳洲雪梨芭蕾舞

團，荷蘭舞蹈劇場等眾多龍各龍，也在兩廳院多次演出；還有已經去世的法國默劇大師馬歇馬叟（Marcel Marceau）、美國舞蹈大師瑪莎葛蘭姆（Martha Graham）、德國現代舞大師碧娜鮑許（Pina Bausch）、以及國際指揮大師傑利華達克（Sergiu Celibidache）、辛諾波里（Giuseppe Sinopoli）、小提琴家艾薩克史坦（Isaac Stern）、鋼琴家尼可拉那娃（Nikolayeva），更在兩廳院留下了珍貴的歷史影像。

2. 悉心維護兩廳院的軟硬體

　　近年來，兩廳院致力於軟硬體體服務品質的提升，無論是「洗手間裝修工程」、「觀眾席維護計畫」，或是「駐店營運管理」、「導覽服務」，甚至影音專書及雜誌出版品發行，都是兩廳院與全民共享豐富資源的作為。此外，兩廳院自 1992 年起，開始經營「兩廳院之友」會員制度，積極培養開發表演藝術欣賞新客群，並努力維護使其成為忠實客群，加上「兩廳院售票系統」通路通及全台，讓購票賞藝文票券更為容易。在藝術教育方面，兩廳院更是不遺餘力。除了每月出刊的《PAR 表演藝術》雜誌之外，表演藝術圖書館也是一大寶庫，總館藏已累積超過 9 萬件，其他如影片欣賞、專題演講、演前導聆、演後座談、大師班及工作坊等相關教育推廣活動，每年也超過 60 場次，並透過導覽、專題展覽、駐店經營等各種園區的服務，讓民眾能多元的參與，不是只有看節目才到兩廳院。

3. 從表演殿場到文化場域

兩廳院就像個大磁場，不僅吸引眾多藝術家前來演出，也讓愛好藝術者

有機會親炙大師風貌。為了讓更多人有機會進入兩廳院，兩廳院結合社會、

企業等資源，強調弱勢優先，發起「藝術零距離」圓夢計畫。其次，「兩廳

院藝術講座宅急配」也以免費提供講座到府服務的方式，讓藝術變得更容易

親近且有趣，全年辦理將近130場次的活動，肩負起藝術推廣的責任。近年

來，為擴大民眾參與，啟動的推廣專案如下：

■ 量身訂製節目：籌畫適合各種年齡層的專案計畫以擴大服務

專為0到6歲舉辦的幼兒音樂會，首創針對學齡前幼兒所製作的古典音

樂會，每場節目約30分鐘，票價一律100元，目的在於推廣音樂教育，向

下紮根，以及開拓第一次進兩廳院的人口。2009年5月30日於國家音樂廳

舉辦「快樂寶貝起步奏」音樂會，11月14日舉辦「小熊歷險記」，12月19

日舉辦「聖誕禮物的祕密」，6場次的售票率均達100%，觀眾反應熱烈。同

年11月5～6日舉辦的「日本歌謠之夜」兩場音樂會，則是針對銀髮族量

身訂做的推廣活動，售票率超過九成。

兩廳院積極開創出新形態的音樂會型式，除了針對不同族群設計不同節

目，以擴大參與和推廣服務外，突破音樂廳檔期使用的慣性限制，充分利用

各項設備，是另外值得一提的改變。以幼兒音樂會為例，不同於一般音樂會

每場約90到120分鐘，而是每場僅30分鐘，目的在符合幼兒專注力、學習

力的適合長度，因此一天可舉辦的場次相對增多；而一般音樂會不選擇在早上舉辦，幼兒音樂會、銀髮族音樂會，因搭配觀眾生活及睡眠習慣，則非常適合於上、下午辦理。創新客群與新型態音樂會的舉辦，無形中在不排斥其他音樂會現場辦理的情況下，增加了國家音樂廳的使用率，每增加一場的音樂會就可以增加約 1500 到 2000 名聽眾，這使得兩廳院於 2008 年及 2009 年雖面臨經濟不景氣，四廳的總觀聽眾人數仍能維持在每年超過 62 萬人次的水準。

■ 應景節日：呼應節慶與生活結合的表演藝術活動

為了讓藝術融入人民眾的生活之中，兩廳院配合節慶，製作呼應節慶氛圍的應景活動，使民眾可以透過欣賞節目，參與藝術活動的方式，享受過節氣氛。如每年的元宵節、兒童節、七夕情人節、中秋節、萬聖節、耶誕節、歲末及新年，都是策辦特別節目的可能時點，例如 NSO 於 2006 年底 2007 年底的跨年音樂會，分別演出雷哈（Lehar）的輕歌劇《風流寡婦》與簡易舞台版小約翰‧史特勞斯（Johann Strauss）的輕歌劇《蝙蝠》；2008 年則在跨年音樂會後，舉辦圓舞曲舞會，由樂團首席帶組成絃樂團現場伴奏，邀請觀眾大跳華爾滋、波卡，讓民眾享受一個異於傳統的辭歲迎新氣氛。萬聖派對的節目，2006 年有《康澤爾的萬聖派對》、發燒電影院《卓別林與雪人》，2008 年則有別於一般音樂會的演出，不僅樂團團員出奇制勝的創意裝扮與即興演出，觀眾們也紛紛扮裝出席，且在中場與演出者在大廳相互留影，儷悅的互動。而年度大型戶外節慶演出，則有 2007 年中秋前夕於合中圓滿

劇場演出《克拉茲兄弟們的古典 Salsa》、2008 年中秋前於高雄衛武營中心

演出《衛武營熱古典》、2009 年元宵節在台中圓滿劇場演出跨界《當東方

遇見西方》。

另外也配合學生假期，2007 年起擴大推出全方位的藝術推廣夏令營、

規劃各種不同的課程，包括針對國中、小學的戲劇表演營、說唱藝術營、戲

曲創意營、舞蹈律動營、布袋戲操偶營、創意玩偶營、青少年爵士音樂營

等。

■ 弱勢優先的擴大參與：藝術零距離圓夢計畫

計畫的對象有兩類，第一類是期待第一次進入國家兩廳院之民眾。第二

類則是弱勢優先，包括貧困家庭、偏遠地區、殘障、病患、長者、原住民

等。圓夢計畫有預約與專案規劃兩種執行方式，預約安排乃指凡醫療、社福

機構、弱勢團體等單位提出需求，並能自行負擔規劃與安排民眾前來兩廳院

參觀節目者，均可由兩廳院篩選節目提供免費節目券（每單場節目音樂廳、

戲劇院不超過 100 張；演奏廳、實驗劇場不超過 50 張），協助圓夢。兩廳

院也鼓勵民間個人及企業共襄盛舉，每 5 萬元贊助金可提供 100 個觀賞機會

（含節目欣賞及專業導覽）。專案規劃則是針對特定的弱勢民眾而設，一般

而言，這些民眾連接近、到達兩廳院皆有困難，而一般小型福利機構，通常

又無預算及人力得以服務此些民眾；因此經社會局、社福團體提出需求後，

兩廳院即以專案方式負責募款與整體活動規劃，每年辦理 1～2 場次，提供

圓夢機會。

■ 藝術人口培養：「兩廳院 LIVE」青春向前行專案

專案目的在於推廣藝術教育，結合兩廳院資源，讓藝術教育方式活潑化，對象為高中生大一新生。辦理方式為，針對兩廳院主辦的節目，由兩廳院安排導覽或創作者於節目演出前到校上課講解，節目開演當天，學生再進入觀賞席欣賞節目。每個節目除由兩廳院提供的節目單等基本資料外，必要時，可針對學生需要設計講義、學習單等教材。目前，已主動到建中、師大附中、淡江中學、中正高中等學校，辦理講座解析後帶領高中生進入兩廳院，在其成長關鍵期培養接觸藝術的愛好。

■ 藝術欣賞普及化：藝術 E 禮券的發行

發行藝術禮券有四項重要價值，（1）提升國家文明指標：期使國家國民整體消費行為，生活模式逐漸改變，藝術禮券的發行是國家藝術產業、人文氣質提升的重要指標。（2）培養藝術欣賞人口：提供企業或一般民間不同的送禮選擇，透過送禮與收禮之間的互動，把原先對欣賞藝術較為陌生的觀眾帶進表演廳。（3）擴大藝文消費市場：大環境不景氣時，休閒娛樂多樣性，增加欣賞人口、擴大藝文消費市場。（4）挹注表演團隊票房：透過兩廳院售票系統發行藝術禮券，凡使用兩廳院售票票券之節目，不論兩廳院自製或外租節目，不論於兩廳院或其他場館演出之節目，皆可使用藝術禮券擴大消費，直接挹注票房。

藝術零距離圓夢計畫，是協助社會、經濟地位較低的民眾進入表演場

所；而藝術禮券的發行，則是藉由送禮的社會行為，引導社會、經濟地位相

對較高的民眾進入表演場所，擴大並培養藝術欣賞人口。

二、問題分析

整體而言，現在的兩廳院較改制前，已有一些營運上的改變，譬如除了

開放戶外廣場，提供更多表演空間外，又以旗艦自製節目，或辦理國際藝術

節，藉由系列伴國際創新，跨界藝術的引進，帶給國人，尤其是國內表演工

作者，許多新的創造性思維，甚至以主動出擊的態度辦理各種推廣活動。以上

各種作為無非都是在擴大一般民眾對表演藝術及兩廳院的參與，

然而，整個表演藝術環境以及兩廳院的營運與空間運用仍有爭議點，分述如

下：

1. 與民間表演藝術經紀公司呈競合關係

目前兩廳院主動出擊的營運策略，已超越僅為表演藝術場地提供者的定

位，因此引來「與民爭利」的批評。其問題關鍵，主要在與民間藝術經紀公

司於表演藝術節目引進與行銷上產生競合關係，以民間的角度看，兩廳院具

有不對等的優勢。具體而言，首先是，兩廳院有現成的場地可使用，相對地

民間多數需要申請場地，對於節目的引進，場地越早確定越有利；其次是，

國內觀眾目前對國外知名的表演藝術家或團隊的市場需求性屬於寡合競爭，

對於這些受邀對象，通常會優先選擇具有國家經營聲譽與場地的兩廳院。

雖然同樣是與國人引進與介紹表演藝術文化，但兩廳院與民間藝術經紀

公司，畢竟有不同的出發點。以表演藝術文化生態而言，當然也需要藝術經紀

公司的一環，兩廳院並適當提供機會。關於場地部分，兩廳院規劃讓民間藝術經紀

公司可提早一至二年來申請場地，有利於其節目引進與規劃。然而表演節目安

排的突發狀況頗多，很有可能的狀況是，民間藝術經紀公司提早申請卻臨時

取消；以兩廳院的管理角度，雖可以用罰款的方式來制約，但畢竟是消極的

處置，經常造成兩廳院場地無法更有效的應用，才是較大的損失，需要透過

更多彈性的行政作為來加以協調安排，才能創造各方最大的利基。此外，在

優質節目的門票定價上，民間經紀公司有嚴苛的成本考量，兩廳院肩負公共

任務，可以較低價來推廣表演藝術；但相對地，若著眼於企業贊助，相較於

官方行政法人身分的兩廳院，民間的經紀公司則有較大的優勢。

2. 不利於民眾參與的公共空間設計

兩廳院宮廷式的建築，儘管外觀富麗堂皇，卻大而不當，某種程度更呼應

了社會學對現代都市「公共但非市民的」（public but not civil）的空間描

述。整個中正紀念園區當初的空間規劃，即具有政治權力象徵，為突顯殿堂

的偉大、個人的渺小，以各種方式使一般民眾不易進入。具體而言，兩廳院

建築讓全民不易親近的缺點與問題，主要有三項：1. 整棟建築均無窗戶，在視覺上與外界全然隔離，從外部完全看不到內部，工作人員更是全年不見天日；2. 不能用火，除了考量到劇場的安全管理外，當初兩廳院的建造並未設有「排煙系統」，用火後對消防、設備維護及空調品質大為不利，用火限制對於駐店的開發營運造成侷限，想透過餐飲設施擴充人潮的目的也打折扣；3. 建築物的量體過於龐大，在此巨大空間中所有的演出、展示或裝置都相對變小，要舉辦一定「能見度」的活動，困難度與費用都大大增加。此外因不易進出，造成觀眾動線的規劃與多困難。整體而言，身處於兩廳院建築中的感受，是冰冷與封閉的，這對激勵民眾對於表演藝術的熱情與親近是不利的。

3. 角色轉型面臨新挑戰

兩廳院作為台灣最重要的國際級表演場所，在角色的轉型上，符合目前世界各國音樂廳或歌劇院，由單體式（簡單的表演平臺）向集群式（文化藝術機構）的發展趨勢。音樂廳或歌劇院在當代社會的角色，不再只是戲劇、音樂會的展演平臺，或單純買賣節目和出租場地的中介，而是被期待成為兼具傳統文化與精緻藝術，能夠體現城市風尚或國家文化的藝文品牌。兩廳院在此大環境轉變下，需要有更積極的作為，更接近民眾生活，更符合國民期待，這勢必得面臨紛擾的輿論，例如：應該自製或引入何種類型的表演節目，表演節目票價的高低等，各種不同立場、各有其不同的意見或質疑，

此外，當前台灣文化藝術的環境尚未成熟，許多民眾對如何欣賞音樂、

戲劇、舞蹈的知識的缺乏，更缺乏直接接觸的經驗，自然就不會把欣賞現場演出當成生活陶冶的一部分，甚至有人因為不熟悉而畏懼進入兩廳院。就兩廳院的任務而言，設置條例第一條即明文規定「推廣表演藝術及社會藝術教育活動，提升國民文化生活水準」。因此，為擴大藝文人口，兩廳院仍應規劃全方位的民眾性藝術養成計畫，引進更多類型的藝術活動，吸引更多藝術愛好者的參與，甚至突破一般辦理節目演出的時間慣例，開放日間活動，設計適合兒童或成人的藝術教育音樂會，如上述專為 0 到 6 歲幼童與家長辦的音樂會等，「快樂寶貝節目把步步奏」即強調是寶寶的第一個古典音樂會」，在 2009 年就利用週末規劃了上午場的 6 場演出；另「管風琴音樂會」則是機動配合管風琴維修時間，搭配管風琴解說，辦理示範音樂會。儘管如此在促進藝文參與人口的同時，也會衍生精緻藝術與常民藝術孰重孰輕的爭議。

三、解析與建議

1. 節目規劃的演化與精進

　　兩廳院節目類型的演進可粗略分為三個階段，一是 1987 年至 2001 年，以專業場地管理的任務為重，節目類型多供國內表演團隊發表創作之用，辦節目多以委託國內團隊創作為主；所謂「委託」係指節目的製作主要由團隊來負責，兩廳院完全不介入節目的創作規劃與執行，如 1987 年委託明華園歌仔戲團演出《蓬萊大仙》，雲門舞集 1991 年的《我的鄉愁我的歌》及

1993 年的《九歌》，1992 年復興國劇團的《徐九經升官記》。二是 2001 年

至 2006 年，開始較大量邀請國外精緻節目，如 2002 年的國際劇場藝術節、

2003 年的夏日爵士系列，以及 2005 年的《歌劇魅影》，此外如英國伯明罕

交響樂團、莫斯科愛樂管弦樂團、紐約愛樂交響樂團等，都紛紛受邀到兩廳

院演出，此雖引起部分兩廳院「經紀公司化」與民爭利的批評與疑慮，但引

進國外優質節目，使兩廳院得以提升在國內帶領藝術風潮的地位，並扮演與

國際精緻藝術接軌的平台的角色，仍是功不可沒。三是 2006 年以後，強調由

兩廳院主導自製節目，其中以旗艦節目的製作最受矚目，節目製作上更是朝

向跨國合作的趨勢，如 2008 年的《黑鬚馬偕》，即是由台灣、美國、法國、

韓國等多國聲樂家共同與國家交響樂團連袂演出；而 2009 年首創第一屆台

灣國際藝術節中的旗艦自製節目《歐蘭朵》，則是由兩廳院製作，美國劇場

大師羅伯‧威爾森（Robert Wilson）執導，京劇名伶魏海敏主演的戲劇。

這種跨國合作演出節目的型態，從企劃發想開始，到初步合作的意願，

一路到分工執行各項細節的磨合，甚至到整體排演都由兩廳院主導，由於未

自不同文化與表演生態，溝通過程與投入成本較直接引進節目，更為費時，

成本也更高；但藉由此種合作經驗，一方面可引進世界藝術創作的新思維，

另一方面除可透過和國際藝術大師的直接合作，形塑並提高兩廳院節目品牌

的知名度外，更可提升國內表演團隊的創作視野以及相關技術。以往的合作

模式不論委託創作或引進節目，台灣的工作人員所能參與的過程，大都僅止

於節目演出前裝台到上演等後端工作，而兩廳院的旗艦自製節目，則讓

工作人員從發想、規劃、設計、排練、裝台到演出，從最前端、每一階段都

即時參與，充分發揮做中學的效果，對國內表演藝術水準的整體提升有深遠

影響。其次，兩廳院規劃自製節目，也讓兩廳院與民間表演藝術團隊及經紀
公司逐漸脫離競爭，朝向合作的關係前進。再者，透過大製作的宣傳，可吸
引培養國內聽觀眾參與藝文活動的興趣，提升藝術素養，創造藝術市場。

目前兩廳院的經營目標為每年至少辦理 1～2 檔旗艦節目，強調完全自
製，擁有 100% 版權，這些新作為即是達成兩廳院在節目創作上「紮根台
灣」、「立足國際」、「建立經典」願景的具體策略，更是將來足以代表兩廳
院、代表台灣行銷國際的重要資產。日後，兩廳院仍應持續展現這種對節目
企劃的視野及信心，朝此方向可不斷的精進與增長。

2. 營造親和溫暖的空間氛圍

兩廳院建築本身給民眾的感覺是距離遙遠且冰冷，此點對於擴大民眾參
與、欲將兩廳院營造成全民共享場域的理念推動是不利的，為克服此先天障
礙，透過小空間環境氛圍的營造，以改善大環境的不友善，是目前進行中且
未來仍須努力的方向。

兩廳院先於 2003 年在愛國東路側的生活廣場設置噴水設施，2005 年再拆
除售票口處圍圈欄，皆是讓民眾能更親近兩廳院的做法。此外，兩廳院於
2007 年邀請法國藝術家 Mr. Patrick Blanc 以「垂直花園」(Vertical Garden)
的特殊專利及建造手法，結合生態與藝術的創意，於音樂廳設置「綠色交響
詩」綠牆 (Vegetal Wall) 公共藝術，除美化空間，亦提供觀眾節目觀賞
之餘享有人性化的舒適品味與溫度。

2009 年更規劃於戲劇院完成兩面面垂直蘭花花牆「蘭花圓舞曲」，以及由

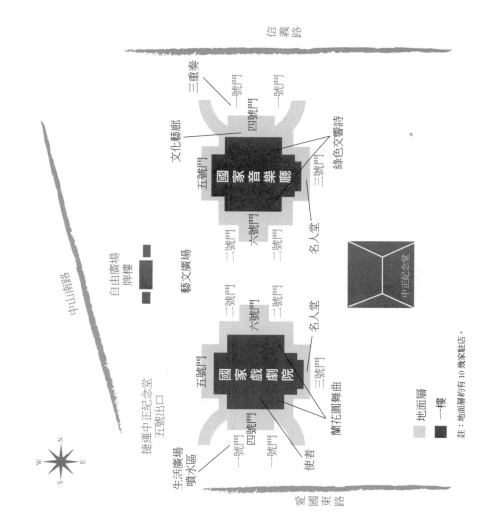

圖 5-1 小空間環境氛圍的營造

藝術家侯王書設計的公共藝術「使者」，藝術家簽名版畫牆面裝置，在在都是希望藉由局部空間的改變，為兩廳院增添色彩與近的文化生活，更讓兩廳院成為各類藝術匯集的場域。另，兩廳院也努力營造與民眾親近的文化生活場域，如「文化藝廊」的變修與定期的展覽，國家戲劇院及音樂廳三號門入口處，都「文化藝廊」的設置，信義路小廣場由建築師白理煌創作「三重奏」裝置藝術，人堂，吸引不少的民眾前往駐足觀賞與休憩。

兩廳院基於機構角色，在公共任務的政策規劃上，以全民文化生活場域為理念之一。除了要提供在節目方面的文化服務，更希望能衍生出各種有形與無形的文化產品，有效提升公共美感環境的生活美學與品味，以美適的環境外顯公民的美感責任。因此配合兩廳院本身的富麗建築，再加上各個角落的裝置，顯得處有驚喜與感動。兩廳院並自 2009 年 8 月份開始，擴大舉置各有特色，各有珍貴的資產及典藏的字畫、雕刻藝術品，四個廳的佈辦定時導覽（週一至週五，13:00、15:00，週六及日 11:00、13:00）導覽時的裝置，顯得處有驚喜與感動。兩廳院並自 2009 年 8 月份開始，擴大舉置各有特色，各有珍貴的資產及典藏的字畫、雕刻藝術品，四個廳的佈間全長約 60 分鐘，希望透過導覽讓民眾直接進入兩廳院、熟悉兩廳院。截至目前為止，2009 年已有超過一萬名導覽人次。因為兩廳院的節目大多安排在晚上，相對於夜間觀眾人潮如織，白天顯得相對冷清，希望未來能透過類似定時導覽或其他活動的安排，打破兩廳院白天與晚間因時段上所造成的隔閡。

3. 尊重文化多元的社會環境

在多元文化的社會，具有公共任務的國家級表演館所，除了肩負提升民

眾接觸精緻藝術機會的責任外，也需要衡量與評估，隨著社會邁向民主與多

元之際，不同文化社群對於表演藝術的選擇與需求，應予關注並尊重。

國外案例經驗以英國的舞台藝術為例，戲劇為其重要的文化藝術事業之

一，不但有英國皇家歌劇院、國立藝術劇院、皇家阿爾伯特音樂廳等世界一

流的藝術團體和演出機構，也有如新溫布爾登劇院、格林威治劇院、曼徹斯

特 Lyric 藝術劇院等，這些屬於區域性的團體和機構，甚至還有如莎士比亞

環球劇院此類具有特殊個性的獨立機構。這些劇院雖有悠久的傳統和深厚的

基礎，各自以不同的藝術風格和經營模式分別吸引一大批忠實觀眾；欣賞莎

士比亞戲劇、交響樂、芭蕾、話劇等舞台藝術，幾乎已經成為英國人生活中

不可或缺的一部分，也是必備的一種文化修養或應盡義務[59]。

英國對於多種族背景下形成的多元文化，採取共存並生，包容兼蓄、平

等對待的原則，而且鼓勵各種藝術透過市場機制求生存，仰賴市場謀發展。

因此，英國文化藝術事業的商業經營手段十分豐富，文化藝術個性特別鮮

明。大部分劇院或劇團，其維持營運資金來自市場經營所得，即使是國家級

表演藝術中心例如：英國皇家歌劇院、國立藝術劇院、皇家阿爾伯特音樂廳

等，都僅能得到政府部分公共資金扶持，其他的劇院或劇團，都必須透過強

有力的市場運作，獲取維持營運所必須的資金[60]。英國表演藝術的環境既已

成熟，透過市場機制，更能落實多元文化社會的藝文生態。

回顧台灣表演藝術環境的實際狀況，兩廳院對於台灣邁向多元文化社會

的理念，乃以專案計畫來推廣落實。其實，最有效的方式仍在於，政府應加

強各級學校的藝術教育，唯有自小培養文化藝術內涵，才能建立國人文化休

閒的生活習慣。

59　http://www.zjcnt.com/Article/2007-09-18/97923.shtml
60　http://www.zjcnt.com/Article/2007-09-18/97923.shtml

關於精緻藝術與常民藝術兩者的比重議題，由於兩廳院肩負「提升國家

文化藝術形象、創造國際競爭力」的重責大任，且兩廳院的硬體設備完善，

當初即為精緻藝術表演而規劃建置，故較適合精緻藝術型態的表演，再則兩

廳院的空間規模，是目前國內唯一能突顯國家級表演藝術文化高度的場所；

相對地，常民藝術型態的演出場地有全國各地許多的公、民營表演場館可供

選擇，如小巨蛋、國父紀念館、中山堂及各地文化中心等。因此目前兩廳院

各類節目規劃仍以精緻藝術為主、常民藝術為輔。

兩廳院在處理國內外著名表演藝術團體的引介，無論邀演、自製、合

辦、外租，都肩負著為國民把關的責任，必須與國內外不同表演藝術團體或

經紀公司進行溝通與協商。因此，不同模式的合作過程中，除了在實質經營

的費用成本、票房回收率等考量外，也需為節目品質把關，更要在票價政策

上多加衡量，例如：以極少部分高價位的門票來彰顯專業表演藝術者的品牌

與地位，並以吸引民眾的注意力；另以低價折扣門票回饋經濟弱勢族群

（例如學生票實一律8折）。此外更需多面向思考，例如：能否活絡台灣

藝文界、台灣藝文團隊是否可增加學習的機會，以及能否也關注到傳統文化

與常民藝術等。兩廳院行政法人董事會屬於合議制，政策層面的設計

初衷，即是回應與處理上述等多元與複雜的公共性議題。至於目前兩廳院的

現況，有關制度與實務層面的解析與建議，可回顧前述章節所言，更須落實

法人制度的課責精神。

第6章

國家文藝響樂團等
附屬團隊經營與設置

一、國家交響樂團的沿革與現狀

1. 實驗階段——「聯合實驗管絃樂團」

國家交響樂團成立於 1986 年 7 月 19 日，前身是「聯合實驗管絃樂團」，隸屬教育部並委由國立師範大學負責行政管理。團名冠以「實驗」二字，意指過渡階段之權宜編制，為仍在摸索如何建置運作以便成為代表台灣的指標樂團：「聯合」二字，則來自於教育部為儲備運作優秀演奏人才，於 1983 年 8 月於國立台灣師範大學、國立台北藝術大學（原「國立藝術學院」）、國立台灣藝術大學（原「國立台灣藝術專科學校」）等三校樂團分別設立實驗與國家戲劇院總樂團，以經費輔助各校聘請專任演奏人才，後於國家音樂廳與國家戲劇院（兩廳院）成立前一年（1986）合併為「聯合」樂團，為兩廳院的「軟體」總經預做籌備。

在早期「聯管」年代（1986 年～1994 年），象徵摸索、磨合與嘗試階段。1986 年教育部委任國立師範大學校長梁尚勇為樂團指導委員會主任委員及團長，以任務編組的方式進行行組織運作。編製內只有團員，法籍指揮文科卡（Gerard Akoka）為樂團常任指揮暨藝術指導（1986 年 8 月 1 日～1990 年 6 月 30 日），這是台灣樂團首度聘請外國音樂家任職，樂團於成立後的第一個樂季前往全國各文化中心演出，共 9 場音樂會。

1987 年 10 月兩廳院開幕後，為使樂團獨立運作並於國家音樂廳固定演出，除團長外，增設行政副團長陳茂萱，駐團副團長陳藍谷、主任秘書及行政專員數人。1989 年教育部初訂「聯合實驗管絃樂團設置要點」，1990 年 2

月，行政院核定頒行，團長仍由國立師範大學校長梁尚勇兼任，副團長依行政、專業分工原則，分別由陳茂萱及廖年賦年賦任。1990 年 12 月教育部欲規劃樂團成為法定機構，由三團團務指導委員會擬具「國家交響樂團組織條例」（後因涉及編制及隸屬問題，未獲結論）。1991 年 9 月瑞士籍音樂家史耐德（Urs Schneider）被聘為常任指揮一年，1992 年 7 月 31 日史耐德卸任後，樂團改採邀約客席指揮演出方式；1993 年師大新任校長呂溪木接任樂團團長，實驗階段直至 1994 年設立音樂總監為止。[61]

2. 過渡階段——「國家音樂廳交響樂團」

1994 年 10 月教育部為使樂團逐步入專業化管理，且因實驗階段已久，將樂團更名為「國家音樂廳交響樂團」（簡稱「國家交響樂團」）；1995 年 2 月行政院核准「國家音樂廳管絃樂團設置要點」及「音樂總監遴選規定」，依該要點規定，團長由時任教育部次長李建興兼任。1997 年 3～4 月，樂團首次出國，巡迴維也納音樂廳（Konzerthaus）、巴黎香榭里舍劇院（Theatre Champs Elysees）及柏林愛樂廳（Philharmonie）演出。

為符合樂團國際運作需求，1997 年 3 月行政院再修正核定「國家音樂廳管絃樂團設置要點暨編制表」，將樂團團長改由國立中正文化中心主任兼任，惟此時樂團尚未隸屬於兩廳院，仍為獨立之運作單位，由教育部首接監督，但僅以行政命令方式設置，並非正式公務機構，不能對外單獨行文。1997 年 5 月教育部成立樂團諮詢顧問委員會，頒訂「國家音樂廳交響樂團諮詢委員會設置要點」、「國家音樂廳交響樂團音樂總監遴選要點」、「國家音樂廳

交響樂團副團長遴選要點」；同年（1997）9 月第一屆諮詢顧問委員會成立，筆者任台灣師範大學教授受聘為主席，協助教育部進行選聘副團長，音樂總監等樂團重要行政事宜：1998 年 7 月 1 日聘請華裔指揮家林望傑為音樂總監（1998 年～2001 年），是第一位能夠全權安排樂團節目企劃的音樂總監。1999 年、2001 年筆者再度受聘為第二、第三屆樂團諮詢顧問委員會主席，第二屆期間為「未來樂團定位為財團法人」政府提供諮詢委員會共運行三屆自主性」之經營方向提出研議，第三屆則為樂團如何併入中正文化中心等相關議題提出諸多建議。諮詢委員會共運行三屆（1997 年～2003 年），每屆任期三年，於 2004 年樂團定位確認後階段性任務。2001 年樂團十五週年慶時，樂季演出場次約在 45～50 場之間。

表 6-1「聯合實驗管絃樂團」及「國家音樂廳交響樂團」期間樂團重要負責人

	姓名	任職期間	說明
音樂總監	許常惠	1994/09～1995/04	
	張大勝	1995/05～1998/06	
	林望傑	1998/07～2001/06	
	簡文彬	2001/07～2007/06	2008/07～2010/07 由藝術顧問赫比希（Günther Herbig）代理藝術總監權責
	呂紹嘉	2010/08～2015/07	
常任指揮（由教育部副監聘期間）	文科卡（Gerard Akoka）	1986/08～1990/06	兼任藝術指導
	史耐德（Urs Schneider）	1991/09～1992/07	1992～1994 由客席指揮演出

	姓名	任職期間	說明
首席客座指揮	布朗斯坦 (R. Braunstein)	1995/09～1996/08	
	赫比 (Lutz Herbig)	1996/09～1997/06	
	席維斯坦 (J. Silverstein)	1998/09～1999/06	
	簡文彬	1999/07～2001/06	兼任藝術顧問
	簡文彬	2007/09～2008/06	
	赫比希 (Günther Herbig)	2008/07～2010/07	
團長（教育部監督至2005年後併入兩廳院）	梁尚勇	1987/10～1993/02	由師大校長兼任
	呂溪木	1993/02～1994/08	由師大校長兼任
	李建興	1994/08～1996/07	由教育部次長兼任
	楊國賜	1996/07～1997/04	由教育部次長兼任
	李炎	1997/05～2001/02	由中心主任兼任
	朱宗慶	2001/04～2004/02	由中心主任兼任
	呂木琳	2004/03/01	由教育部次長兼任
副團長（教育部監督期間）	陳茂萱（行政副團長）	1987～1993	
	陳藍谷（專業副團長）	1987～1989	
	廖年賦（專業副團長）	1989～1994	
	李炎	1994/08～1997/05	由中心主任兼任
	黃奕明	1998～1999	首次辦理遴選出缺
	李明（代理副團長）	2000/01～2001/06	由教育部專門委員兼代
	鍾寶善（代理副團長）	2001/07～12	由中心副研究員兼代
	劉怡汝（代理副團長）	2002/01～12	由中心主任室秘書兼代
	何康國	2003/01/～20050/2	
執行長（併入兩廳院後）	平珩（兼代執行長）	2005/04～2006/05	由兩廳院藝術總監兼代
	邱瑗	2006/06～	由兩廳院董事會聘任

3. 兩廳院附屬表演團隊——「國家交響樂團」

2004 年立法院三讀通過「國立中正文化中心設置條例」，國立中正文化中心正式改制為行政法人，而依設置條例第十七條規定，中心得總統及相關同意，設附屬作業組織及附設演藝團隊。據此授權規定，董事會於 2005 年

5 月提送「國立中正文化中心附設國家交響樂團設置辦法」，經教育部核定通過，2005 年 8 月，樂團正式納入國立中正文化中心成為附設演藝團隊，正式定名為「國家交響樂團」（英文名稱 National Symphony Orchestra，簡稱 NSO），並獲得在國際樂壇的能見度，同時配合兩廳院組織於音樂總監及藝術演，提升台灣在國際樂壇的能見度，同時配合兩廳院組織於音樂總監及藝術總監下設立執行長，統理團務。首任執行長由兩廳院藝術總監平珩代理，次（2006）年 6 月起由邱瑗接任。

樂團目自 2006 年 7 月的第 20 個樂季以來，不僅每季演出超過 70 場次，並以亞洲首次全本《尼貝龍指環》的台灣製作，以及與德國萊茵歌劇院跨國合作《玫瑰騎士》，歌劇《卡門》則與澳洲歌劇院合力製作，這些都寫下國內音樂歌劇演出的新紀錄。《尼貝龍指環》不僅獲得德、法及亞洲音樂雜誌的大幅報導，更成為德國《交響樂雜誌》（Das Orchester）2007 年 4 月號封面故事及長達 12 頁之專題報導。陸續的自創節目《快雪時晴》以王羲之《快雪時晴帖》為緣起，由施如芳編劇、鍾耀光作曲，樂團跨界與國立國光劇團合作，簡文彬指揮，唐文華、魏海敏領銜主演，將京劇結合交響樂團聯合演出。《梧桐雨》則為今日跨國製作歌劇，由台灣旅美作曲家陳玫琪創作完成，並由東京新國家劇院新銳導演管尾友友執導，邀請指揮家溫以仁，結

合 NSO 樂團、台日聲樂家秦貴美子、平良交一、唐美雲、劉復學、陳美玲、
陳珮琪、羅明芳等人同台演出。旗艦製作《福爾摩沙信箋——黑鬚馬偕》是
由金希文作曲、邱瑗、施如芳劇本歌詞創作，漢柏斯（Lukas Hemleb）導
演、簡文彬指揮，並有聲樂家梅蘭扎（Thomas Meglioranza）、崔勝震、
陳美玲等參與演出，為全球第一部以台／英語演唱的歌劇，世界首演，並出
版專書《一部歌劇的誕生》。更在董事會大力支持下，自 2007 年起接續樂
團十年前歐洲巡演的斷層，展開定期國外巡演，包括 2007 年新加坡、馬來
西亞與日本北海道巡演，2008 年日本東京及橫濱巡演，整個樂團的定位與
發展積極朝國家級專業樂團前進。

二、問題分析

1. 國家交響樂團經費短絀

　　國家交響樂團（NSO）於 2005 年 8 月 1 日納入兩廳成為附設樂團，教
育部補助該團約 1 億多元經費亦移轉至兩廳院。政府對於國家交響樂團的公
務預算補助款分別為：2006 年補助 1 億 4436 萬元、2007 年 3070 萬元、
2008 年 1 億 1614 萬元、2009 年 1 億 3238 萬元。兩廳院改制前曾累計短絀
11 億餘元，透過教育部依據設置條例第二十七條的規定分三年撥補，終於
解決兩廳院預算長年虧損的最大困擾，這個現象其實在國家交響樂團
的預算結構上。教育部每年補助 NSO 預算約 1 億 3000 萬元，NSO 自籌預

算約 4000 萬元，NSO 年度總收入約為 1 億 7000 萬元；而總支出則每年約為 1 億 9000 萬元，因此等於每年皆產生約 2000 萬元的虧損（如表 6-2）。

表 6-2 NSO 預（決）算比較表

單位：新台幣萬元

科目	2006 年度決算	2007 年度決算	2008 年度決算	2009 年度預算
收入	18535	16640	17122	20414
教育部補助（含專案）	15000	12914	13630	15238
NSO 自籌款	3535	3726	3491	5176
支出	19656	18596	16768	18628
業務支出	8739	7877	7877	5383
管理費用支出	10916	10719	10719	11385
盈虧	-1121	-1956	353	1786

國家交響樂團屬專業樂團，為維持演出水準，有一定規模的演出團員編制與行政人員，需要固定且龐大的人事費用，加上票價平價政策，演出收入經常入不敷出，因此收支之間長年處於短絀的狀態。該團於納編兩廳院時，由於教育部指示該團的預決算應與文化中心分別列帳與管理使用，造成兩廳

院的預算無法直接支援國家交響樂團，也無致該團編列預算時為求如期推動

業務，必須努力提高贊助款與其他邀演收入（如 2009 年預算編列），但因

決算時經常無法如數達成而屢遭道檢討，監督機關應正視此問題。目前由於教

育部仍無法補足預算額度，2010 年於編列 NSO 預算時，已由兩廳院直接編

列新台幣 2000 萬元預算補助 NSO，使此一問題暫時獲得解決。

2. 兩廳院觀聽眾人數已無法大幅成長

依據文建會委託台灣表演藝術聯盟進行的「表演藝術產業調查研究報

告」[62] 顯示，2005 年台灣表演藝術團體演出場次共 11,827 場，其中以傳統戲

曲、音樂演出最多，超過半數；國內售票場觀眾累計達 112 萬人次，非售票

場演出觀眾累計約 262 萬人次。

兩廳院包含音樂廳、演奏廳、戲劇院與實驗劇場等四個室內表演廳，歷

年觀賞人次統計資料如表 6-3，在解讀分析此些數字時，需注意其內

含習慣性參觀表演的現象，也就是說，實際參觀表演的人數應低於統計中的

參觀人次。

兩廳院每年的觀賞人次大約為 60 萬人次至 65 萬人次之間，主要原因在

於兩廳院的四個表演廳座席固定，每年可以提供表演的檔期也大致維持不變

所致。以國家戲劇院為例，扣除保養維修與歲首節春節休假，每週一檔，每年

約可提供 48 檔表演，在場次的限制下，除非有新型態的表演形式，否則觀

賞人次無法大幅躍進；譬如 2006 年參觀人次較高（約 70 萬人次），即受當

年《歌劇魅影》連演三個月的影響。一般而言，戲劇院每檔的裝、卸台約需

62 該調查研究以現代戲劇、傳統戲劇、舞蹈與音樂四類為主，根據各地方政府立案登記的表演藝術團體名冊，先進行電話聯繫，再篩選出有演出或售票觀收入者，進行面訪；成功訪問 266 家，其中公立團體 9 家，民間團體 257 家。

3～4天，一檔約可表演4場，三個月大約可以提供48場的表演，而《歌劇魅影》由於連續演出三個月共64場，所以約可增加16場次的表演，增加約2萬5千參觀人次。換句話說，除衝高每場表演的上座率（2008年兩廳院四廳不分主辦或外租，每場平均上座率為67%，兩廳院合NSO主辦節目上座率為75%），仍有進步空間外，兩廳院觀聽眾人數已無法大幅成長，因此，新設事業表演場所，對滿足表演團隊需求、平衡南北區域發展以及對拓展觀聽眾人數而言，確有其必要。

3. 新設表演場所的前車之鑑

表 6-3 兩廳院參觀人次表

年次	2000年	2001年	2002年	2003年	2004年	2005年	2006年	2007年	2008年
人次	621,311	642,537	648,360	531,375	618,886	620,330	700,099	627,461	625,974

政府自2004年起規劃興建高雄衛武營藝術中心、台中大都會歌劇院、大台北歌劇院等國家級的表演館所，將來這些表演館所如何整合管理，是另一個重要課題。而國家交響樂團成立迄今，總過多次階段的變更，組織的重整、名稱的更迭等歷程，不可諱言，現階段其組織與人事仍有待檢討之處。以下針對公設表演場地與附屬團隊的兩個組織型態的方案提出討論，一是「法人多館」，二是「分立多館」：

■「一法人多館」的組織模式規劃

鑑於台灣表演藝術人才有限，若每一個表演場地或劇院都要設置一個五臟俱全的組織，設有董事會（或稱館長），監事會（或稽核長），執行長、各級主管，乃至業務執行者，又要規定幾年輪換一次的任期制，恐怕短期間難以迅速培養可勝任的大量人才。因此可借鏡英國行政法人與日本「獨立行政法人日本藝術文化振興會」的做法，將決策與執行一分為二，董事會負責所轄劇場的決策，而劇場的館長或藝術總監則負責實際的執行層面。如此，在同樣的一個董事會的架構下，一方面可以協調、釐清各劇場間所應負的重複投入、節務，達到功能互補；一方面又可以避免人事資源與行政程序的重複投入、節省大量人事成本與時間；再者，又可共享表演藝術資源，提升效率。

當然，這樣的規劃需要一個強而有效能的董事會，統籌研議表演藝術的整體發展政策，以及各劇場所擔當的任務。因此，董事會的成員必須有相當的能力與專業，甚至部分董事應常任且擔任重要的職務，如董事長與財務部長、董事會下也必須設置研發部門、財務部門、管理稽核部門，才能發揮成效，也才能達成吳靜吉博士在序文提及有人認為兩廳院應協助所有在台灣藝術中心首演的團隊到世界各地演出的期許。而各個劇場再依據其性質與特性聘任館長（或藝術總監），其任期可不設定，若表現優異可持續擔任，若不適任即可解聘，以收「人盡其才」之效。而如此設計的行政法人機關，其權力與重要性相對提高，勢必也須強化其課責與監督機制。

以下針對政府目前已有及規劃興建的館舍，以「一法人多館」的組織架構呈現於圖 6-1 中，相關附屬團隊本書亦提出可能的歸屬。

■「分立多館」的組織模式規劃

另一種方式，為避免董事會權責過大，一旦董事會權責無能恐造成全盤皆輸的局面，亦可各個劇院各依其地區需求及發展特性各自成立組織，各自運作。此種模式的主管機關必須有相當的能力，清楚了解各館的定位、資源與優劣點。另外，為整合彼此間的溝通與協調，應成立一個協調委員會，以共謀相關決策。根據以往的經驗，這種模式通常為各自為政，由於主管機關已將權責下放，容易將之視為邊緣業務，投入的心力相對誠稃，業務熟悉度自然不足，而協調委員會也可能形式重於實質溝通，多半只有互相了解，難以共享資源，相對於圖6-1，「分立多館」的組織架構與相關附屬團隊呈現如圖6-2。

兩種方案各有其優缺點，經洽訪談，國家交響樂團前音樂總監簡文彬、現任兩廳院藝術總監劉瓊淑，現任國家交響樂團執行長邱瑗，相關意見分別如下[63]：

簡文彬認為，公設表演場地的附屬團隊雖然都屬於公立性質，但也得依台灣整體「市場」需求，決定其供給策略。若以「供需」為前提來考量，有兩種思考方向：一種是以台北中正文化中心來統一負責製作節目，並供應至國各大場地巡迴表演；另一種則是將全國分為譬如北、中、南、東四區，依照各區區的需求來自行發展。基本上中央主管機關在決策時權衡該以兩點來考量，一是市場活動的需求，二是政策發展的需求。以其服務的德國萊因歌劇院公司（Deutsche Oper am Rhein）為例，此機構同時經營管理杜賽道夫市立歌劇院（Opernhaus Dusseldorf）及杜伊斯堡市立劇院（Stadttheater Duis-

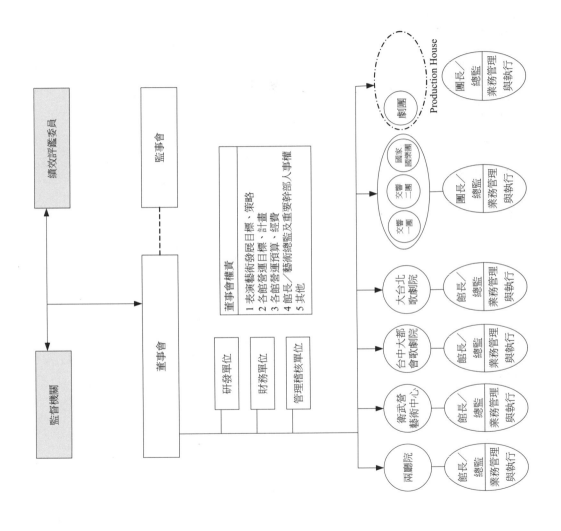

圖 6-1「一法人多館」組織模式圖

burg）的表演活動，這是德國在戰後所成立的第一個城市聯合經營的範例，就目前在德國的實際狀況顯示，同時經營管理三個城市的劇院時會很難負擔，因為不同的城市有不同的市場需求，進而影響節目製作的方向以及員工的性質。

　　至於公設表演場地是否需要附設團隊或附屬機構，簡文彬認為有附設團隊或附屬機構，絕對會增加文化中心的特色，以樂團為例，他強調必須分清楚常態和臨時樂團的不同，並且給予不同的待遇，國內許多所謂的Pick-up樂團，無（或為數甚少）固定班底，這些樂團不能與國台交、長榮等樂團等而視之。因此他主張，以政府的角度出發，要投資發展就應該投資發展「正規、常態」的團隊，Pick-up式的團隊在民間隨時可以組成產生，這不是政府該做的。由政府組織的團隊，就應該委員起執行國家文化藝術政策以及社會文化藝術教育的責任。

　　簡文彬也提醒，在引進國外經營範例時，一定要真正了解原本制度的精神，而在「依國情做修改」時也要有精密的整體考量。譬如NSO於2005年改制為中心附設表演團際，當時討論即決以德國的交響樂團團員公約（Tarifvertrag Kulturorchester, TVK）作為NSO設計團員人事規則的範本。然而在改制四年後現在看來，已經有各自屬述的混亂狀態，制度並非不能調整，在發展經營的過程中，總會有各方人士依各自需求提出修改的意見，譬如說可以參考美國、日本、法國某某交響樂團，甚或NSO原本的制度等等，這時主事者就必須非常清楚原來的設計架構及其精神，才不會在接受或拒絕修改建議時造成原本制度的混亂，引進制度時最好整套引用較為完整，若實在必須混合各制，一定要深入了解。而若採取「分立多館」的做法，就

「分立多館」組織架構與執掌分工

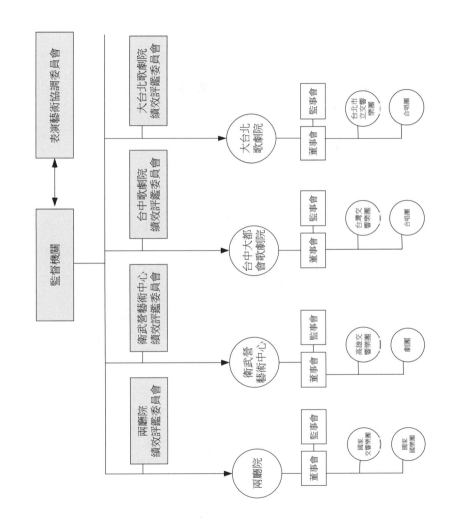

圖 6-2 分立多館的組織模式圖

應讓各館所的負責人有充分的責任與權力，讓各館能夠決定並發展各自具有特色的團隊。

簡文彬另外提出德國二項制度：一、指派公營企業成為藝文機構的當然贊助者，甚至直接讓企業來負責這樣的營運；二、德國所有樂團的當然度是一致的，團員在各團服務的年資可帶著走，而樂團間在演奏員互相支援時，也可依照相同職務擔任協演。當年 NSO 併入兩廳院，乃針對兩種預設狀況，一是各自獨立發展，二是併入之後相輔相成，行政支援一把考量。這似乎是期望能在併入之後「真正是一家人」，但現在似乎朝向各自獨立運作的狀態。

另外，簡文彬也指出，「總監」二字有翻譯的問題，總監並非指最上位的管理者，音樂總監從來就不是負責經營的人，不能因為指揮家是很有名的藝術表演者，就誤解為指揮掌整個樂團的營運。

劉瓊淑認為，NSO 併入兩廳院後，對樂團的發展是正面的，打破公務員心態個別化合約的簽定，對團員是約束也是激勵，樂團績效已明顯增加。至於團員素質及節目品質也有進步，但可惜這兩年音樂總監出缺，以致於又進一步幅度不夠明顯。在兩廳院與 NSO 的互動方面，若主管機關無法於短期內補足 NSO 的年度預算時，兩廳院在樂團運作、樂器採購等財務面，必須給予協助。

至於未來附屬團隊的設置，劉瓊淑認為若採「一法人多館」的設置，好處在資源充足且能妥善運用，惟須注意相關配套措施，例如必須有專任董事，而且其任期應為四年（目前兩廳院三年一屆的任期設計太短），而館長（或總監）則不受任期保障或限制，完全依專業及執行力考量。若採「分立

多館」制，則有機動靈活及容易在地化的好處，但必須加強主管機關的功能，才能有效協調並分配資源於各館之間。

　邱瑗對於附屬團隊的設置，則主張「一法人多館」，且將附屬團隊直接隸屬於董事會的設計，是最符合資源共享且讓團隊充分發揮能量的設置。她建議可於董事會下設立國家級交響樂團，由董事會統籌規劃、管理，以便支援各表演廳的演出需求，如此樂團編制才會大而穩定，越趨專業。至於戲劇及舞蹈部分，則建議於董事會下設立「production company（house）」負責製作節目，提供各表演廳含巡迴演出；「production company」可簽定某些班底演員及舞者，除班底演員外，因不同的節目製作需要，再邀請其他主要表演者加入。

　NSO併入兩廳院後，邱瑗認為對樂團的發展是正面的，除管理營運更為彈性外，樂團的專業及自主性亦增加。惟要從公設樂團走到職業樂團，NSO還有需要努力的空間，團員對職業樂團的認知尚不夠成熟，而董事會及中心行政人員等對職業樂團的發展也仍顯陌生；另，樂團音樂總監任期4到6年，與董事會一屆3年的任期不一致，增加溝通的成本；又，樂團執行長由樂團音樂總監及兩廳院的藝術總監共同決議聘任，但由董事長代表簽約，呈現出領導體系的紊亂等等，都是未來可以改善的地方。其次，她建議國家交響樂團的定位與功能宜再充分討論，與監督單位（教育部、監員會、審計部等）的認知，與執行單位的認知似乎還有許多落差，例如，監督機關有時因業務需要，要求樂團參加政策性活動演出，但樂團已定位為職業樂團，演出檔期與內容均需事先規劃與安排，常因無法臨時配合而導致誤解。

三、解析與建議

1. 建立 NSO 與中心合作共榮的默契

　　為解決 NSO 目前所面臨長期性財務缺口問題，應允許並並鼓勵兩廳院與樂團多加互助與融合。由於兩廳院於 2004 年即行政法人化，而 NSO 於 2005 年方正式併入兩廳院之際，雙方為保持樂團運作及其節目的自主性，要求財務獨立。各自有獨立帳冊，各自營運的結果，造成在兩廳院內部如同兩個不太相干的單位。組織文化的因素及制度設計的局限造成無法整體運作至今，如前述。除 NSO 產生財務虧損問題時兩廳院經費無法即時流入撥補外，在行政、人事與財務管理作業上的合力，也顯效益不足。既然 NSO 已經是兩廳院的附屬團隊，雙方也已磨合多年，實不應再區分為二，監督機關應可以更加授權甚至於鼓勵 NSO 與兩廳院融合，當兩廳院把扶植推展 NSO 視為主要的營運項目之一，而 NSO 必須將代表兩廳院主要形象之一、視為其與任務時，雙方才能在同一個董事會下目標一致、互利發展，否則這些扞格現象將會一再重現於表演藝術館含與附屬團隊之間，不論是「一法人多館」或「分立多館」，都是極大的困擾。

2. 開發藝文人口與累積創作能量

　　未來高雄衛武營文化中心、台中大都會歌劇院等大型劇場完工後，勢必

面臨可否提供充足且有品質的節目之問題。在表演藝術的質與量上，這些新增場地均需要有穩定的演出，其前提則必須有足夠的藝文消費群眾，才不致淪為被人詬病的「蚊子館」。藝文人口的養成，最重要也最有效的方法，在於從小培養，從學校各年齡層正規教育著手，必須建立活潑具啟發性的教材與學習模式，才能養成國人喜好近藝術文化的嗜好與習慣。在表演節目方面，則要在建築體落成之前就著手準備，蓄存表演藝術界，透過時間的累積，的能量。

3. 設計更周延妥適的組織架構

基於國家長遠發展的立場，對於公設表演場地與附屬團隊的組織模式，本書提出上述兩種方案之建議，因各有利弊，各界必須審慎評估並提前妥善規劃，讓即將落成的公設表演場地以及困擾多時的附設團隊定位與發展等問題，能在全盤規劃下獲得最好的安排；莫讓兩廳院及國家交響樂團一直在臨時性組織架構（即俗稱黑機關）的箇境下，營運碰童多年的問題再次發生，令人憂心。目前各界對此議題的討論仍顯狹隘與不足。

兩廳院改制為行政法人後，由於任務明確，行政自主，管理嚴謹，在文化藝術的推動上比以往任更具企圖心與競爭力，內控制度更完備，行政作業更加精準，財務運用更具效率。誠如兩廳院主要幹部表示，改制後，兩廳院營運的彈性明顯增加，彈性增加的部分主要反映在幾個面向：1. 預算的運用較為靈活，2. 計畫的修正與變更更有彈性，3. 人事任用制度更鬆綁，4. 兩廳院可自行進行內部組織的調整。這些改變使得中心長期以來不適任人員工資遲遲問題獲得解決，改制後新進人員至今已達約 130 位，人員素質及整體士氣明顯提升；預算執行也從原先的執行消耗預算狀態進入控管預算狀態，另預算規模從原先的新台幣 7 億元，透過教育部的補助及兩廳院的自籌款，已成長到新台幣 11 億元（含 NSO），兩廳院的制度日趨完善，業務也愈趨活化，整體競爭力已見提升。

本書拋磚引玉，期盼各界能深入探討。以下僅就前面各章節所提出的幾項建議，再次簡要整理如下，作為結論：

一、分權的雙首長制是不當的設計

現行國立中正文化中心設置條例是探分權的雙首長設計，董事會接受教育部授權與監督，卻由藝術總監對外代表行政法人，掌管所有計畫與業務執行，董事會有責無權，藝術總監有權無責，已造成兩廳院指揮體系的紊亂，是不當的設計。

在政府大力推動組織改造，相關文化藝術機構或新建或面臨轉型之際，應回歸行政法人法草案的設計，明確採董事會制或首長制

二、應回歸行政法人法草案的設計，明確採董事會制或首長制

行政院之前或目前所提出的行政法人法草案，都已明文規定行政法人原則採合議型式的董事會會制，但於規模較小或業務較為單純時得採首長制。未來國立中正文化中心設置董制，應配合行政法人法的規定修正，不論採董事會制或首長制應明確，目前兩種制度混搭使用造成權責不明的不周延立法，不應再發生。

三、董事會制較適合兩廳院的發展

由於兩廳院的節目辦理及營運管理，牽涉的專業層面相當廣泛與多元，光是藝術部分就包含音樂、戲劇、舞蹈、戲曲、另還有關於行政、財務、管理、法務、行銷等專業，因此本書主張兩廳院應採董事會制，透過董事們的不同專業，以合議的方式集體領導。

四、董事會應設有給職常務董事

本書除主張董事會制之外，也主張董事會內應有有給職常務董事。目前兩廳院的董事皆是無給職，原則上每三個月僅需開一次董事會，根本無法充分了解與管理兩廳院眾多決策與業務，因此若確定採董事會制時，應設常務董事，使其全職投入兩廳院的決策與經營。

五、改制為行政法人時，員工身分宜一律轉換以避免管理困擾

目前兩廳院員工身分複雜，有一般人員、有經銓敘核定之公務人員、有經教育部核定之教育人員、點工等等，不同身分人員、各有

其各自適用之個人事管理規章，造成內部個人事管理極大困擾，將來另有新行政法人成立時，在妥善權益保障規劃下，員工身分以一律轉換，較為適當。

六、兩廳院適合的總預算規模為新台幣 9~10 億元，自籌款比例 35%~40%

兩廳院（不含 NSO）在沒有其他重要硬體汰換及修繕的前提下，由於場地使用與節目辦理的政策已愈趨明朗，總預算在新台幣 9 到 10 億元是目前合適的規模，而這其中兩廳院的自籌款比例可達 35% 到 40% 之間，即政府補助 60% 到 65% 之間。

七、各監督機關與兩廳團隊間應加強政策對焦，避免評鑑流於形式

兩廳院所面臨的監督機制不可謂不多，然而由於各機關之間，特別是監督機關，對於兩廳院的政策乃至於經營內容與方式，其實相當陌生。各監督機關與兩廳院間，應加強政策對焦與對話，以避免過多形式化的監督，從增文書作業，而評鑑指標的設定也有再檢討。

八、公設表演場地與附屬團隊的組織模式「一法人多館」或「分立多館」，應及早並擴大討論

政府自 2004 年起陸續規劃興建多個重要的公設表演場地，以及國內所有的幾個公設表演團隊間，應如何站在國家整體競爭力，以及台灣表演藝術界界整體發展的高度，去規劃其應有的組織及運作型

態，本書提出「一法人多館」或「分立多館」的規劃建議，各有利弊，這是台灣文化藝術界即將面臨的一項重要轉變，對未來的發展影響深遠，相關政策需要各界的意見參與並且及早討論。

在台灣公開討論表演藝術政策、行政、管理與經營的場合甚少，甚至沒有對話的機會，期待更多的有識之士，能發揮能力與影響力，充分細緻與理性的討論，才能精進台灣藝術文化的發展，共創台灣藝術文化的國際品牌，為文化創意產業奠定基礎，提升國家競爭力。

附錄

附錄一、國立中正文化中心設置條例（2004/01/20 總統令制定公布）

2004/01/20 華總一義字第 09300012061 號總統令制定公布

第一章　總則

第一條　為營運管理國家戲劇院及國家音樂廳，以確立其國家級表演藝
　　　　術中心之定位，提升國家文化藝術形象，創造國際競爭優勢，
　　　　並推廣表演藝術及社會藝術教育活動，提升國民文化生活水
　　　　準，特設國立中正文化中心（以下簡稱本中心），並制定本條
　　　　例。

第二條　本中心為行政法人，其監督機關為教育部。

第三條　本中心之業務範圍如下：

　　　　一、國家戲劇院、國家音樂廳之營運及管理。

　　　　二、表演藝術活動之策劃、製作及推廣。

　　　　三、表演藝術相關影音出版品之出版、發行，表演藝術專業技
　　　　　　術及行政人員之培訓。

　　　　四、票務系統之經營及管理。

　　　　五、促進國際文化合作及交流。

　　　　六、其他與表演藝術相關之業務。

第四條　　本中心之經費來源如下：

一、營運之收入。

二、政府之補助。

三、受託研究及提供服務之收入。

四、國內外公私立機構、團體及個人捐贈。

五、其他有關收入。

前項第二款之政府補助項目，指人事費、節目費、行銷推廣費、建築物與固定設施維修及購置費、重要設施修及購置費，以及其他特殊維修計畫所需經費。

第一項第四款之捐贈，視同捐贈政府。

第五條　　國家戲劇院及國家音樂廳之不動產維持國有，由監督機關委託本中心管理。

本中心成立後，原國立中正文化中心作業基金裁撤，除依第二十七條規定辦理外，其資產及負債由本中心概括承受，不受預算法第二十五條及第八十八條規定之限制。

第二章　組織

第六條　　本中心設董事會，置董事十一人至十五人，由監督機關自下列人員遴選推薦，報請行政院院長聘任之：

一、政府相關機關代表。

二、表演藝術相關之學者、專家。

三、文化教育界人士。

四、民間企業總營、管理事業或對本中心有重大貢獻之社會人士。

前項第一款之監事三人，由監督機關報請行政院院長聘任之；解聘時，亦同。

本中心設董事會，置監察人三人至五人，由監督機關報請行政院院長聘任之；解聘時，亦同。

監察人應互選一人為常務監察人。

項之辦法，由監督機關定之。

董事、監察人之資格、遴聘、解聘與補聘之方式及其他相關事

第七條　董事、監察人任期為三年，期滿得續聘一次，但續聘人數不得超過總人數三分之二，不得少於三分之一。

本中心置董事長一人，由監督機關提請行政院院長就董事人選聘任之；解聘時，亦同。

第八條　董事長綜理董事會業務。

董事會之職掌如下：

一、工作方針之核定。

二、營運計畫、營運目標之審議。

三、總費之審募。

四、自有不動產處分或其設定負擔之審議。

第九條

五、年度預算之核定及決算報告之審議。

六、藝術總監之任免。

七、重要規章之審議或核定。

第十條　董事會每三個月開會一次，必要時得召開臨時會議，由董事長召集並擔任主席。

第十一條　監事會之職掌如下：

一、業務、財務之審查。

二、財務帳冊、文件及財產資料之稽核。

三、決算報告之審查。

四、其他重大事項之審查或稽核。

監察人單獨行使職權，常務監察人應代表全體監察人列席董事會會議。

第十二條　董事、監察人應親自出席董事會會議、監事會會議，不得委託他人代理出席。

第十三條　董事、監察人、藝術總監應遵守利益迴避原則，不得假借職務上之權力、機會或方法，圖謀本人或關係人之利益；其利益迴避之範圍，由監督機關定之。

董事、監察人、藝術總監相互間，不得有配偶及三親等以內血親、姻親之關係。

第十四條　本中心董事長、董事及監察人均為無給職。

第十五條　本中心置藝術總監一人，由董事長提請董事會通過後聘任之；藝術總監受董事會之督導，綜理本中心業務，對外代表本中心。

藝術總監之職掌如下：

一、年度計畫之核定。

二、年度預算之擬訂及決算報告之提出。

三、所屬人員之任免。

四、業務之執行與監督。

五、其他業務計畫之核定。

第十六條　本中心之組織、人事、內部稽核、議事及其他重要規章，由董事會通過後，報請監督機關核定。

本中心之新進人員不具公務人員身分者，依其人事管理規章辦理；其權利義務關係應於契約中明定。

本中心董事、監察人、藝術總監之配偶及其三親等以內之血親、姻親，不得擔任本中心總務、會計及人事職務。

第十七條　本中心得總監督機關同意，設附屬作業組織及附設演藝團隊。

第三章　業務及監督

第十八條　本中心應擬具營運計畫，並訂定營運目標，報請監督機關核

第十九條　本中心預算、決算之編審，依下列程序辦理：

一、會計年度開始前，應依據年度工作計畫，編列年度預算，提經董事會核定後，報請監督機關備查。

二、會計年度終了後二個月內，應將工作成果及收支決算報告，提經董事會審議，並經監事會會議通過後，報請監督機關核定。

前項第二款決算報告，審計機關得審計之；審計結果，得送監督機關或其他相關機關為必要之處理。

定。

第二十條　監督機關對本中心之監督權限如下：

一、財產及財務狀況之檢查。

二、營運（業務）績效之評鑑。

三、董事、監察人之聘任及解聘。

四、董事、監察人於執行業務違反法令時，得為必要之處分。

五、本中心有違反憲法、法律、法規命令時，予以撤銷、變更、廢止、限期改善、停止執行或其他處分。

六、自有不動產處分或其設定負擔之核可。

七、其他依法律所為之監督。

第二十一條　監督機關為辦理前條第二款之評鑑，應設績效評鑑委員會；其委員除有關機關代表外，應包括學者專家及社會公正人士。學

者事案人數不得少於三分之一。

前項委員會之組成、評鑑項目、方法、程序及其他相關事項之辦法，由監督機關定之。

第四章　人事及現職員工權益保障

第二十二條　國立中正文化中心（以下簡稱原機關）現有編制內依公務人員相關任用法律任用，派用公務人員於機關改制之日隨同移轉本中心繼續任用者（以下簡稱繼續任用人員），仍具公務人員身分，其任用、服務、懲戒、考績、訓練進修、俸給、保險、保障、結社、退休、資遣、撫卹、福利及其他權益事項，均依原適用之公務人員相關法令辦理。但不能依原適用之公務人員相關法令辦理之事項，由行政院會同考試院另訂辦法行之。

前項繼續任用人員中，人事、主計、政風人員之管理，與其他公務人員同。

前二項人員得依改制前原適用之組織法規，於首長以外之職務範圍內，依規定辦理陞遷及銓敘審定。

第一項及第二項人員，得隨時依其適用之公務人員退休、資遣法令辦理退休、資遣後擔任本中心職務，但不加發慰助金，並改依本中心人事管理規章進用。

第二十三條　原機關公務人員不願隨同移轉本中心者，或經本中心評估不適任者，應由原主管機關於一年內予以專案安置；或於機關改制

之日依其適用之公務人員退休、資遣法令辦理退休、資遣，並一次加發七個月之俸給總額慰助金，但已達屆齡退休之人員，依其提前退休之月數給之。

前項人員於退休、資遣生效日起七個月內，再任有給公職時，應由再任機關收繳扣除離職（退休、資遣）月數之俸給總額慰助金繳庫。

前二項所稱俸給總額慰助金，指退休、資遣當月所支本（年功）俸與技術或專業加給及主管職務加給。

第二十四條　原機關現有依聘用人員聘用條例及行政院暨所屬機關約僱人員僱用辦法聘用及約僱之人員（以下簡稱原機關聘僱人員），其聘用契約尚未期滿且不願隨同移轉本中心於改制之日辦理離職者，除依各機關學校聘僱人員離職儲金給與暨辦法規定辦理離職外，並依其最後在職時月支報酬為計算標準，一次加發七個月之月支報酬。但契約將屆滿之人員，依其提前離職之月數發給之。其因退出原參加之公教人員保險（以下簡稱公保）或勞工保險（以下簡稱勞保），有損失公保或勞保投保年資者，並發給保險年資損失補償。

前項人員於離職生效日起七個月內，再任有給公職時，應由再任機關收繳扣除離職月數之月支報酬繳庫。所領之保險年資損失補償於其將來再參加各該保險領取老年給付或養老年給付時，由原請領之保險機關代扣原請領之補償金，並繳還原機關之上級主管機關承保保險機構。

關，不受公教人員保險法第十八條或勞工保險條例第二十九條

不得讓與、抵銷、扣押或供擔保之限制，但請領之養老給付或

老年給付較原請領之補償金額低時，僅繳回所領之養老給付或

老年給付同金額之補償金。

前二項保險年資損失補償，準用公教人員保險法第十四條或勞

工保險條例第五十九條規定之給付標準發給。

原機關聘僱人員於機關改制之日，因本中心營運需要，隨同移

轉本中心者，應於改制之日辦理離職，並依各機關學校聘僱人

員離職儲金給與辦法發給離職儲金。但不加發七個月之月支報酬

及保險年資損失補償，其因退出參加之公保，有損失公保投保

年資者，依第二項及前項規定，發給保險年資損失補償，並改

依本中心人事管理規章進用。

第二十五條　原機關現有依各機關團體駐衛警察設置管理辦法進用之駐

衛警察（以下簡稱原機關駐衛警察），不願隨同移轉本中心或

經本中心評估不適任者，原主管機關協助安置；或於機關改制

之日依其適用之退職、資遣法令辦理退職、資遣，並一次加發

七個月之月支薪津，但已達屆齡退職之人員，依其提前退職之

月數發給之。其因退出原參加之公保，有損失公保年資者，並

發給保險年資損失補償之。

前項人員於退職、資遣生效日起七個月內，再任有給公職職務

時，應由再任機關收繳扣除離職（退職、資遣）月數之月支薪

津繳庫。所領之保險年資損失補償於其將未再參加公保領取養

老給付時，承保機關應代扣原請領之補償金，並繳還原機關之

上級主管機關，不受公教人員保險法第十八條不得讓與、抵

銷、扣押或供擔保之限制，老給付較原請領之補償

金額低時，僅繳回所領之養老給付同金額償金。

前二項所稱月支薪津、指退職、資遣當月所支薪俸、專業加給

及主管職務加給；保險年資損失補償，準用公教人員保險法第

十四條規定之給付標準發給。

原機關駐南警察於機關改制之日，因本中心營運需要，隨同移

轉本中心者，應於改制之日依其適用之退職、資遣法令辦理退

職、資遣，但不加發七個月月支薪津，並改依本中心人事管理

規章準用。

第二十六條　原機關現有依事務管理規則進用之工友（含技工、駕駛）（以

下簡稱原僱工友），不願隨同移轉本中心或經本中心評估不

適任者，由原主管機關協助安置；或於機關改制之日依其適用

之退職、資遣法令辦理退職、資遣，並一次加發七個月之餉給

總額慰助金，但已達屆齡退職之人員，依其提前退休之月數發

給之。其因退出原參加之勞保、有損失勞保投保年資者，並發

給保險年資損失補償。

前項人員於退職、資遣生效日起七個月內，再任有給公職時，

應由再任機關扣繳收繳之餉給（退職、資遣）月數之餉給總額慰

助金繳庫。所領之保險年資損失補償於其將來再參加勞保領取老年給付時，承保機關應代扣原請領之老年給付款，並繳還原機關之上級主管機關，不受勞工保險條例第二十九條不得讓與、抵銷、扣押或供擔保之老年給付款限制，但請領之老年給付較原請領之補償金額低時，僅繳回所領之老年給付同金額之補償。

前二項所稱給總額慰助金，指退職、資遣當月所支本（年功）餉及事業加給；保險年資損失補償，準用勞工保險條例第五十九條規定之給付標準發給。

原機關員工友於機關改制之日，因本中心營運需要，隨同移轉本中心者，應於改制之日依其適用之退撫、資遣法令辦理退休、資遣，但不加發七個月餉給總額慰助金，並改依本中心人事管理規章進用。

第二十七條　原機關改制所需撥補之累積虧損，應由原主管機關在年度預算範圍內分年調整支應，不受預算法第六十二條及第六十三條規定之限制。

原機關改制所需員工加發慰助金及保險年資損失補償等相關費用，得由原機關及其原主管機關在年度預算範圍內分年調整支應，不受預算法第六十二條及第六十三條規定之限制。

第二十八條　曾配合機關（構）學校業務調整而精簡、整併、改隸、改制或裁撤，依據相關法令規定辦理退休、資遣或離職，支領加發給與者，不適用本條例有關加發慰助金或月支報酬之規定。

第二十九條　休職、停職（含免職職未確定）及留職停薪人員因原機關改制本中心而隨同移轉者，由原機關列冊交由本中心繼續執行。留職停薪人員提前申請復職者，應准其復職。依法復職或回職復薪人員，不願配合移轉者，得依本條規定辦理退休、資遣。

第三十條　第二十二條、第二十三條、第二十七條至前條規定，於原機關依教育人員任用條例規定聘任之人員，準用之。

第五章　會計及財務

第三十一條　本中心之會計年度，應與政府會計年度一致。

第三十二條　本中心之會計制度經董事會通過，報請中央主計機關核定後辦理之。

本中心之財務報表，應委請合格會計師進行財務報表查核簽證。

第三十三條　本中心成立後，因業務需要，得價購公有不動產。土地之價款，以當期公告土地現值為準。地上建築改良物之價款，以稅捐稽徵機關提供之當期評定現值為準；無該當年期評定現值者，依公產管理機關估價結果為準。

本中心以政府機關核撥經費指定用途所購置之財產為公有財產。前項公有財產以外，由本中心取得之財產為自有財產。公有財產之管理、使用、收益等事項，依其他法律之規定；其他法律未規定者，由監督機關另定辦法辦理之。公有財產用途廢

止時，應移交各級政府公產管理機關接管。

第三十四條　政府機關核撥本中心之經費，應依法定預算程序辦理，並受審計監督。本中心自主財源及其運用管理相關事項，由本中心訂定收支管理規章，報請監督機關備查。

第三十五條　本中心所舉借之債務，以具自償性質者為限。預算執行結果，如有不能自償之虞時，應即檢討提出改善措施報請監督機關核定。

第三十六條　本中心之採購作業，應本公開、公平之原則，並應依我國締結簽訂條約或協定之規定，由本中心擬訂採購作業實施規章，報請監督機關核定後施行，不受政府採購法之限制。

第三十七條　本中心之相關資訊，應依政府資訊公開法規公開之；其年度財務報表及年度營運（業務）資訊，應主動公開。

第三十八條　對於本中心之行政處分不服者，得依訴願法之規定，向監督機關提起訴願。

第六章　附則

第三十九條　本中心不能達到設置目的時，監督機關得為必要處置，或報請行政院同意後，解散之。
本中心解散時，繼續任用人員，由監督機關協助安置，或依其

適用之公務人員法令辦理退休、資遣，其餘人員終止其契約；

其剩餘財產繳庫；其相關債務由監督機關概括承受。

第四十條　本條例施行日期，由行政院定之。

附錄二、中正文化中心設置條例草案（2002/12/16 行政院院會通過）

第一條　為營運管理國家戲劇院及國家音樂廳，以確立其國家級表演藝術中心之定位，提升國家文化藝術形象，創造國際競爭優勢，並推廣表演藝術及社會藝術教育活動，提升國民文化生活水準，特設置國立中正文化中心（以下簡稱本中心），並制定本條例。

第二條　本中心為行政法人，其監督機關為教育部。

第三條　本中心之經費來源如下：

　　一、營運之收入。

　　二、政府之補助。

　　三、受託研究及提供服務之收入。

　　四、國內外公私立機構、團體及個人捐贈。

　　五、其他有關收入。

　　前項第四款之捐贈，視同捐贈政府。

第四條　本中心之業務範圍如下：

　　一、國家戲劇院、國家音樂廳之營運及管理。

　　二、表演藝術活動之策劃、製作及推廣。

三、表演藝術相關影音出版品之出版、發行、表演藝術專業技
　　術及行政人員之培訓。

四、票務系統之經營及管理。

五、促進國際文化合作及交流。

六、其他與表演藝術相關之業務。

第五條　　國家戲劇院及國家音樂廳之不動產維持國有，由主管機關委託
　　　　　本中心管理。

　　　　　本中心成立後，原國立中正文化中心作業基金裁撤，其資產及
　　　　　負債由本中心概括承受，不受預算法第二十五條及第八十八條
　　　　　規定之限制。

第六條　　本中心設董事會，置董事十一人至十五人，由主管機關自下列
　　　　　人員遴選推薦，報請行政院院長任之：

一、政府相關機關代表。

二、表演藝術相關之學者、專家。

三、文化教育界人士。

四、民間企業經營、管理專家或對本中心有重大貢獻之社會人
　　士。

　　　　　前項第一款之董事三人，第二款至第四款之董事各不得超過四
　　　　　人。

　　　　　本中心置監察人三人至五人，由主管機關報請行政院院長聘任
　　　　　之；並得互選一人為常務監察人。

第七條　董事、監察人任期為三年，期滿得續聘一次。

董事、監察人之資格、遴聘、解聘與補聘之方式及其他相關事項之辦法，由主管機關定之。

第八條　本中心置董事長一人，由主管機關提請行政院院長就董事人選聘任之。

董事長對內綜理董事會業務，對外代表本中心。

第九條　董事會之職掌如下：

一、工作方針之核定。

二、重大計畫之審核。

三、總費之審核、保管及運用。

四、預算及決算之審核。

五、重要人事之任免或核定。

六、重要規章之訂定及修正。

七、其他重大事項之審議或核定。

第十條　董事會每三個月開會一次，必要時得召開臨時會議，由董事長召集並擔任主席。

第十一條　監察人之職掌如下：

一、業務、財務之審查。

二、財務帳冊、文件及財產資料之稽核。

三、決算報告之審查。

四、其他重大事項之審查或稽核。

監察人單獨行使職權，常務監察人應代表全體監察人列席董事會會議。

第十二條　本中心董事長、董事及監察人均為無給職但得依規定支領出席費或交通費。

第十三條　本中心置藝術總監一人，由董事長提請董事會通過後聘請之；其受董事會之監督，執行本中心業務。

第十四條　本中心組織、人事、內部稽核、議事及其他重要規章，出董事會通過後，報請主管機關核定。

本中心之新進人員不具公務人員身分者，並依其人事管理規章辦理。

第十五條　本中心得經監督機關同意，設附屬作業組織及附設演藝團隊。

第十六條　本中心應擬具營運計畫，並訂定年度營運目標，報請主管機關核定。主管機關應對本中心營運績效作評鑑。

第十七條　本中心會計事務之處理，應建立會計制度，本中心之會計年度，比照政府之會計年度。

本中心財務報表應委請合格會計師進行財務報告查核簽證，年度財務報表及年度營運資訊應予公開，並提供公眾查閱。

第十八條　本中心預算、決算之編審，依下列程序辦理：

　　一、會計年度開始前，應依據年度工作計畫，編列年度預算，提經董事會核定後，報請主管機關備查。

　　二、會計年度終了後，應將工作成果及收支決算報告，提經監察人審核後，報請主管機關核定。

第十九條　國立中正文化中心（以下簡稱原機關）現有編制內依公務人員相關任用法律任用之公務人員（以下簡稱公務人員）於機關改制之日隨同移轉本中心繼續任用者，仍具公務人員身分，其任用、考績、陞遷、保險、保障、退休、資遣、撫卹及其他福利等事項，均依公務人員相關法令辦理。其有關人事作業程序之處理規定，由行政院會同考試院另訂辦法行之。

　　前項人員得隨時依其適用之公務人員退休、資遣法令退休、資遣後擔任本中心職務，但不加發七個月俸給總額慰助金，並改依本中心之人事管理規章進用。

第二十條　原機關公務人員不願隨同移轉本中心者，由主管機關協助安置，或於機關改制之日依其適用之公務人員退休、資遣法令辦理退休、資遣，並一次加發七個月俸給總額慰助金，但已達屆齡退休之人員，依其提前退休之月數發給之。

　　前項人員於退休、資遣生效日起七個月內，再任有給公職時，應由再任機關收繳扣除離職（退休、資遣）月數之俸給

　　總額助金繳庫。

　　前二項所稱俸給總額慰助金，指退休、資遣當月所支本（年功）俸與技術或專業加給及主管職務加給。

第二十一條　原機關現有依聘用人員聘用條例及行政院暨所屬機關約僱人員僱用辦法及約僱之人員（以下簡稱原機關聘僱人員），其聘僱契約尚未期滿且不願隨同移轉本中心之日於機關改制之日辦理離職者，除依各機關學校聘僱人員離職儲金給與辦法規定辦理外，並依其最後在職時月支報酬為計算標準，一次加發七個月之月支報酬。但契約將屆滿之人員，依其提前離職之月數發給之。其因退出原參加之公教人員保險（以下簡稱公保）或勞工保險（以下簡稱勞保），有損失公保或勞保投保年資者，並發給保險年資損失補償。

　　前項人員於離職生效日起七個月內，再任有給公職時，應由再任機關收繳扣除離職月數之月支報酬繳庫。所領之保險年資損失補償於其將來再參加各該保險領取老年給付時，承保機關應代扣原請領之補償金，並繳還原機關之上級主管機關，不受公教人員保險法第十八條或勞工保險條例第二十九條不得讓與、抵銷、扣押或供擔保之限制，但請領之養老給付或老年給付較原請領之養老給付或老年給付之補償金額低時，僅繳回所領養老給付或老年給付之補償金。

　　前二項保險年資損失補償，準用公教人員保險法第十四條或勞保老年給付同金額之補償。

工保險條例第五十九條規定之給付標準發給。

原機關聘僱人員於機關改制之日，因本中心營運需要，隨同移轉本中心者，應於改制之日辦理離職，並依各機關學校兩僱人員離職儲金給與辦法發給離職儲金，但不加發七個月月支報酬及保險年資損失補償。其因退出參加之公保年資損失補償，依第二項及前項規定，發給保險年資損失補償，並改依本中心人事管理規章進用。

第二十二條　原機關現有依各機關學校團體駐衛警察設置管理辦法進用之駐衛警察（以下簡稱原機關駐衛警察）不願隨同移轉本中心，或經本中心評估不適任者，原主管機關協助安置；或於機關改制之日依其適用之退職、資遣法令辦理退職、資遣，並一次加發七個月之月支薪津，但已達屆齡退職之人員，依其提前退職之月數發給之。其因退出原參加之公保，有損失公保年資者，並發給保險年資損失補償。

前項人員於退休、資遣生效日起七個月內，再任有給公職或職務時，應由再任機關收繳扣除離職（退職、資遣）月數之月支薪津繳庫。所領之保險年資損失補償於其將來再參加公保領取養老給付之時，承保機關應代扣原請領之補償金，並繳還原機關之上級主管機關。不受公教人員保險法第十八條不得讓與、抵銷、扣押或供擔保之限制，但請領之養老給付較原請領之補償金額低時，僅繳回所領之同金額之補償金。

前二項所稱月支薪津、指退職、資遣當月所支薪俸、專業加給

及主管職務加給；保險年資損失補償、準用公教人員保險法第

十四條規定之給付標準發給。

原機關駐衛警察於機關改制之日，因本中心營運需要，隨同移

轉本中心者，應於改制之日依其適用之退休、資遣法令辦理退

職、資遣，但不加發七個月支薪津，並改依本中心人事管理

規章適用。

第二十三條　原機關現有依事務管理規則進用之工友（含技工、駕駛）（以

下簡稱原機關工友），不願隨同移轉本中心，或經本中心評估不

適任者，由主管機關協助安置；或於機關改制之日依適用之

退休、資遣法令辦理退職、資遣，並一次加發七個月之餉給總

額慰助金，但已達屆齡退職之人員，依其提前退休之月數發給

之。其因退出原參加之勞保，有損失勞保投保年資者，並發給

保險年資損失補償。

前項人員於退職、資遣生效日起七個月內，再任有給公職時，

應由再任機關收繳扣除離職（退職、資遣）月數之餉給總額慰

助金繳庫。所須之保險年資損失補償於其將來再參加勞保領取

老年給付時，承保機關應扣除原請領之補償金，並繳還原機關

之上級主管機關，不受勞工保險條例第二十九條不得讓與、抵

銷、扣押或供擔保之限制，但請領之老年給付較原請領之補償

金額低時，僅繳回所領之老年給付同金額之補償金。

前二項所稱飼給總額慰助金、指退職、資遣當月所支本（年功）飼及專業加給；保險年資損失補償，準用勞工保險條例第五十九條規定之給付標準發給。

原機關工友於機關改制之日，因本中心營運需要，隨同移轉本中心者，應於改制之日依其適用之退職、資遣法令辦理退休、資遣；但不加發七個月飼給總額慰助金，並改依本中心人事管理規章準用。

第二十四條　原機關因改制所需加發慰助金及保險年資損失補償等相關費用，得由原機關，原基金或其上級機構在原預算範圍內調整支應，不受預算法第六十三條及第六十三條規定之限制。

第二十五條　曾配合機關（構）學校業務調整而精簡、整併、改隸、改制或裁撤，依據相關法令規定辦理退休、資遣或離職，支領加發給與者，不適用本條例有關加發慰助金或月支報酬之規定。

第二十六條　休職、停職（含免職未確定）及留職停薪人員因原機關改制本中心而隨同移轉者，由原機關列冊交由本中心繼續執行。留職停薪人員提前申請復職者，應准其復職。依法復職或回職復薪人員，不願配合移轉者，得依本條例規定辦理退休、資遣。

第二十七條　原機關改制後，原退休人員與改固人員遺族之照護，以原機關之上級機關為照護機關。

第二十八條　第十九條、第二十條、第二十四條至前條規定，於原機關依教
　　　　　　育人員任用條例規定聘任之人員，準用之。

第二十九條　本中心不能達到設置目的時，主管機關得為必要處置或宣告解
　　　　　　散；解散後剩餘財產歸屬於中央政府。

第三十條　　本條例之施行日期，由行政院定之。

附錄三、行政院行政法人建置作業流程圖

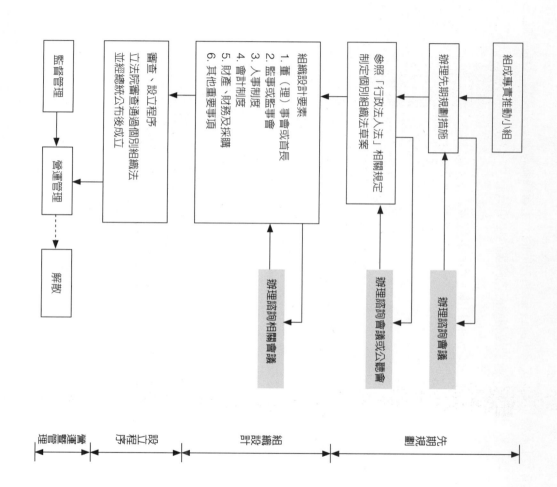

組成專責推動小組

↓

辦理先期規劃措施　　← 辦理諮詢會議

↓

參照「行政法人法」相關規定
制定個別組織法草案　　← 辦理諮詢會議或公聽會

↓

組織設計要業
1. 董（理）事會或首長
2. 監事或監事會
3. 人事制度
4. 會計制度
5. 財產、財務及採購
6. 其他重要事項　　← 辦理諮詢相關會議

↓

審查、設立程序
立法院審查通過個別組織法
並經總統公布後成立

↓

監督管理 → 營運管理 ‑‑‑‑ 解散

先期規劃｜組織設計｜設立程序｜營運管理

附錄四、國立中正文化中心相關法規

項次	分類	名稱	公布日期	核定情形
1	總則	國立中正文化中心設置條例	民國 93 年 01 月 09 日	立法院三讀通過
2	總則	國立中正文化中心績效評鑑辦法	民國 93 年 10 月 26 日	教育部台參字第 0930140763A 號公布
3	總則	國立中正文化中心公有財產管理辦法	民國 94 年 03 月 14 日	教育部核定
4	總則	國立中正文化中心改制行政法人隨同移轉繼續任用人員人事管理辦法	民國 94 年 04 月 27 日	教育部核定
5	董事會	國立中正文化中心董事監察人及藝術總監監利益迴避適用範圍準則	民國 93 年 03 月 09 日	教育部公布
6	董事會	國立中正文化中心董事及監察人遴聘辦法	民國 93 年 03 月 09 日	教育部公布
7	董事會	國立中正文化中心內部稽核辦法	民國 94 年 02 月 16 日	教育部台社（三）字第 0940016938 號函核定
8	董事會	國立中正文化中心內部稽核辦法	民國 94 年 02 月 16 日	教育部台社（三）字第 0940016938 號函核定
9	董事會	國立中正文化中心預算執行要點	民國 94 年 07 月 22 日	董事會第 1 屆第 9 次臨時董事會會議通過
10	董事會	國立中正文化中心董事會議議事規則	民國 94 年 10 月 21 日	教育部台社（三）字第 0940142676 號函核定
11	董事會	國立中正文化中心工程控管審查原則	民國 96 年 09 月 29 日	董事會第 2 屆第 3 次董事會議核定

項次	分類	名稱	公布日期	核定情形
12	董事會	國立中正文化中心表演藝術委員會設置要點	民國 96 年 12 月 28 日	董事會第 2 屆第 4 次董事會議修訂
13	董事會	資金理財投資作業辦法	民國 97 年 02 月 25 日	董事會第 2 屆第 5 次董事會議修訂
14	管理室	國立中正文化中心員工交通費核發細則	民國 94 年 02 月 17 日	人創字第 466 號核定
15	管理室	國立中正文化中心�$勤人員設置要點	民國 94 年 02 月 17 日	人創字第 466 號核定
16	管理室	國立中正文化中心人事管理規則	民國 94 年 02 月 18 日	教育部台社（三）字第0940002154 號函核定
17	管理室	國立中正文化中心採購作業實施規章	民國 94 年 03 月 01 日	教育部台社（三）字第0940018162 號函核定
18	管理室	國立中正文化中心文化休閒旅遊補助要點	民國 94 年 03 月 11 日	人創字第 0061 號核定
19	管理室	國立中正文化中心員工重病住院慰問金細則	民國 94 年 03 月 29 日	人創字第 0037 號修訂
20	管理室	國立中正文化中心表揚績優志工實施要點	民國 94 年 03 月 29 日	人創字第 0037 號核定
21	管理室	國立中正文化中心文康室使用管理要點	民國 94 年 03 月 29 日	人創字第 0037 號核定
22	管理室	國立中正文化中心文書處理保密要點	民國 94 年 04 月 29 日	管創字第 527 號修正
23	管理室	國立中正文化中心留職停薪細則	民國 94 年 05 月 02 日	人創字第 0103 號核定
24	管理室	國立中正文化中心工作場所性騷擾防治措施申訴及懲戒要點	民國 95 年 04 月 21 日	人創字第 0128 號核定

項次	分類	名稱	公布日期	核定情形
25	管理室	國立中正文化中心檔案管理實施要點	民國 95 年 06 月 26 日	管創字第 0654 號修正
26	管理室	國立中正文化中心差旅費實施細則	民國 96 年 05 月 10 日	人創字第 960000073 號修正
27	管理室	國立中正文化中心健康檢查實施細則	民國 96 年 05 月 10 日	人創字第 960000072 核定
28	管理室	國立中正文化中心員工出勤管理細則	民國 96 年 05 月 10 日	人創字第 960000073 號修正
29	管理室	國立中正文化中心工作服與制服採購管理要點	民國 96 年 07 月 26 日	管創字第 247 號核定
30	管理室	國立中正文化中心教育訓練管理細則	民國 96 年 12 月 03 日	人創字第 174 號修訂
31	管理室	國立中正文化中心內部講師教育訓練實施要點	民國 96 年 12 月 03 日	人創字第 176 號修訂
32	管理室	國立中正文化中心員工參加財團法人語言訓練測驗中心訓練實施要點	民國 96 年 12 月 03 日	人創字第 175 號核定
33	管理室	國立中正文化中心外語進修教育訓練實施要點	民國 96 年 12 月 03 日	人創字第 175 號修訂
34	管理室	國立中正文化中心員工加班管理細則	民國 96 年 12 月 27 日	人創字第 0188 號修訂
35	管理室	國立中正文化中心職務代理人實施要點	民國 97 年 03 月 01 日	人創字第 0970000030 號修正
36	管理室	國立中正文化中心國外研修管理要點	民國 97 年 04 月 30 日	人創字第 051 號修訂
37	管理室	國立中正文化中心實習管理要點	民國 97 年 05 月 30 日	人創字第 046 號核定

項次	分類	名稱	公布日期	核定情形
38	管理室	國立中正文化中心研究發展小組設置要點	民國 97 年 06 月 17 日	人創字第 071 號核定
39	管理室	國立中正文化中心庫房整理及整頓要點	民國 97 年 06 月 17 日	管創字第 171 號核定
40	管理室	國立中正文化中心系統鑰匙管理要點	民國 97 年 08 月 13 日	管創字第 224 號修訂
41	管理室	國立中正文化中心公開招標案件辦理說明會作業原則	民國 97 年 08 月 13 日	管創字第 224 號修訂
42	管理室	國立中正文化中心國際會議室租用要點	民國 97 年 08 月 13 日	管創字第 224 號修訂
43	管理室	國立中正文化中心組織章程	民國 97 年 08 月 26 日	教育部台社（三）字第 0970151790 號函核定修訂
44	管理室	國立中正文化中心志願工作人員管理細則	民國 97 年 09 月 04 日	人創字第 0099 號核定
45	管理室	國立中正文化中心核決權限辦法	民國 97 年 09 月 23 日	董事會第 2 屆第 7 次董事會議修正
46	管理室	國立中正文化中心印信印章管理要點	民國 97 年 10 月 16 日	管創字第 315 號修正
47	管理室	國立中正文化中心員工請假規定細則	民國 97 年 11 月 17 日	人創字第 0970000132 號修訂
48	管理室	國立中正文化中心渦遇實施要點	民國 97 年 11 月 17 日	人創字第 0970000132 號訂定
49	管理室	國立中正文化中心員工社團組織輔導要點	民國 97 年 11 月 17 日	人創字第 0970000132 號修訂
50	管理室	國立中正文化中心資訊公開辦法	民國 97 年 12 月 24 日	董事會第 2 屆第 8 次董事會議核定

項次	分類	名稱	公布日期	核定情形
51	管理室	國立中正文化中心績效考核暨獎金發放細則	民國 98 年 01 月 19 日	人創字第 0006 號修訂
52	管理室	國立中正文化中心年終獎金發放細則	民國 98 年 06 月 16 日	人創字第 0980000035 號修訂
53	管理室	國立中正文化中心主管晉升要點	民國 98 年 06 月 16 日	人創字第 0980000035 號修正
54	管理室	國立中正文化中心自有財產及物品管理要點	民國 98 年 07 月 13 日	管創字第 169 號修訂
55	管理室	國立中正文化中心機密文書處理作業要點	民國 98 年 09 月 24 日	董事會第 2 屆第 11 次董事會議備查
56	管理室	國立中正文化中心供應商管理原則	民國 98 年 11 月 20 日	管創字第 6496 號修正
57	管理室	國立中正文化中心內部控制制度	民國 98 年 12 月 29 日	董事會第 2 屆第 12 次董事會議修正
58	財務室	國立中正文化中心收款項作業要點	民國 94 年 02 月 17 日	會創字第 006 號修訂
59	財務室	國立中正文化中心財務收支管理辦法	民國 94 年 03 月 01 日	教育部台社（三）字第 0940016938 號函核定
60	財務室	國立中正文化中心會計制度	民國 95 年 12 月 04 日	教育部會三字第 0950007226 號函核定
61	財務室	國立中正文化中心票據管理注意事項	民國 96 年 01 月 11 日	會創字第 001 號核定
62	總務行政部	國立中正文化中心機電設備用電安全管理規定	民國 93 年 12 月 30 日	工創字第 93001006 號修訂
63	總務行政部	國立中正文化中心牆面貼鑽孔及隔音避震施工原則	民國 93 年 12 月 30 日	工創字第 93001006 號修訂

項次	分類	名稱	公布日期	核定情形
64	總務行政部	國立中正文化中心節約能源注意事項	民國 93 年 12 月 30 日	工創字第 93001006 號修訂
65	總務行政部	國立中正文化中心各式浮式地板之督許可重規定	民國 93 年 12 月 30 日	工創字第 93001006 號修訂
66	總務行政部	國立中正文化中心門禁管制及安全維護注意事項	民國 94 年 03 月 02 日	管創字第 1683 號修訂
67	總務行政部	國立中正文化中心公共區域管理要點	民國 94 年 03 月 02 日	管創字第 1683 號核定
68	總務行政部	國立中正文化中心警衛勤務守則	民國 94 年 03 月 02 日	管創字第 1683 號核定
69	總務行政部	國立中正文化中心公務車派車及管理原則	民國 94 年 03 月 02 日	管創字第 1683 號核定
70	總務行政部	國立中正文化中心電腦作業規範	民國 94 年 04 月 18 日	資創字第 0940000045 號核定
71	總務行政部	國立中正文化中心資訊安全管理要點	民國 94 年 04 月 29 日	管創字第 527 號核定
72	總務行政部	國立中正文化中心資訊系統災害緊急復原計畫	民國 94 年 06 月 07 日	資創字第 087 號訂定
73	總務行政部	國立中正文化中心員工餐廳管理要點	民國 97 年 06 月 06 日	安創字第 021 號核定
74	推廣服務部	國立中正文化中心圖書資訊室諮詢委員會設置要點	民國 93 年 11 月 18 日	圖創字第 93211 號訂定
75	推廣服務部	國立中正文化中心禮品店管理實施要點	民國 94 年 02 月 17 日	推創字第 306 號核定
76	推廣服務部	國立中正文化中心服務人員制服管理要點	民國 94 年 02 月 17 日	推創字第 306 號核定

項次	分類	名稱	公布日期	核定情形
77	推廣服務部	國立中正文化中心圖書資訊室義工管理作業要點	民國94年03月10日	圖創字第031號核定
78	推廣服務部	國立中正文化中心「兩廳院售票系統」代售作業要點	民國94年04月04日	推創字第306號核定
79	推廣服務部	國立中正文化中心前台志工人員考核要點	民國96年03月15日	推創字第231號修訂
80	推廣服務部	國立中正文化中心前台臨時服務人員考核要點	民國96年03月15日	推創字第231號修訂
81	推廣服務部	國立中正文化中心圖書資訊室讀者服務管理要點	民國96年09月03日	圖創字第042號修訂
82	推廣服務部	國立中正文化中心前台志工管理要點	民國96年12月04日	推創字第917號修訂
83	推廣服務部	國立中正文化中心前台臨時服務人員管理要點	民國96年12月04日	推創字第917號修訂
84	推廣服務部	國立中正文化中心表演藝術圖書館館藏受贈處理要點	民國97年12月24日	董事會第2屆第8次董事會議審查
85	推廣服務部	國立中正文化中心駐店招商作業要點	民國98年06月16日	董事會第2屆第10次董事會議備查
86	推廣服務部	國立中正文化中心票務管理實施要點	民國98年09月03日	推創字第0981005750號核定
87	演出技術部	國立中正文化中心排練室使用須知	民國94年07月25日	演創字第189號核定
88	演出技術部	國立中正文化中心演出硬體設備使用管理須知	民國94年07月25日	演創字第189號核定
89	演出技術部	國立中正文化中心化妝室使用須知	民國94年07月25日	演創字第189號核定

項次	分類	名稱	公布日期	核定情形
90	演出技術部	國立中正文化中心洗衣房使用須知	民國 94 年 07 月 25 日	演創字第 189 號核定
91	演出技術部	國立中正文化中心佈景製作室、服裝製作室及修補室使用須知	民國 94 年 07 月 25 日	演創字第 189 號核定
92	演出技術部	國立中正文化中心樂器借用須知	民國 94 年 07 月 25 日	演創字第 189 號核定
93	演出技術部	國立中正文化中心鋼琴調音作業須知	民國 94 年 07 月 25 日	演創字第 189 號核定
94	演出技術部	國立中正文化中心展演場地安全維護管理要點	民國 95 年 08 月 15 日	演創字第 150 號核定
95	演出技術部	國立中正文化中心受贈樂器要點	民國 96 年 05 月 21 日	演創字第 09600000046 號核定
96	演出技術部	國立中正文化中心前／後台管理要點	民國 96 年 07 月 27 日	演創字第 064 號修訂
97	演出技術部	國立中正文化中心器材暨設備外租其他場地使用規則	民國 98 年 08 月 31 日	演創字第 5600 號核定
98	企劃行銷部	國立中正文化中心佈景、服裝製作室暨排練室租用要點	民國 94 年 01 月 10 日	企創字第 69 號核定
99	企劃行銷部	國立中正文化中心文化藝廊場地申請使用規定	民國 94 年 03 月 30 日	企創字第 204 號修訂
100	企劃行銷部	國立中正文化中心兩廳院之友會員服務事項	民國 94 年 04 月 19 日	銷創字第 0040 號核定
101	企劃行銷部	國立中正文化中心商品品質管理要點	民國 95 年 09 月 19 日	董事會第 1 屆第 11 次董事會議備查
102	企劃行銷部	國立中正文化中心節目檔期安排原則	民國 95 年 12 月 14 日	企創字第 1623 號核定

項次	分類	名稱	公布日期	核定情形
103	企劃行銷部	國立中正文化中心節目經費評估暨採購作業要點	民國 96 年 12 月 28 日	董事會第 2 屆第 4 次董事會議審議通過
104	企劃行銷部	國立中正文化中心節目緊急停演處理要點	民國 97 年 10 月 24 日	企劃字第 0970001316 號修正
105	企劃行銷部	國立中正文化中心演出場地使用原則	民國 97 年 11 月 06 日	企劃字第 0970001427 號修正
106	企劃行銷部	國立中正文化中心場地設備使用須知	民國 98 年 09 月 24 日	董事會第 2 屆第 11 次董事會議修訂
107	企劃行銷部	國立中正文化中心廣場申請使用要點	民國 98 年 12 月 29 日	董事會第 2 屆第 12 次董事會議修訂
108	國家交響樂團	國家交響樂團團員年終獎金發放辦法	民國 94 年 12 月 26 日	人創字第 940000353 號核定
109	國家交響樂團	國家交響樂團演奏委員績效獎金發放細則	民國 95 年 06 月 28 日	董事會第 1 屆第 12 次臨時董事會議通過
110	國家交響樂團	國家交響樂團音樂總監遴選辦法	民國 96 年 07 月 27 日	董事會第 2 屆第 2 次臨時董事會議修訂通過
111	國家交響樂團	國家交響樂團演奏委員留職停薪作業施行要點	民國 96 年 10 月 23 日	樂創字第 265 號核定
112	國家交響樂團	國家交響樂團團員退休資遣撫卹細則	民國 97 年 06 月 24 日	董事會第 2 屆第 6 次董事會議通過
113	國家交響樂團	國立中正文化中心附設國家交響樂團設置辦法	民國 97 年 08 月 26 日	教育部台社（三）字第 0970151790 號函核定修訂
114	國家交響樂團	國家交響樂團公告準則	民國 97 年 11 月 27 日	樂創字第 283 號修訂
115	國家交響樂團	國家交響樂團團員福利施行細則	民國 98 年 02 月 05 日	樂創字第 19 號修正

項次	分類	名稱	公布日期	核定情形
116	國家交響樂團	國家交響樂團團員工作時段及場地使用準則	民國 98 年 03 月 23 日	樂創字第 35 號修訂
117	國家交響樂團	國家交響樂團助理指揮甄選及聘任細則	民國 98 年 06 月 16 日	董事會第 2 屆第 10 次董事會議修訂
118	國家交響樂團	國家交響樂團團員工作加給及獎金給付標準	民國 98 年 06 月 16 日	董事會第 2 屆第 10 次董事會議修訂
119	國家交響樂團	國家交響樂團團員人事規則	民國 98 年 12 月 29 日	董事會第 2 屆第 12 次董事會議修訂
120	國家交響樂團	國家交響樂團演奏委員評鑑考核作業細則	民國 98 年 12 月 29 日	董事會第 2 屆第 12 次董事會議修訂

附錄五、行政法人法草案（2009/2/5 行政院核定版）

行政法人法草案總說明

由於政府組織改造是世界各國共同之趨勢，為建構合理的政府職能及組織規模，並提升行政府施政效率，及確保公共任務之妥善實施，經參考主要先進國家之制度精神，推動行政法人制度，打破以往政府，民間體制上二分法，讓不適合或無需由行政機關推動之公共任務由行政法人來處理，俾使政府在政策執行方式之選擇上，能更具彈性，並適當縮減政府組織規模，同時可以引進企業經營精神，使這些業務之推行更專業、更講究效能，而不受現行行政機關有關人事、會計等制度之束縛。

行政法人制度之內涵，是藉由鬆綁現行人事、會計等法令之限制，由行政人訂定人事管理、會計制度、內部控制、稽核作業及相關規章據以實施，並透過內部、外部適當監督機制及績效評鑑制度之建立，以達專業化及提升效能等目的。另一方面，行政法人亦參採企業化經營理念，提升經營績效，透過制度之設計，使政府對於行政法人之補助、行政法人財產之管理及舉借債務，能正當化、制度化及透明化。此外，對於政府機關（構）改制行政法人時，其現職公務人員之權益保障，採「保留身分、權益不變」方向規劃，期以「溫和漸進」方式達到改制之目的。

本法係定位為基準法，其目的在於就行政法人共通性事項作原則性規範，以提供個別行政法人立法時之導引；另為因應實際需要，個別行政法人

仍應有其個別性或通用性之法律，作為組織設立之法源依據，並得以本法所定之基準，依其組織特性、任務屬性進一步特別設計規定。本草案共分為總則、組織、營運（業務）及監督、人事及現職員工權益保障、會計及財務、附則共六章，計四十一條，其要點如下：

一、揭示本法之立法目的、行政法人之定義及其監督機關。（草案第一條至第三條）

二、行政法人應擬訂人事管理、會計制度、內部控制、稽核作業及其他規章：行政法人就其執行之公共任務，在不牴觸有關法律或其他規章：行政法人就其執行之公共任務，在不牴觸有關法律或其他規命令之範圍內，得訂定規章，並提經董（理）事會通過後，報請監督機關備查。（草案第四條）

三、行政法人原則上應設董（理）事會，但得視其組織規模、任務特性，不設董（理）事會，置首長一人；另應置監事或監事會；董（理）事、監事共通性之應予解聘及得予解聘事由：其董（理）事及監事之資格、人數、產生方式、任期、權利義務、續聘次數及解聘之事由與相關方式，應於行政法人之個別組織法律或通用法律明定。（草案第五條及第六條）

四、董（理）事長及監事或監事會之職權。（草案第八條至第十條）

五、行政法人置首長者，應為專任及其相關規定。（草案第十三條）

六、監督機關之監督權限，監督機關應辦理行政法人績效評鑑及其內容。（草案第十四條至第十六條）

七、行政法人應訂定發展目標與計畫、年度營運（業務）計畫與預算及行政法人應提報年度執行成果與決算報告書之程序與期限之規定。（草案第十七條及第十八條）

八、行政法人進用之人員，依其人事管理規章辦理，不具公務人員身分；董（理）事長或首長，不得進用其配偶及其三親等以內血親、姻親，擔任行政法人職務；董（理）事、監事之配偶及其三親等以內血親、姻親，不得擔任行政法人總務、會計及人事職務。（草案第十九條）

九、原機關（構）現職員工之移撥安置、加發慰助金、月支報酬、月支薪津、保留年資損失補償及相關權益保障規定。（草案第二十條至第二十九條）

十、行政法人之會計制度、財務報表應委請會計師進行查核簽證及成立當年度對政府核撥經費之調整運用等規定。（草案第三十條至第三十二條）

十一、行政法人公有財產、自有財產之定義及公有財產之管理、使用、收益等相關規定。（草案第三十三條）

十二、政府核撥行政法人經費，應依法定預算程序辦理，並受審計監

督。（草案第三十四條）

十三、行政法人之舉債限制、辦理採購相關規定，以及其年度財務報表、年度營運（業務）資訊、年度績效評鑑報告及其他資訊應予主動公開之規定。（草案第三十五條至第三十七條）

十四、對行政法人之行政處分不服者，得依訴願法之規定，向監督機關提起訴願。（草案第三十八條）

十五、行政法人解散之條件與程序及解散後人員、財產及相關債務處理之規定。（草案第三十九條）

十六、直轄市、縣（市）有行政法人化之需求時，得準用本法之規定。（草案第四十條）

行政法人法草案（2009/02/05 行政院通過版本）

條文	說明
第一章　總則	**章名**
第一條 為規範行政法人之設立、組織、運作、監督及解散等共通事項，確保公共任務之遂行，並使其運作更具效率及彈性，以促進公共利益，特制定本法。	一、制定本法之立法目的。 二、本法係定位為基準法，其目的在於就行政法人共通事項作原則性規範，以為行政法人個別組織法律或通用性法律制定之導引。為因應實際運作需要，行政法人個別組織法律或通用性法律並得在本法所定基準之上，依其組織特性，任務進一步特別設計。
第二條 本法所稱行政法人，指國家及地方自治團體以外，由中央目的事業主管機關，為執行特定公共任務，依法律設立之公法人。 前項特定公共任務須符合下列規定： 一、具有專業需求或須強化成本效益及經營效能者。 二、不適合由政府機關推動，亦不宜交由民間辦理者。 三、所涉公權力行使程度較低者。 行政法人應制定個別組織法律設立之；目的及業務性質相近，可歸屬為同一類型者，得制定該類型通用性法律設立之。	一、第一項明定行政法人之定義。行政法人係依法律設立、以執行特定公共任務，且其預算亦需國家挹注。因此，將行政法人定位為公法人。又行政法人執行公共任務，其性質上仍屬行使公權力之範疇，應適用行政程序法之規定；又其如以行使公權力之行政主體地位，而與人民發生公法關係，人民對行政法人之處分如有不服，自得依訴願法及行政訴訟法第十四條規定，請求救濟；另依國家賠償法第十四條規定，行政法人準用本法之規定。 二、為避免外界對行政法人之設立可能無限擴張及對現有文官體系可能造成重大衝擊之疑慮，爰明定行政法人所執行公共任務之特定公共任務如第二項。 三、第三項明定行政法人應依制定之組織法律設立，但考量立法經濟，行政法人之目的及業務性質相近，可歸為同一類型者，得制定該類型之通用性法律設立之。

條文	說明
第三條 行政法人之監督機關為中央各目的事業主管機關，並應於行政法人之個別組織法律或通用性法律定之。	一、為明行政法人得以有效運作，並賦予其一定程度營運（業）計畫、決算報告、財產報告及其他相關事項，皆應報請監督機關核定或備查，爰明定行政法人之個別組織法律或通用性法律定之。
第四條 行政法人應擬訂人事管理、會計制度、內部控制、稽核作業及其他規章、提經董（理）事會通過後，報請監督機關備查。 行政法人就其執行之公共任務，在不牴觸有關法律或法規命令之範圍內，得訂定必要之規章，並提經董（理）事會通過後，報請監督機關備查。	一、為明行政法人之員會審核其任務、性質及其需求等因素，擬訂其內部人事管理、會計制度、內部控制、稽核作業及其他規章，提經董（理）事會通過後，報請監督機關備查。爰明定第一項。 二、因行政法人仍為執行特定公共任務之使命，爰於第二項明定，行政法人就其執行公共任務，在不牴觸有關法律或法規命令之範圍內，可訂定對外發生效力之規章，並提經董（理）事會通過後，報請監督機關備查。另本項所稱之「規章」，其性質乃類似於提供特定服務目的之公營造物（如圖書館、博物館等）為規範其對外秩序及運作，以及與利用人間之權利義務關係所訂定之「利用規則」，爰該規章與法規命令有別，無須有法律授權，亦與僅規範其內部秩序及運作，非直接對外發生法律效力之行政規則不同。
第二章　組織	**章名** 一、行政法人得以應設董事會，但考量部分行政法人因內部民主性及成員代表性為其組織特性，經參酌國內外財團法人及特殊公法人組織型態，並為與董事會組織有所區隔，爰允許行政法人得設理事會為其意思機關。另參考世界
第五條 行政法人應設董（理）事會。但得視其組織規模或任務特性之需要，不設董（理）事會，置首長一人。	

條文	說明
行政法人設董（理）事會，置董（理）事，由監督機關聘任；解聘時，亦同；其中專任者不得逾其總人數二分之一。 行政法人應置監事或監事會；監事均由監督機關聘任；解聘時，亦同；置監事三人以上者，應互推一人為常務監事。	一、主要國家行政法人（公法人）組織，有採行合議制之董（理）事會作為意思機關，亦有採行獨任首長制，如日本獨立行政法人通則法規定，主管機關首長指定獨立行政法人首長，代表獨立行政法人並綜理其業務。考量行政法人之性質不一、任務特性各異，以規模較小、業務性質單純之機關（構），於行政法人化時，似不宜亦不必要採合議制之董（理）事會為其意思機關。為使行政法人之組織有更多元化、彈性化之設計，並符合規模經濟之原則，爰於第一項明定行政法人應視其組織規模或任務特性之需要，不設董（理）事會，而置首長一人。 二、第二項明定董（理）事之聘任、解聘及其專任人數。為提升行政法人之運作效能，並符政府改革之目標，爰明定董（理）事專任者不得逾其總人數二分之一。另考量董（理）事長對內綜理行政法人一切事務，對外代表行政法人，如為專任者，則其餘兼任董（理）事人數不宜過多，以免影響兼任董（理）事長之效率及行政法人之業務推動。 三、第三項明定監事或監事會之設置及監事之聘任及解聘之規定：行政法人係設置監事或設置監事會，應考量其組織規模、任務特性及監事人數決定，並於行政法人個別組織法律或通用性法律明定之。
第六條 董（理）事、監事採任期制；任期屆滿前出缺，補聘者之任期，以補足原任者之任期為止。董（理）事、監事為政府機關代表者，依其職務免改聘。	一、第一項明定董（理）事、監事採任期制，補聘者之任期：明定董（理）事、監事為政府機關代表者，依其職務任免改聘。又董（理）事、監事除機關代表或兼任者外，雖非公務人員任用法及公務員懲戒法上之

條文	說明

條文

有下列情事之一者，不得聘任為董
（理）事、監事：
一、受監護宣告（中華民國九十八年
　十一月二十三日以前受禁治產宣
　告）或輔助宣告尚未撤銷。
二、受有期徒刑以上刑之判決確定，
　而未受緩刑之宣告。
三、受破產宣告尚未復權。
四、褫奪公權尚未復權。
五、經公立醫院證明身心障礙致不能
　執行職務。

董（理）事、監事有前項情形之一或
無政連續不出席董（理）事會議、監
事會議達三次者，應予解聘。

董（理）事、監事有下列各款情事之
一者，得予解聘：
一、行為有不檢或品行不端，致影響行
　政法人形象，有確實證據。
二、工作執行不力或怠忽職責，有具
　體事實或違反聘約情節重大。
三、其他有不適任董（理）事、監事
　職位之行為。

董（理）事、監事之資格、人數、產
生方式、任期、權利義務、續聘次數
及解聘之事由與方式，應於行政法人
個別組織法律或通用性法律定之。

說明

公務人員，但仍屬刑法及國家賠償法所稱之公
務員。

二、考量行政法人董（理）事、監事之解聘，屬
行政法人之重要事項，並期立法經濟，參考日
本獨立行政法人通則法規定，依情節輕重，於
第二項至第四項分別定不得聘任為董（理）事、
監事以及董（理）事、監事共通性之應予解聘
及輔助宣告事由。其中解聘事由之二「受破產宣
告尚未撤銷」，係配合九十七年五月
二十三日修正公布之民法總則第十四條將
「禁治產宣告」修正為「監護宣告」以及增訂
第十五條之一「輔助宣告」之規定。

三、第四項明定董（理）事、監事之資格、人
數、產生方式、任期、權利義務、續聘次數及
解聘之事由與方式，於行政法人個別組織法律
或通用性法律明定，以因應行政法人之組織特
性及實際運作需求。另行政法人第二十條明定其
主、用人彈性，為排除國籍董事，不得擔任中華民
國國民取得外國國籍者，以排除國籍董事、監事是
否得由外國人擔任之疑義，妄應於行政法人個
別組織法律或通用性法律明定其具董（理）、監
事之國籍條件，以杜爭議。又為釐清行政法人個
人間之法律關係，並為釐清渠等與行政法人
律或通用性法律明定其具權利義務關係，至於薪
資、待遇等事項，則僅須於聘約中明定。

四、以董（理）事長係由董（理）事人選產生，委
有關本條、第七條、第十一條、第十二條、第
十四條第五款、第六款所稱「董（理）事長」，
應包含「董（理）事長」在內。

條文	說明
第七條 董（理）事、監事應遵守利益迴避原則，不得假借職務上之權力、機會或方法，圖謀本人或關係人之利益；其利益迴避範圍及違反時之處置，由監督機關定之。 董（理）事、監事相互間，不得有配偶及三親等以內血親、姻親之關係。	一、第一項明定董（理）事、監事應遵守利益迴避原則，至其範圍及違反時之處置，因不同行政法人之情形各異，爰明定由監督機關定之。惟董（理）事、監事如為公職人員財產申報法第二條第一項各款所定人員，並應適用公職人員利益衝突迴避法。 二、第二項明定董（理）事、監事相互間，不得有配偶及三親等以內血親、姻親之關係，以避免行政法人形成運用私人之現象。
第八條 行政法人設董事會者，置董事長一人，由監督機關就董事中聘任或提請行政院院長聘任；解聘時，亦同。 行政法人設理事會者，置理事長一人，由理事互推一人為理事長，由監督機關聘任或提請行政院院長聘任；解聘時，亦同。 董（理）事長對內綜理行政法人一切事務，對外代表行政法人。	一、行政法人設董事會者，置董事長一人，另為使其聘任方式更為彈性化，爰明定第一項。 二、考量理事會與董事會之性質有所不同，為強化理事會之內部民主性及理事長之代表性，爰於第二項明定行政法人設理事會者，由理事互推一人為理事長，並就其聘任及聘任予以規範。 三、第三項明定董（理）事長之權責。至於是否應專任、審酌各該行政法人之組織特性及任務等因素，於行政法人個別組織法律或通用法律中明定之。
第九條 董（理）事會職權如下： 一、發展目標及計畫之審議。 二、年度營運（業務）計畫之審議。 三、年度預算及決算之審議。 四、規章之審議。 五、自有不動產處分或設定負擔之審議。	一、第一項明定董（理）事會職權。 二、第二項明定董（理）事會臨時會之開會方式，至於定期開會之期限，得由行政法人於其規章中明定。 三、為使董事或常務監事之功能得以彰顯，爰於第三項明定渠等應列席董（理）事會議。

條文	說明
六、其他重大事項之審議。 董（理）事會應定期開會，必要時，得召開臨時會議，由董（理）事長召集，並擔任主席。 監事或常務監事，應列席董事會議。 **第十條** 監事或監事會職權如下： 一、年度營運（業務）決算之審核。 二、營運（業務）、財務狀況之監督。 三、財務帳冊、文件及財產資料之稽核。 四、其他重大事項之審核或稽核。 **第十一條** 董（理）事、監事應親自出席董（理）事會議、監事會議，不得委託他人代理出席。 **第十二條** 兼任之董（理）事、監事，均為無給職。 **第十三條** 行政法人置首長者，應為專任，由監督機關聘任或提請行政院院長聘任；解聘時，亦同。 第六條、第七條、第八條第三項、第十四條第五款及第六款有關董（理）事之規定，於前項所置首長準用之。	茲以監事或監事會之設置，屬行政法人內部監督機制，有關行政法人相關決算、財務狀況及財產處理等重大事項等，應由監事或監事會作審核，為資明確，爰明定監事或監事會職權。 明定董（理）事、監事應親自出席董（理）事會、監事會議，不得委託他人代理出席。 一、第一項明定行政法人置首長者，應為專任及其聘任與解聘。至於首長之職稱，得由行政法人視其組織及任務特性，作不同之設計，並於行政法人個別組織法律或通用性法律明定。 二、行政法人如置首長者，考量其內部監督機制仍有存在之必要，並參諸日本獨立行政法人制度，於行政法人首長之外，亦設有監事之規定，故行政法人如因考量組織規模、任務特性等因素不設董（理）事會，而置首長時，依第

條文	說明
行政法人置首長者，依第四條、第十七條第二項及第十八條所訂定之規章、年度營運（業務）計畫與預算、年度執行成果及決算報告書，應報請監督機關核定。 **第三章 營運（業務）及監督** **第十四條** 監督機關之監督權限如下： 一、發展目標及計畫之核定。 二、規章、年度營運（業務）計畫與預算、年度執行成果及決算報告書之核定或備查。 三、財產及財務狀況之檢查。 四、營運（業務）績效之評鑑。 五、董（理）事、監事之聘任及解聘。 六、董（理）事、監事於執行業務違反法令時，得為必要之處分。 七、行政法人有違反憲法、法律、法規命令時，予以撤銷、變更、廢止、限期改善、停止執行或其他處分。 八、自有不動產處分或其設定負擔之核可。 九、其他依法律所為之監督。	五條第三項規定，仍應設置監事會。 三、第二項明定行政法人置首長者，準用本法有關董（理）事之規定。 四、行政法人首長制之設計，雖符合規模經濟原則，但有關監督機制之規定，實不宜與監事會（理）事會有相同之規範，即其事前監督機制應較設董（理）事會更為嚴謹，故就報請監督機關備查之事項作適當之限縮，而應報請「監督機關核定」，爰明定第三項。 **章名** 一、明定監督機關之監督權限。 二、第二款之「核定」為第十三條第三項規定情形，「備查」則為第四條、第十七條第一項及第十八條第一項規定情形。 三、另第六款所定董（理）事、監事於執行業務有違反法令時，得為必要之處分，其處分之方式及要件，於行政法人個別組織法律或性質法律中規定。

條文	說明
第十五條 監督機關應遴集有關機關代表、學者專家及社會公正人士，辦理行政法人之績效評鑑。 行政法人績效評鑑之方式、程序及其他相關事項之辦法，由監督機關定之。 **第十六條** 績效評鑑之內容如下： 一、行政法人年度執行成果之考核。 二、行政法人營運（業務）績效及目標達成率之評量。 三、行政法人經費核撥之建議。 **第十七條** 行政法人應訂定發展目標及計畫，報請監督機關核定。 行政法人應訂定年度營運（業務）計畫及其預算，提經董（理）事會通過後，報請監督機關備查。	一、為評鑑行政法人之績效，並期評鑑結果更具公正性與客觀性，第一項參明定監督機關應遴集相關機關代表、學者專家及社會公正人士，辦理行政法人之績效評鑑。 二、為使行政法人之評鑑能有客觀性、公正性、原則性標準，爰於第二項明定由監督機關訂定行政法人績效評鑑之方式、程序及其他相關事項之辦法。其評鑑指標項目，應包含行政法人之營運（業務）績效、目標之達成及政府核撥經費原則等。 行政法人公共任務之實施效能及權責是否相符，須有績效評鑑機制作為衡量重要依據，以行政法人之績效評鑑，除可評核經營運與目標達成情形，作為監督機關（未來核撥經營運經費之參據外，亦可透過評鑑機制對於行政法人之營運績效連結子指導，以確保其任務責之公共任務能適切實施並具有效能，另有關行政法人之績效評鑑內容，俾資研核並具有效能，爰明定行政法人之績效評鑑內容。各該行政法人之營運得審酌其組織特性等因素，在本法所定基準外另定之。 一、第一項之發展目標及計畫，係以行政法人長遠性、穩定性發展為其考量因素，故應報請監督機關核定；第二項之年度營運（業務）計畫，係於監督機關核定之發展目標（計畫）之架構下每年訂定，二者有所不同，為賦彈性，爰對於設置董（理）事會，規定其年度營運（業務）計畫及其預算經董（理）事會通過後，報請監督機關備查即可。至於行政法人置首長者，依第十三條第三項規定，則應報請監督機關核定。

條文	說明
	二、至發展目標及計畫之年限，得由監督機關審酌各該行政法人之業務性質定之，並不同限以董（理）事長或首長任期為限。營運狀況等因素，重新修正發展目標及計畫，報請監督機關核定後實施。
第十八條 行政法人於會計年度終了一定時間內，應將年度執行成果及決算報告書，委託會計師查核簽證，提經董（理）事會審議，並經監事或監事會通過後，報請監督機關備查，並送審計機關。 前項決算報告，審計機關得審計之；審計結果，得送監督機關或其他相關機關為必要之處理。	一、第一項明定行政法人年度執行成果及決算報告書，報請監督機關備查並送審計程序及報告期限。至於提報期限，得審酌各該行政法人業務特性，於個別組織法律或通用性法律明定之，以符彈性。 二、顧及審計機關對行政法人之審計審計權，並兼顧行政法人之自主性，爰明定第二項。
第四章 人事及現職員工權益保障	章名
第十九條 行政法人進用之人員，依其人事管理規章辦理，不具公務人員身分，其權利義務關係，應於契約中明定。 董（理）事、監事之配偶及其三親等以內血親、姻親，不得擔任行政法人總經理、會計主任及人事職務。 董（理）事長、首長，不得進用其配偶及三親等以內血親、姻親，擔任行政法人職務。	一、依憲法第八十六條及公務人員任用法規定觀之，稱公務人員者，係指依法考選銓定取得任用資格、並在法定機關擔任有職稱及官等之人員。是公務人員在現行公務員法制上，乃指常業文官而言，此於司法院釋字第五五五號解釋已有明釋。受本條第一項所稱行政法人進用之人員不具公務人員身分，係指不適用公務人員考試、任用、服務法令，惟仍屬刑法、國家賠償法所稱公務員。另為釐清行政法人與新進人員之法律關係，並符合行政法人建制之目的，爰於第一項明定，其進用之人員依其人事管理規章辦理，其權利義務關係，應於契約中明定。

條文	說明
考試院建議增列第四項規定： 行政法人之董事長、理事長、首長， 及專任之董（理）事、監事適用公務 員服務法及公務員懲戒法。	二、依勞動基準法第三條及其施行細則第三條、第 四條規定適用該法之各業，其認定係以中華民 國行業標準分類為基礎。因此，機關或事業是否適 濟活動為分類基礎。因此，機關或事業是否適 用該法，仍應以實際從事之主要經濟活動之行 業歸屬是否為該行政法人第三條規定之行 由中央勞工主管機關認定該行政法人是否為 該法第三條第一項所列舉之事業而定。 三、於第二項明定董（理）事長或首長、三 親等以內血親、姻親，不得擔任行政法人總 務、會計及人事職務。 四、董（理）事長或首長者，於進用相關人員擔任 行政法人職務時，為避免其濫用私人，爰明定 第三項。 五、以行政法人員有執行公共任務、強化成本效益 及經營效能之精神，故其組織建構已跳脫傳統行 政機關科層體制之概念，並導入「公司治理」 之理念，建立透明公開之一致性規範，明確界 定監督、政策決定及執行單位之權責劃分，以 確保公共任務之遂行，實現社會責任。 ◎考試院九十四年八月八日會銜意見： 就現行法制上而言，所稱公務（人）員有四大層 次，第一層次是最廣義之刑法第十條及國家賠償法 第二條所稱公務員；第二層次是公務員服務法及公 務員懲戒法所稱公務員；第三層次是任用人的 公務人員；第四層次是考試用人的常任文官。以 行政法人係依法律設立，仍執行特定公共任務，其 董（理）事長、首長及專任之董（理）事、監事應 有公務員服務法及公務員懲戒法之適用。

條文	說明
第二十條 行政法人由政府機關或機構（以下簡稱原機關（構））改制成立者，原機關（構）現有編制內依公務人員相關任用法律任用、派用及技術人員依公務人員相關任用法律任用，派用人員隨同移轉行政法人繼續任用者（以下簡稱繼續任用人員），仍具公務人員身分；其任用、服務、懲戒、考績、訓練進修、俸給、保險、保障、結社、退休、資遣、撫卹及其他權益保障事項，均依原適用之公務人員相關法令辦理。但不能依原適用之公務人員相關法令辦理之事項，由行政法人報請行政院會同考試院另定辦法行之。 前二項人員得依改制前原適用之組織法規，於首長以外之職務範圍內，依規定辦理陞遷及銓敘審定。 第一項及第二項人員退休、資遣法令辦理退休、資遣後，擔任行政法人職務，不加發七個月俸給總額慰助金，並改依行政法人人事管理規章適用。	一、原機關（構）現有編制內依公務人員任用法律任用（本條規定所稱公務人員任用法律，包含依公務人員任用法、醫事人員人事條例、交通事業及技術人員任職用條例任用之公務人員及專門職業與技術人員等）、派用公務人員隨同移轉行政法人繼續任用者，其公務人員身分，仍予保障，爰於第一項規定均適用原有公務人員相關法令規定辦理，不因移轉行政法人有所影響。復因考量行政法人非屬行政機關，渠等人員移轉至行政法人後，部分事項恐不能依據現行人事相關法令規定辦理，爰授權由行政院會同考試院訂定辦法行之。其事項包括陞遷停薪、留職停薪、考績作業、其權益保障事項、待遇、婚金、結社、退休撫卹及供應性給與等，因過於繁瑣，無法列舉於條文內，爰以概括性條文訂定。另原機關（構）改制為行政法人如有依海空軍軍官士官任官條例、陸海空軍軍官士官任官等任任職之軍職人員，其權益保障事項，應於該行政法人之個別組織法律或通用性法律規範。 二、目前人事、主計、政風人員之管理事項，均係依專屬法規辦理，惟機關（構）行政法人化後、繼續任用人員中、有關人事、主計、政風人員較少、如仍繼續適用原專屬法規、在人數運用及管理上、實不符行政法人化自主管理之精神。為賦予行政法人人事更大之自主權、爰明定第二項、以排除適用上開人員專屬法規之適用，未來不再有專屬法規之管理體系存在。 三、原機關（構）因改制為行政法人而不復存在，固時該等機關原有之組織法規將廢止，由於組織編制將隨行政法人改制而改變及涉及未來人員任用人員之遴審及

條文	說明
第二十一條 原機關（構）公務人員不願隨同移轉行政法人者，由主管機關協助安置；或於機關（構）改制之日，依其適用之公務人員退休、資遣法令辦理退休、資遣，並一次加發七個月慰助金。但已達屆齡退休之人員，依其提前退休之月數發給之。 前項人員於退休、資遣生效日起七個月內，再任有給公職或行政法人職務時，應由再任機關或行政法人收繳扣除離職（退休、資遣）月數之俸給總額慰助金繳庫。 前二項所稱俸給總額慰助金，指退休、資遣當月所支本（年功）俸與技術或專業加給及主管職務加給。 **第二十二條** 原機關（構）現有依聘用人員聘用條例及行政院暨所屬機關約僱人員僱用辦法僱用及約僱之人員（以下簡稱原機關〔構〕聘僱人員），其聘僱契約未期滿且不願隨同移轉行政法人者，於機關（構）改制之日辦理離職，除	陞遷權益，係屬重大權益事項，為使繼續任用人員之送審有所依據，並保障其陞遷權益，委明定第三項。 四、第四項明定退休、資遣之人員，資遣後擔任行政法人繼續任用者得隨時辦理退休、資遣後擔任行政法人職務，不加發七個月俸給總額慰助金之規定，並改依行政法人人事管理規章適用。 一、第一項定本條人員不願隨同移轉行政法人之相關權益及加發慰助金之規定。另依公教人員保險法第十四條第一項規定，凡依法辦理退休、資遣之人員，均得請領養老給付，改本條人員應無保險年資損失補償問題。 二、第二項明定已領取慰助金之人員於退休、資遣生效日起七個月內，再任有給公職或行政法人職務時，收繳俸給總額慰助金之規定。 三、第三項明定俸給總額慰助金之內涵。 一、明定原機關（構）現有依聘用人員用及行政院暨所屬機關約僱人員僱用之人員權相關權益保障事項。 二、聘僱人員配合機關（構）改制行政法人而提前離職、不願隨同移轉行政法人者，除依名僱學校聘僱人員離職儲金與辦法規定辦理，並加發一定月數之報酬金及保險年資損失補償。

條文	說明
依各機關學校聘僱人員離職儲金給與辦法規定辦理外，並依其最後在職時月支報酬為計算標準，一次加發三個月之月支報酬。但契約另將屆滿之人員，於其屆滿前離職之月數發給之。其因退出原參加之公教人員保險（以下簡稱公保），有損失公保投保年資者，並發給保險年資損失補償。 前項人員於離職生效日起七個月內，再任有給公職或行政法人職務時，應由再任有給機關或行政法人收繳原加發離職月數之月支報酬或行政法人收繳原繳庫。所領之保險年資損失補償於其將來再參加公保領取養老給付時，承保機關應代扣原請領之養老給付時，並繳還原機關（構）之上級機關，不受公教人員保險法第十八條不得讓與、抵銷、扣押或供擔保之限制。但請領之養老給付數額低於補償金額者，僅繳回所領之養老給付總額之補償金。 前二項公保年資損失補償，準用公教人員保險法第十四條規定之給付標準發給。 原機關（構）聘用人員於行政法人改制之日移轉行政法人者，應於改制之日辦理離職，並依各機關學校聘僱人員離職儲金給與辦法辦理離職儲金，不加發七個月月支報酬，並改依行政法人人事管理規章適用。其因退出原參加之公保，有損失公保投保年資者，依前二項規定，發給保險年資損失補償。	愛明定第一項。 三、有關第一項人員於一定期間內再任有給公職時或行政法人職務時，應按月收取原加發之月支報酬；另其將來如再參加公保領取養老給付時，承保機關應代扣原請領之補償金，方符公平，愛明定第二項。 四、第三項明定保險年資損失補償標準。 五、第四項明定隨同移撥之聘僱人員之權益事項。 六、另查行政各機關依聘用人員聘用條例及行政院暨所屬各機關約僱人員僱用辦法僱用之人員，係以非勞動基準法之適用對象，故其離職時，原依各機關學校聘僱人員離職儲金給與辦法發給離職儲金。惟查部分行政機關因兼具勞動基準法第三條所稱之行業性質，而經指定適用勞動基準法，其依行政院暨所屬各機關約僱人員僱用辦法約僱之人員亦有適用勞動基準法之情形，渠等退休金則依該法辦理。考量前述適用勞動基準法之行政機關亦可能改制為行政法人，另勞工退休金條例已於九十四年七月一日施行，勞工退休金條例得選擇適用該條例所定之退休制度，又其適用新制所得領取之資遣費亦不同於勞動基準法規定，為期周妥，愛於第五項明定渠等不適用第一項及第四項所定發給離職儲金之規定，並依勞動基準法及勞工退休法及勞工退休金或資遣費。

條文	說明
資損失補償。 原機關（構）現有依行政院暨所屬機關約僱用人員僱用辦法進用之人員，其適用勞動基準法者，不適用第一項及前項所定發給離職儲金之規定，並依勞動基準法及勞工退休金條例相關規定發給退休金或資遣費。 第二十三條 原機關（構）現有依各機關學校團體駐衛警察設置管理辦法進用之駐衛警察（以下簡稱原機關駐衛警察）不願隨同移轉行政法人者，由主管機關協助安置；或取消機關（構）改制之日依其適用原機關之退職、資遣法令辦理退職、資遣，並一次加發七個月之月支薪津。但已達屆齡退職、資遣之人員，依其提前退職之月數發給之。 前項再任有給公職、資遣生效日起七個月內，應由再任行政法人收繳扣除離職（退職、資遣）月數之月支新津繳庫。 前二項所稱月支薪津，指退職、資遣當月所支薪俸、專業加給及主管職務加給。 原機關駐衛警察於機關（構）改制之日依其原適用之退職、資遣法令退職、資遣，不加發七個月月支薪津，並改依行政法人人事管理規章進用。	一、明定原機關（構）現有依各機關學校團體駐衛警察設置管理辦法進用之駐衛警察相關權益保障事項。 二、駐衛警察配合機關（構）改制行政法人而依各機關學校團體駐衛警察設置管理辦法辦理退職、資遣，不願隨同移轉行政法人者，一次加發一定月數之新津。委明定第一項。 三、第一項人員於一定期間內再任有給公職或行政法人職務時，應按月收繳原加發之月支新津，方符公平，爰明定第二項規定。 四、第三項明定月支薪津之內涵。 五、第四項明定隨同移轉之駐衛警察之權益事項。

條文	說明
第二十四條 原機關（構）現有之工友（含技工、駕駛）（以下簡稱原機關（構）工友），不願隨同移轉原機關行政法人者，由主管機關協助安置；或於機關（構）改制之日依其適用之退休、資遣法令辦理退休、資遣，並一次加發七個月之餉給總額慰助金。但已達屆齡退休之人員，依其提前退休之月數發給之。 前項人員於退休、資遣生效日起七個月內，再任有給公職或行政法人職務時，應由再任機關或行政法人收繳扣除離職（退休、資遣）月數之餉給總額慰助金繳庫。 前二項所稱餉給總額慰助金，指退休、資遣當月所支本（年功）餉及專業加給。 原機關（構）工友於行政法人改制之日隨同移轉行政法人者，應於改制之日依其原適用之退休、資遣法令辦理退休、資遣，不加發七個月餉給總額慰助金，並改依行政法人人事管理規章運用。	一、明定原機關（構）現有之工友（含技工、駕駛）之權益保障事項。 二、基於維持工友與原公務人員間權益衡平，爰訂定第一項至第三項有關工友不願隨同移轉辦理退休、資遣或發給慰助金，收繳慰助金相關規定。 三、另考量原機關（構）改制行政法人後，已非現行政法人機關性質，故工友如隨同移轉者，應先辦理退休、資遣，再改依行政法人人事管理規章運用，爰明定第四項。
第二十五條 原機關（構）改制所需加發慰助金及保險年資損失補償等相關費用，得由原機關（構）原基金或其上級機關在原預算範圍內調整支應，不受預算法第六十二條及第六十三條規定之限制。	依預算法第六十二條、第六十三條規定，總預算內各機關、各政事及業務科目間經費不得互相流用，用途別應用科目亦受不得流用為人經費等限制。為因應原機關（構）改制為行政法人，所需加發慰助金及保險年資損失補償等相關費用，爰明定改制過渡期間該經項經費之編列及運用方式，不受預算法流用限制。

條文	說明
第二十六條　機關配合機關（構）、學校業務調整而精簡、整併、改隸、改制或裁撤，依據相關法令規定辦理退休、資遣或離職，支領加發給與者，不適用本法有關加發給與、月支報酬或月支薪準之規定。	按目前政府為推動機關裁撤（併）、組織變更、業務緊縮或移轉民營等事宜，相關人員於行政院所行業務與組織調整草案尚未完成立法程序前，業依據「臺灣省政府功能業務與組織調整暫行條例」（按，該條例業自九十四年十二月三十一日廢止）、公營事業移轉民營條例、行政院令頒之「行政機關專案精簡（裁減）要點處理原則」及「事業機構專案精簡（裁減）要點處理原則」等規定辦理退休、資遣或離職，並支領加發給與。因此，為考量合理性及公平性，並為避免產生重複支領加發給與之現象，爰予明定。
第二十七條　休職、停職（含免職未確定）及留職停薪人員因原機關（構）改制行政法人而隨同移轉者，由原機關（構）列用交由行政法人繼續執行。留職停薪人員提前申請復職者，應任其復職。依法復職或回職復薪人員，不願配合移轉者，得由監督機關協助之安置或依本法規定辦理退休、資遣。	一、明定休職、停職、留職停薪等人員之處理方式　　及權益事項。 二、休職、停職、留職停薪等人員本質上仍具公務　　人員身分，爰明定於一定條件下，得適用本法　　有關優惠退休、資遣：其隨同移轉行政法人　　者，原機關（構）應列用交由行政法人繼續列　　管及執行：不願移轉行政法人者，得由監督機　　關協助之安置或依第二十一條規定辦理退休、資　　遣。
第二十八條　第二十條、第二十一條、第二十五條至前條規定，於原機關（構）依教育人員任用條例規定聘任人員準用之。	為保障原依教育人員任用條例規定聘任社會教育機構專業人員及學術研究機構研究人員之權益，爰明定渠等準用本法有關公務人員之規定。

條文	說明
第二十九條 行政法人之個別組織法律或通用性法律規定有關現職員工權益保障事項，不得與第二十條至第二十四條、第二十六條至前條規定相牴觸。	為使各行政法人之現職員工權益保障事項有一衡平之標準，行政法人之個別組織法律或通用性法律所規定之現職員工權益保障事項，不得與本法為不同之規定，爰予明定。
第五章　會計及財務	**章名**
第三十條 行政法人之會計年度，應與政府會計年度一致。	行政法人會計年度應與政府會計年度一致，爰予明定。
第三十一條 行政法人之會計制度，依行政法人會計制度設置準則訂定。 前項會計制度設置準則，由行政院定之。 行政法人財務報表，應委請會計師進行查核簽證。	一、依第四條第一項規定行政法人應訂定會計制度，為使各行政法人之會計制度有一致性及衡平性之標準，爰明定第一項。 二、第二項明定會計制度設置準則，由行政院定之。 三、第三項明定行政法人財務報表之查核方式，以確保行政法人財務報表之公正性及專業性。
第三十二條 行政法人成立年度之政府核撥經費，得由原機關（構）或其上級機關在原預算範圍內調整因應，不受預算法第六十二條及第六十三條規定之限制。	考量原機關（構）改制成立為行政法人之年度，倘其設置條例立法通過總預算案未及改以行政法人型態編列時，則預算執行時可能有跨單位、跨工作計畫及跨用途別執行之問題，為避免影響相關預算之執行，不受預算法流用限制，爰予明定。

條文	說明
第三十三條 原機關（構）改制為行政法人業務上有必要使用之公有財產，得採捐贈、出租或無償提供使用等方式為之；採捐贈者，不適用預算法第二十五條及第二十六條、國有財產法第二十八條及第六十條規定。 行政法人設立後，因業務需要得購買公有不動產、土地之價款，以當期公告土地現值為準。地上建築改良物之價款，以稅捐稽徵機關提供之當年期評定現值為準。 前項購置公有財產之費用，由該管公產管理機關核撥撥經費指定用途所購置之財產，為公有財產。 第一項出租、無償提供使用及前項公有財產及第三項之公有財產之收益，由行政法人取得之財產為自有財產。 第一項無償提供使用及前項公有財產，由行政法人登記為管理人，所生之收益，列為行政法人之收入，不受國有財產法第七條第一項規定之限制：其自管理、使用、收益等相關事項之辦法，由監督機關定之。 公有財產用途廢止時，應移交各級政府公產管理機關接管。 **第三十四條** 政府機關核撥行政法人之經費，應依法定預算程序辦理，並受審計監督。	一、第一項明定原機關（構）改制為行政法人過渡期間因業務上有必要使用公有財產時之處理方式，並於因個別行政法人，至於因個別行政法人之性質作過度之鬆綁。 二、第二項明定行政法人之性質形名異，究其因業務有必要使用之情形名異，究其因業務有必要使用公有財產，則由行政法人個別組織法律或通用法律中明定。 三、第三項明定行政法人價購公有不動產、土地及地上建築改良物之價款計算標準。 四、第四項明定以政府機關核撥撥經費指定用途所購置之財產自有財產。 五、第五項明定自有財產為公有財產。 六、行政法人之公有財產，權屬國有者為國有財產，行政法人非屬國有財產之管理者，無法逕為國有財產，亦非屬國有財產之管理者，亦無相關規範，至第五項明定由行政法人為管理者，不受國有財產法第七條第一項收益相關事項定之辦法，並由監督機關定之。 六、第六項明定公有財產用途廢止時，應移交各級政府公產管理機關接管。

條文	說明
第三十五條 行政法人所舉借之債務，以具自償性質者為限。預算執行結果，如有不能自償之虞時，應即檢討提出改善措施，報請監督機關核定。	為避免行政法人隨意舉債而無力償還，衍生由政府概括承受受之後遺症，同時為免舉借之債務有所爭議，明定其舉借之債務以具自償性質為限。預算執行結果，如有不能自償之虞時，應即檢討提出改善措施報請監督機關核定。
第三十六條 行政法人辦理採購，應本公開、公平之原則，並應依我國締結簽訂條約或協定之規定。 前項採購，除符合政府採購法第四條所定情形，應依該規定辦理外，不適用該法之規定。	一、我國加入WTO政府採購協定（GPA）之市場開放清單所列適用機關如改制為行政法人，該行政法人辦理採購仍適用GPA之規定；又未來我國簽署國際條約或協定，經諮商談判結果，如市場開放清單包括行政法人，則該行政法人辦理採購須適用該國際條約或協定之規定，爰於第一項明定行政法人辦理採購，應本公開、公平之原則，並應依我國締結簽訂條約或協定之規定。 二、為使行政法人之運作更具彈性，於第二項明定其辦理採購之規定，僅於符合政府採購法第四條之規定，即以個別採購案認定，行政法人接受政府補助辦理採購時，其補助金額占採購金額半數以上，且補助金額在公告金額以上者，始有該法之適用。
第三十七條 行政法人之相關資訊，應依政府資訊公開法相關規定公開之；其年度財務報表、年度營運（業務）資訊及年度績效評鑑報告，應主動公開。	行政法人之相關資訊，應依政府資訊公開法相關規定公開之，其年度財務報表、年度營運（業務）資訊及年度績效評鑑報告，應主動公開。其方式可包括刊載於新聞紙或其他出版品；利用電信網路或其他方式供公眾線上查詢及提供公開閱覽、抄印、錄影、錄音或攝影等。

條文	說明
	章名
	一、依訴願法第一條規定：「人民對於中央或地方機關之行政處分，認為違法或不當，致損害其權利或利益者，得依本法提起訴願。但法律另有規定者，從其規定。」各級地方自治團體或其他公法人對上級監督機關之行政處分，認為違法或不當，致損害其權利或利益者，亦同。」第二項則規定：「人民因中央或地方機關對其依法申請之案件，於法定期間內應作為而不作為，認為損害其權利或利益者，亦得提起訴願。」第五條第二項規定，從其規定。，法律另有規定依其監督監定之者，從其規定。
第三十八條 對於行政法人之行政處分不服者，得依訴願法之規定，向監督機關提起訴願。	二、因本法業將行政法人定位為公法人，故對於其所為之行政處分不服時，明定得依訴願法規定，向監督機關提起訴願，以確定其訴願管轄機關。至如屬私經濟行為發生爭訟時，則應循民事訴訟途徑解決。
第六章 附則	
第三十九條 行政法人因情事變更或績效不彰，致不能達成其設立目的時，由監督機關提請行政院同意後解散之。 行政法人解散時，繼續任用人員，由監督機關協助安置，或依其適用之公務人員法令辦理退休、資遣；其餘人員終止其契約；其賸餘財產總庫及其相關債務由監督機關概括承受。	一、第一項明定行政法人解散之要件及程序：行政法人因情事變更或績效不彰，須致不能達成其設立目的時，始子以解散。 二、第二項明定行政法人解散時，有關人員、財產及相關債務之處理方式。

條文	說明
第四十條 經中央目的事業主管機關核可之特定公共任務，直轄市、縣（市）得準用本法之規定制定自治條例，設立行政法人。	為免地方機關設立行政法人情形過於浮濫，爰規定直轄市、縣（市）得設立行政法人，尚不包括鄉（鎮、市）。
第四十一條 本法自公布日施行。	明定本法之施行日期。

附錄六、專業人士訪談

兩廳院第一屆第二任董事長、現任董事吳靜吉訪談紀錄

訪談日期：2010/01/04

1. 兩廳院是否應該設置常務董事？或有其他的建議？

兩廳院的董事會目前已採用分組的方式，分為人事、財務、營運三個小組，在董事會會議前先行研議溝通討論，必要時並做成表決。未來可在每一小組成員中推派一位為召集人，代表該小組有多一點時間參與業務，深入了解問題癥結，再較密集的（例如：每個月一次）跟董事長與藝術總監等相關人員溝通協調，讓所有的議案能有一位董事代表所有董事或小組，再做多一次的整合。

2. 對於公設表演場地與附屬團隊組織可能模式的建議？

原則上是贊成有一個較大的董事會，由不同領域的人士組成，扮演政策統合的角色，大的議題也可以共同討論；各分館則可有各領域專業人士成立的諮詢委員會。

現任兩廳院監察人劉坤億訪談紀錄

訪談日期：2009/06/16

1. 兩廳院的營運方向

對於兩廳院超越是一個表演藝術場地提供者的定位，可能面臨到「與民爭利」的問題。劉教授表示，從公共任務的角度來看待，兩廳院應不應該自於場地經營者，否則民營化即可，不能只從經營或商業角度，兩廳院自製節目或是引進國際節目的積極作為，對於民間藝術經紀公司或表演團體而言，難免有競爭或發生踩線的疑慮，但兩廳院只要謹守分際，秉持執行公共任務的原則即即可，相信這也是監察機關教育部所支持的。

劉教授進一步指出，可以從兩點來思考行政法人營運的問題，首先是場地，以兩廳院的建築主體為例，其所有權目前仍歸屬國有財產局，並沒有移轉給董事會，行政院的說法是兩廳院是國家資產，是國有財產局委託教育部管理，教育部又將兩廳院支付董事會管理。因此，接受委託之後如何有效的管理兩廳院，便是董事會的職責。其次是，設立的目的，董事會必須依法設立宗旨及營運目標，達成其公共任務，兩廳院如何兼顧精緻藝術推廣與營運績效、藝術推廣與廣與票房之間兩難，仍是改制為行政法人後所需面對的。

此外，有關於贊助方面，為了對外界具說服力，建議兩廳院可列示歷年贊助的進款明細及其使用項目，如此一來，與其他民間藝術經紀公司、表演團體，是否有排擠效應？抑或透過中心的運用反而有利於國家整體藝文環境的提升，對經紀公司及表演團隊皆有幫助？即可分析出來，以排除疑慮。

2. 組織架構問題

建議關於組織（董事會制／首長制）的優缺點彙整列表，可以再說明清楚。另對於兩廳院目前為我國第一個行政法人，從研究的角度而言，建議可以設計問卷，針對兩個面向的重點監事進行調查，這會是最有說服力的。

此外，劉教授指出，關於董事會制或首長制的討論，目前的探討仍有人治用游錫堃擔任院長時的談話說法，認為是董事長制，但董事會制和董事長制，這兩者是不一樣的，需加以澄清，行政法人並非國營事業，董事會制的說法應跟著學國營事業的認知而來的，而關於藝術總監與董事會的問題，劉教授表示其立場很清楚，目前董事會制的運作是理想的，有關董事會與藝術總監權責的職權範圍，這本來就是個人的問題，當時問題的癥結點在立法院法案審查的過程，增列藝術總監之職權範圍，這與原來行政院的版本有出入，按理藝術總監的職權範圍係由董事會委託授權，在立法過程如何以出現變化？這個轉折處，有必要找機會還原當時審議設置條例的思考邏輯，劉教授認為，教育部與董事會及藝術總監之間是連續委託代理的關係，藝術總監的職權是由董事會授權，不應於設置條例的中直接規定，否則會發生雙重委託代理的衝突。

3. 自籌款比例問題

自籌款比例的問題以及如何達到百分之四十，劉教授表示這並非其事業，反而是需要靠董事長以及兩廳院行政工作者的實務經歷，這對於國內的藝文發展，將會是非常寶貴與重要的經驗。劉教授指出以其立場而言，用簡單的道理來分析，面對此問題，應思考教育部的輔助目的為何？兩廳院的

自籌能力方該如何發揮以達到平衡？而針對此問題，現在的董事會與未來的董
事會是否會有意見上的不同。

此外，有關節目的分類，劉教授指出這是節目學要繼續發展，惟實驗創
新類、精緻類的定義需要明確，目前以回收率對於現有節目進行分類，這恐
怕有倒果為因的邏輯上問題，因為回收率的結果，可能並非是其節目是「精
緻」反而是因為其「大眾化」，建議可依中心營運目標重新定義完畢後，再
加上操作型定義。而後續關於經費比例的常模設定，是否需達到目前規劃的
百分四十，需考量說服能力以及風險的問題，必須注意與監督機關及立法院的
充分溝通。

至於場地租用費用部分，劉教授表示很有說服力，劉教授進一步建議，
可以列示出其他比較國家的所得水準與藝文消費能力，加以補強。

4. 附屬團隊問題

劉教授建議「一董多館」改為「一法人多館」，主要是日本的設計方式，
但在台灣討論此一議題須注意實際的狀況，可能須面對某些政治性問題，如
表演的地域性、中央與地方的關係，此外以後的文化部是否願意放手、後續
延伸的協調問題，該如何解決等。劉教授進一步分析，日本的法人運作模
式，之所以能成功，是因為有能力強的執行長，日本的法人單位，多從既有
館所的人才擔任，這與台灣的現況怕恐怕不符，會產生盲點。

劉教授進一步分析，不管是「一法人多館」，或「分立多館」，對於台
灣而言，恐怕關鍵都在於「監督機關」。如果監督機關對各館所都了解，
則「一法人多館」較有效能，反之，對各館所的了解不足，則寧願分散採

「分立多館」。因此監督機關是否能夠明白，並且願意負責是關鍵。

5. 監督問題

關於目前績效評鑑委員會，劉教授表示，恐怕問題是

劉教授建議，可以參考平衡計分卡的方式處理。未來對

繼效評鑑落實的思考，在於評鑑指標的設定是否能達到評鑑營運的效

度，以及評鑑結果是否有決定預算補助額度的權力。劉教授建議，目前董事

會可以思考，以交接傳承、落實組織再造的理念，以量化（董事會出席、績

效統計等）和質化（董事會會議紀錄等）的方式，來自行整理出第二屆董事

會的績效總報告書。

現任國立中正文化中心藝術總監劉瓊淑訪談紀錄

訪談期間：2009/06

關於中心改制行政法人化後，個人認為對中心是有助益的。除在績效方

面有明顯的進步外；財務、人事以及年度預算運用的鬆綁，都使中心的運作

具有彈性，而符合實際需求。因此，個人主張行政法人的組織設置是適合兩

廳院發展的好制度。惟須強調一點，法人化後政府仍應大力支持兩廳院，不

論是經常門或資本門都應繼續給予穩定的預算補助，特別是在人事費用及硬

體維護費部分。兩廳院已是超過二十年的建築，整修及例行維護等費用高，

須依靠政府的預算，以維持兩廳院的永續發展與良好品質。

改制後到目前為止，中心內部大致適應良好，競爭力大幅提升。但仍在

附有公共任務的業務要求執行時，如推廣活動或中、南部巡演等業務，感受

到部分同仁的些許抗拒。個人認為，中心同仁應加強在職訓練，以不斷擴充

視野並增加專業新知。至於監督機關，除教育部對行政人化後中心的營運

較為了解外，其他單位對中心法人化之後不甚瞭解，需加強溝通。至於和董

事會的配合，個人以為，溝通良好。董事會常提供正面的意見讓中心的運作

更加完善，甚至希望董事會營運及財務小組可以給更多的意見與協助。

關於自籌比例，依近三年中心總預算編列8到9億元的規模看來，中心

自籌35%，監督機關補助65%，應是中心合理且可穩定營運的預算來源配

比。

有關NSO併入中心後，個人認為對樂團的發展是正面的，打破公務員

心態個別化合約的簽定對團員是約束也是激勵，樂團績效已明顯增加。至於

團員素質及節目品質也有進步，但可藉這這兩年音樂總監出缺，以致於進步幅

度不夠明顯。在中心與NSO的互動方面，若主管機關無法在短期內接補足

NSO的年度預算時，中心在樂團運作、樂器採購等財務面須給予樂團協助。

關於未來附屬團隊的設置，個人認為若採「一法人多館」的設置，好處

在資源充足且能妥善運用。惟須注意相關配套措施，例如必須有常務董事

事，而且其任期應為四年（目前兩廳院三年一屆的任期設計太短），而館長

（或總監）則不受任期保障或限制，完全依專業及執行力考量。若採「分立

多館」制，則有機動靈活及容易在地化的好處，但必須加強主管機關的功

能，才能有效協調分配資源於各館之間。

前任國家交響樂團音樂總監簡文彬（2001/7 ～ 2007/6）訪談紀錄

訪談日期：2009/08/17

針對所謂「一法人多館」，或是「分立多館」其實都好，但是得看中央主管機關如何來評估。比方說，雖然我們在討論的附屬團隊都是屬於公立性質的，但也得看台灣整體「市場」的需求，而此時表演藝術團隊，就好比是中央主管機關在決定政策時應該以兩點來考量，一是市場活動的需求，二是政策發展的需求。

以「供需」為前提來考量的話，有兩種思考方向：一種是以台北中正文化中心來統一負責製作節目，並提供以全國各大場地巡迴表演；另一種則是將全國分為譬如北、中、南、東四區，依照各區目前的實際狀況顯示，同時經全國分為譬如北、中、南、東四區，依照各區各自行發展。基本上中央主管機關在決定政策時應談以兩點來考量，一是市場活動的需求，二是政策發展的需求。

以本人服務的德國萊茵歌劇公司（Deutsche Oper am Rhein）為例，這個機構同時經營管理杜塞道夫市立歌劇院（Opernhaus Dusseldorf）及杜伊斯堡市立劇院（Stadttheater Duisburg）的表演活動，這也是德國在戰後所成立的第一個城市聯合經營的範例，就目前在德國的實際狀況顯示，同時經營管理三個城市的劇院時會很難負擔，因為不同的城市有不同的市場需求，進而影響節目製作的方向以及員工的性質。

關於 NSO 的現況，變成行政法人的附設表演團隊是好或不好？首先就中正文化中心本身而言，就我的觀察，中心在法人化後反而層級變多，如各種公文流程等等，不但未見精簡，創反而更繁複，但從另一個角度來看，由於法人化後導入現代化的企業經營控管制度，整體的效率比起以往是有些許

提升。

我在這裡想要提醒一件事，就是在引進國外經營範例時，一定要真正了解原本制度的精神，而在「依國情做修改」時也要有精密的整體考量。譬如NSO於2005年改制為中心附設表演團隊，當時的討論決定以德國的交響樂團團員公約（Tarifvertrag Kulturorchester, TVK）來做為NSO設計團員人事規則的範本。然而在改制四年後現在來看，已經有些許各自闡述的混亂狀態。制度並非不能調整，在發展經營的過程中，總會有各方人士（依各自需求）提出修改的意見，譬如說可以參考美國、日本、法國某某交響樂團，甚或是NSO原本的制度等等，這時主事者就必須非常清楚原本的設計架構及其精神，才不會在接受或拒絕修改建議時造成原本制度的混亂。我的意思不是說德國的制度就比較好，而是要提醒要引進制度，最好還是整套來用比較完整，若實在必須混合各制時，一定要先對各個制度有深入的了解，不能只憑個人感覺來判斷。

文化中心是否需要附設團隊或附屬機構？有附設團隊或附屬機構，絕對會增加文化中心的特色。不過這裡有兩件事情要說：第一，在說到樂團時，我們要分清楚常態樂團和臨時樂團的不同，並且給予不同的待遇，國內其實有許多所謂的Pick-up樂團，他們沒有（或有為數甚少的）固定班底，我們看不能把這些樂團和如國台交、北市交、長榮樂團等而視之。第二，我們看到一些文化中心會推出表演藝術類型的工作坊，要做工作坊時一定要全面，不是只給個人來負責就完事了，譬如說歌劇工作坊，一定要有完整的設計，包括演唱、語言、肢體、化妝、伴奏、甚至舞台設計、劇場導演等等的師資。

我想要強調的是，如果以政府的角度出發，要投資發展就應該投資發展「正規」、「常態」的團隊，Pick-up 式的團隊會隨時會組成產生，政府要做的不應該是這種，由政府組織的團隊就應該要負起執行國家文化藝術政策以及社會文化藝術教育的責任。

至於附設團隊或附屬機構之於文化中心的必要性，若是採取「分立多館」的作法，就應讓各館所的團隊成員有責任與權力來決定他（她）所經營的，就讓各館能夠去決定並發展有特色的團隊。

關於附設團隊的機制，我可以提供德國來因歌劇公司的狀況來參考：由於它同時負責兩個城市的歌劇（及舞蹈）演出節目，董事長是這兩個城市的市長來輪流出任，董事長同時也是歌劇公司的法定代表。歌劇公司設總經理（台灣習慣以「藝術總監」稱之，其實是以偏概全，這個職務並不只是負責藝術上，同時也負責行政上的決策及責任），總經理全權負責歌劇公司的經營，董事會可以建議，但絕不干涉他（她）的規劃。歌劇公司也接受議會（及政府的文化部門）的監督。董事會的成員則包含城市代表（市長）、聯邦機構（各級立法單位）代表及贊助者。總經理的聘期通常是五年（實際上是三加二年）一約。

德國有二項制度值得台灣參考：一、指派公營企業成為藝文機構的當然贊助者（如德意志銀行之於柏林愛樂基金會），甚至直接讓企業來決定藝文機構的營運（如德國各廣播公司交響樂團）；二、德國所有樂團的制度是一致的，團員在各團服務的年資是可帶走的，而樂團在演奏團員互相支援時，也可依照同樣的規矩來進行（譬如以依照相同職務擔任協演）。

另外，有一件事是很奇怪的，我私底下也眼呂紹嘉討論過，不知為什麼

台灣有很多人喜歡當「總監」？我猜可能是翻譯的問題，其實在外文裡，所

謂的「總監」（Director）並非一定是指最上位的管理者，譬如說德國歌劇院

的最高主管就叫做 Intendant，原意是指廣播電視公司的負責人，後來被引

進歌劇院的組織中，他的下面會有一位 Artistic Director，在台灣大概就直接

翻譯為「藝術總監」吧，然而這位 Artistic Director 事實上只是「節目總監」

而已；若是綜合性的劇院，則還會有 Opera Director（歌劇總監）、Ballet

Director（芭蕾總監）、Drama Director（戲劇總監），另外還有 Music Direc-

tor（音樂總監）。而「藝術總監」這個頭銜本身也是有問題的，因為這個職

務根本就不是只管藝術而已。我記得之前聽過台灣某位政府官員開玩笑說：

「叫『藝術總監』就是為了不讓像我這種人來當啦。」

拿德國的柏林愛樂交響樂團為例最能凸顯台灣的「總監」問題：柏林愛

樂廳有一位 Intendant 及一位 Artistic Director，照字面上來翻譯，後者當然

就是所謂的「藝術總監」，他也夠有名，賽門拉圖是也，也就是柏林愛樂交

響樂團的常任指揮（Principal Conductor），然而決策拍板的人不是他，而

是 Intendant，這位 Intendant 還不只是愛樂廳的，同時也是柏林愛樂交響樂

團的 Intendant。Intendant 不僅負責和 Artistic Director 共同安排演出節目內

容，也負責樂團和愛樂廳的營運管理。完蛋了，那應該翻譯成什麼呢？

我記得過去有人提出「音樂總監制」，那是對經營體制有些誤解，音樂

總監從來就不是負責經營的人，負責經營的人才是老大，不能因為通常音樂

總監都是有名的指揮家，就誤解是音樂總監在掌管整個樂團的營運。

我深刻地認為，什麼體制都可以做得好，但是觀念要搞清楚最重要。過

去台灣發生過兩起例子，當時普遍對樂團的指揮及團長是同一人的現象大加

撻伐。然而我必須說，錯了！作為團長，行政上有疏失當然要處分，但是這和指揮和團長同一人毫無關係！我們要清楚一件事，樂團裡員實的人當然是團長（或是行政總監、執行長、總經理），但是團長「當然可以」同時是指揮，如果自己認為做的來，或是主管機關、監督機關認為可以的話。這種例子實在太多了。不但在二戰後就繼續有著名指揮如貝姆、卡拉揚、蕭提、杜南伊和馬捷爾同時擔任歌劇院的音樂總監和總經理，直到現在，在德國漢堡及埃森，也都是音樂總監同時擔任總經理的職務（前者甚至還同時擔任歌劇總監）。

除了體制之外，國外「尊重專業職務」的傳統也是我們可以再多學習的。譬如先前提到的柏林愛樂的例子，那並不代表作為藝術總監的賽門拉圖就沒有說話的空間，因為擔任 Intendant 的知道，對於樂團或音樂廳的專業判斷，都要尊重藝術總監的意見，因為他是這方面的長才（否則就不用聘他來）。就像職業棒球隊一樣，拍板的是總經理，但總經理絕對尊重教練的意見。

至於 NSO，其實在 2005 年併入國立中正文化中心時，是希望能夠讓軟體（NSO）及硬體（兩廳院）能夠相輔相成，在可能的範圍內架出一個單一經營體系（涉及特殊專業考重的區塊除外），整併的第一年是由當時國立中正文化中心的藝術總監兼代 NSO 執行長，其實要不是卡在「藝術總監」這個頭銜（沒有樂團是同時有音樂總監和藝術總監的，因為對樂團來說，「那個人」可以叫音樂總監也可以叫藝術總監），否則這個模式可以有很大的發展希望（類似德國柏林的例子）。然而我觀察卸任後的發展，現在似乎又走上回頭路，朝向中心代管 NSO 時期，NSO 想要獨立運作的心態。

其實中心和 NSO 之間的關係，另一個更好的參考對象是美國的甘迺迪表演藝術中心（柏林愛樂廳只侷限於音樂類演節目），美國國家交響樂團同樣是甘迺迪表演藝術中心的「附設演藝團隊」，樂團設行政總監（Executive Director）一名負責樂團專業業務的經營管理（行政團隊共 18 人），其他則和甘迺迪中心乃迪中心總裁（President）所領導的行政體系結合，樂團音樂總監則同時是中心音樂節目安排的主要諮詢對象。

至於「團員適應與否」，我想應該不是以「適應」來思考，雖然整併時的藍本是採用德國交響樂團的模式，在那種模式中團員其實有極大的自主管理權，但不能忘記一點，團員在「接受聘約」時，同時也等於是接受「提出聘約」者的制度和條件，管理的一方若是沒有掌握好這個原則，就很容易在與團員的互動中進退失序。當然為了招募和留任人才，管理的一方必須常常反思團員的心態及需求，並鼓勵團員（代表）提出對於樂團經營的意見。

整體而言，我認為經營 NSO 需要有整體與長期的規劃，我在 2001 年接任音樂總監時實在太倉促了，5 月宣布獲選，7 月就上任，上任初期幾乎都是按照先前的規劃模式，完全沒有發揮的空間，這非常不正常，我和經營團隊花了很大的工夫才理出頭緒，在第二年起才能慢慢開始一些長期的演出規劃及品牌建立（委託創作、歌劇系列、發現系列，永遠的童話等）；而在我第一個任期開始時（2004 年），我們便已經擬定了 NSO 發展到三十週年（2016 年）的腹案了。我很高興董事會在今年 6 月便已和呂紹嘉簽訂下任音樂總監的合約，如此他才能有充裕的時間去了解情況並擬定下一樂季的新風貌。

8 月上任時便能展現新樂季的新風貌。

未來國家交響樂團掌音樂總監呂紹嘉老師（2010/8～2015/7）願景

會議紀錄：2009/10/16

　　NSO 是國內最優秀的樂團，它應該是台灣古典音樂演奏的代表，未來將以精緻與深刻的音樂團隊為發展方向，持續提升演出水準，期能與世界知名的樂團相當，近代表台灣巡迴世界。

　　在節目的規劃上，希望拓寬樂團現有的演出曲目，以累積樂團更豐富的能量；針對比較嚴肅的曲目將會提前規劃音樂導聆等前置推廣工作，教育及引導聽眾；也希望更深入的和聽眾互動，聆聽他們的聲音做為節目安排的行政參考。音樂演出的品質的維持，也需要行政團隊的支持，建議能充實樂團行政人員的人力與能力，以協助樂團節目的宣傳及行銷。

現任國家交響樂團執行長邱瑗訪談紀錄

訪談期間：2009/06

　　有關附屬團隊的設置，個人認為以「一法人多館」，且將附屬團隊直接隸屬於董事會的設計，是最能符合資源共享且讓團隊充分發揮能量的設置。個人建議可於董事會下設立一國家級交響樂團，由董事會統籌規劃、管理以便支援各表演廳的演出需求，這樣的樂團編制才會大而穩定而越趨專業。至於戲劇部分則建議於董事會下設立「production company（house）」，負責製作節目，提供於各表演廳含巡迴演出。「production company」則可

簽定某些班底演員及舞者，除班底演員外因不同的節目製作需要，再邀請其

他主要表演者加入。

　有關 NSO 併入兩廳院後，個人覺得對樂團的發展是正面的，除管理營

運更為彈性外，樂團的專業及自主性亦增加。惟要從公設樂團走到職業樂

團，NSO 還需要努力的空間，團員對職業樂團的認知尚不夠成熟，而董

事會及中心行政人員等對職業樂團的發展也仍顯陌生；另樂團音樂總監任期

4 到 6 年與董事會一屆 3 年的任期不一致，增加溝通的成本；又另，樂團執

行長由樂團音樂總監及中心的藝術總監共同決議勝任又由董事長代表簽約，

呈現出領導體系的紊亂等等，都是未來可以再改善的地方。其次，建議國家

交響樂團的定位與功能宜再充分討論，個人認為監督單位如教育部、績效評

鑑委員會、審計部等對樂團的認知，與樂團本身的認知似乎還有許多落差。

現職兩廳院主要幹部訪談紀錄

訪談期間：2009/06

兩廳院主要幹部針對中心行政法人化綜合意見：

改制後對中心營運的彈性明顯增加，彈性增加的部分主要反映在幾個面

向：（1）預算的運用較為靈活，（2）計畫的修正與變更較為靈活，（3）人

事任用鬆綁，（4）中心可自行進行內部組織的調整。這些改變使得中心長期

以來不適任員工資遣問題獲得解決，改制後新進人員至今已達約 130 位，人

員素質及整體士氣明顯提升，預算執行也從原先的執行消耗預算狀態進入控

管預算的狀態，另預算規模從原先的 7 億，透過教育部的補助及中心的目前預算，已成長到可有 11 億（含 NSO）的規模，整個中心制度亦臻完善，業務也愈趨活化，整體競爭力提升。

改制後仍面臨這些計可困難，例如，外界包含其他行政單位對行政法人的陌生，導致行政溝通的困難；指揮系統較為紊亂，教育部、審計部、績效評鑑委員會，董事會等職能分工於實際執行時較為混淆，其中又以績效評鑑委員會所扮演的角色更為困擾；中程營運計畫，年度計畫，營運續效報告等撰寫，行政文書作業增加，董事長及總監頻繁造成政策規劃的不穩定及同仁的適應也較困難，當總監與董事長意見不一致時中心運作也較不順暢。

關於自籌比例：有自籌比例的設定，都認為有助於中心進行目標導向的管理，且增加中心經營的效能與動力。若監督機關將來對兩聽院的補助規模維持現狀，介於新台幣 5 億到 6 億之間（不含 NSO），且中心若有重大修繕可另行補助時，在中心對於公共任務無大幅增加或縮減的情況下，則中心應可有 35% 到 40% 自籌的能力，至中心年度可運用的預算則可維持在約 11 億的規模，是適當的發展方向。但若監督機關有意擴大中心預算規模，則較建議增加在對公共任務的要求上。

關於 NSO：國家交響樂團併入中心後，至目前為止，際監督機關允許的年度預算每年 1 億 5000 萬，平均每年尚有 2000 萬的缺口外，樂團與中心的合作已明顯增加，中心協助樂團各式支援，惟雙方合作默契仍有待加強，監督機關對中心及樂團預算、決算、人事，績效指標等控管要求各自分離，雙軌化的系統，增加不少的文書行政工作。

參考文獻

• 行政院人事行政局，2006/04/07，《外國經驗及我國行政法人推動現況會議實錄》，p. 144。

• 行政院人事行政局，2005，《行政法人實例及法規會編參考手冊》，人事行政局。

• 行政院文化建設委員會，2001，《2001～2002 台灣地區表演藝術名錄》，行政院文化建設委員會。

• 行政院文化建設委員會，2004，《2004 文化統計》，行政院文化建設委員會。

• 行政院文化建設委員會，2007，《表演藝術產業調查研究報告》，行政院文化建設委員會。

• 王崇彬，2007，《政策推動體制與公共組織變革之研究──兼論台灣行政法人化政策推動》，台灣大學政治所博士論文。

• 朱宗慶，2005，《行政法人對文化機構營運管理之影響──以國立中正文化中心改制行政法人為例》，傑優文化事業有限公司。

• 朱宗慶，2009，《法制獨角戲──話說行政法人》，傑優文化事業有限公司。

• 李建良，2002，〈論公法人在行政組織建制上的地位與功能──以德國公法人概念與法制為借鏡〉，《月旦法學》84，pp. 43-59。

• 李建良，2002，《機關法人化之理論》，《政府機關（構）法人化研討會》，行政院研究發展考核委員會主辦。

• 林三欽，2003，〈中正文化中心組織改制問題初探──兼論其行政法人化之展望〉，《行政法人與組織改造、聽政制度評析》，台灣行政法學會編著，元照出版公司。

• 施能傑，2004/11/26，行政法人組織會比較好嗎？

• 施能傑，2006/04/07，《外國經驗及我國行政法人推動現況會議實錄》，台灣公共行政與公共事務系所聯合會承辦，行政院人事行政局主辦。

• 洪儀真，《遊於藝，或是疲於奔命？——表演藝術工作的困頓與紓困》，《文化研究月報》90。

• 范辭煒，2003/12，《行政法人的政策理念與實務運作》，《人事月刊》第 146 期。

• 張文貞，2003，《行政法人與政府改造：文化與理念間擺盪的行政法》，《行政法人與組織改造、聽證制度評析》，台灣行政法學會編著，元照出版公司。

• 盛子龍，2002，《德國機關法人化問題》，《政府機關（構）法人化研討會》，行政院研究發展考核委員會。

• 張道欣，2009，《NSO 研究案：建立 NSO 的獨立品牌》，國立中正文化中心委託研究。

• 張重昭，2003，《國立中正文化中心定位與策略規劃與行銷策略》，國立中正文化中心委託研究。

• 許宗力，1999，《國家機關組織法人化之研究——以港務局法人化為中心》，行政院建設委員會委託台大法學基金會。

• 許哲源，2005，《公共團體課責機制之研究，以英國行政法人為例》，人事行政局地方行政研習中心九十二年委託研究。

• 郭冠廷，2002，《公法人之組織設計與人員任用管理之研究》，行政院人事行政局委託佛光人文社會學院研究。

• 陳月春，2004，《行政法人之推動實例——國立中正文化中心改制行政法人之簡介》，《公務人員月刊》93（3）。

• 陳郁秀總策劃，呂鈺秀等主編，2009，《台灣音樂百科辭書》，遠流出版公司，pp. 0573-0574。

• 陳慧如，2005，《國內主要表演藝術場地收益落差研究——以國立中正文化中心、新舞台為例》，

國立臺北藝術大學藝術行政與管理研究所碩士論文。

• 陳銘薰、劉坤億主持，2004/11/24，《行政法人公司治理模式可行性》，人事行政局委託研究。

• 黃秀蘭，2004，〈行政法人董事會的定位、職能、專業分工及其與執行長之權責劃分——淺述國立中正文化中心之實例〉，「強化行政法人公司治理能力」圓桌論壇資料彙編，行政院人事行政局，行政院經濟建設委員會、國立台北大學公共行政暨政策學系主辦。

• 黃東德主持，2003，《因應兩廳院行政法人化之組織架構與人力配置規劃研究案》，國立中正文化中心委託研究。

• 黃錦堂，2003，〈德國機關「分權化整體責任」改革之研究——兼論我國行政法人的設計〉，《行政法人與組織改造、聽政制度評析》，台灣行政法學會編著，元照出版公司。

• 黃錦堂，2005/10/17，〈行政法人建制基本方向〉，《行政法人理論與實務研討會會議實錄》，行政院人事行政局主辦。

• 葉俊榮，2003，〈全球脈絡下的行政法人〉，《行政法人與組織改造、聽政制度評析》，台灣行政法學會編著，元照出版公司。

• 監察院，2009/02/12，糾正行政院教育部法務部調查報告。

• 劉坤億，2005，《台灣推動行政法人之經驗分析》，台北大學公共行政暨政策學系。

• 劉坤億，2006，《行政法人制度推動誘因及其成效之研究》，人事行政局委託研究報告。

• 劉坤億，2006/04/07，〈英國行政法人（Executive NDPBs）之課責制度〉，《外國經驗與我國行政法人推動現況會議實錄》，人事行政局。

• 劉宗德、陳小蘭，2008，《官民共治之行政法人》，新學林出版股份有限公司。

• 劉宗德主持，2005，《行政法人設置有關問題之研究》，考試院研究發展委員會委託研究。

- 劉靜如，2003，〈「行政法人法」草案之立法目的與重要論述〉，《人事月刊》37（1），pp. 42-48。
- 蔡秀卿，2003，〈行政組織改革與地方行政法人——從日本地方獨立行政法人制度論起〉，《行政法人與組織改造，聽證制度評析》。元照出版公司。
- 蔡茂寅，2002，《日本的獨立行政法人及其相關問題》，《政府機關（構）法人化研討會》，行政院研究發展考核委員會主辦。
- 鄧涸堂，2004，〈淺談行政法人設置會計制度——內部控制制度及內部稽核制度設計之重點及問題〉，《強化行政法人公司治理能力研習會》，台北大學公共行政暨政策系主辦。
- 賴森本，許哲源，2005，〈行政法人監督機制之研究〉，《月旦法學》116，pp. 77-94。
- 蘇彩足主持，2006/11，《建立行政機關組織評鑑制度之研析》，行政院研考會委託研究。

網路資料

- http://en.wikipedia.org/wiki/Sydney_Opera_House
- http://wiki.mbalib.com/
- http://www.barbican.org.uk
- http://www.chatelet-theatre.com
- http://www.esplanade.com/corporate_information/annual_results/index.jsp
- http://www.hv-spk-berlin.de/english/index.php
- http://www.libertytimes.com.tw/2001/new/oct/14/life/art-1.htm
- http://www.libertytimes.com.tw/2004/new/feb/15/life/art-1.htm
- http://www.nationaltheatre.org.uk

- http://www.nationaltheatre.org.uk/?uery=annual+report&lid=16254&x=21&y=23
- http://www.nntt.jac.go.jp
- http://www.roh.org.ek
- http://www.shakespeares-globe.org.uk
- http://www.sydneyoperahouse.com/about/corporate2008annualreport.aspx
- http://www.theatredelaville-paris.com
- http://www.zjcnt.com/Article/2007-09-18/97923.shtml

國家圖書館出版品預行編目資料

行政法人之評析：兩廳院政策與實務／陳郁秀著.
— 初版. — 臺北市：遠流，2010.02
面；　公分.
ISBN 978-957-32-6610-5（平裝）

1. 國立中正文化中心 兩廳院 2. 行政法人
3. 藝術行政

980.6　　　　　　　　　　　　　　99002003

行政法人之評析——
兩廳院政策與實務

作者：陳郁秀
協力撰述：方瓊瑤・謝翠玉・楊誌智
審稿：施能傑・劉坤億
編務統籌：曾淑正
美術設計：Zero

合作出版：白鷺鷥文教基金會
台北市大安區麗水街 9 巷 6 號 3 樓
電話：(02)2393-1088
遠流出版事業股份有限公司
台北市南昌路二段 81 號 6 樓

發行人：王榮文
出版發行：遠流出版事業股份有限公司
100 臺北市南昌路二段 81 號 6 樓
郵撥：0189456-1
電話：2392-6899　傳真：2392-6658

法律顧問：董安丹律師
著作權顧問：蕭雄淋律師

□ 2010 年 2 月 16 日　初版一刷
行政院新聞局局版臺業字第 1295 號
售價新台幣 350 元（缺頁或破損的書・請寄回更換）

有著作權・侵害必究　　Printed in Taiwan
ISBN 978-957-32-6610-5（平裝）
http://www.ylib.com　　E-mail: ylib@ylib.com
YLib 遠流博識網